T0195045

Alltagskreativität

Prof. Dr. Martin Schuster (Uni Köln, pensioniert), Verhaltens-therapeut und Kunsttherapeut. Mit-Herausgeber der Zeitschrift Confinia Psychopathologica. Zahlreiche Aufsätze und Bücher zu Themen der Psychologie des Bildes wie z. B. „Kunstpsy-chologie", „Kinderzeichnung", „Kunsttherapie", aber auch zu Themen der Psychotherapie wie z. B. „Schüchternheit", „Prü-fungsangst und Lampenfieber". Daneben verschiedene Werke zur Lernpsychologie. Auch liegt ihm die Gestaltung von Selbst-hilfebüchern am Herzen.

Martin Schuster

Alltagskreativität

Verstehen und entwickeln

 Springer Spektrum

Prof. Dr. Martin Schuster
Fakultät für Psychologie
Universität Köln
Köln,
Deutschland

ISBN 978-3-662-47025-1 ISBN 978-3-662-47026-8 (eBook)
DOI 10.1007/978-3-662-47026-8

Die Deutsche Nationalbibliothek verzeichnet diese Publikation in der Deutschen Nationalbibliografie; detaillierte bibliografische Daten sind im Internet über http://dnb.d-nb.de abrufbar.

Springer Spektrum
© Springer-Verlag Berlin Heidelberg 2011, 2016

Planung: Marion Krämer
Einbandabbildung: Martin Schuster

Gedruckt auf säurefreiem und chlorfrei gebleichtem Papier

Springer Berlin Heidelberg ist Teil der Fachverlagsgruppe Springer Science+Business Media
www.springer.com

Vorwort

Kreativität ist der Motor unserer Kulturentwicklung. Aber nicht nur geniale Erfinder und Entdecker treiben unsere Kultur voran. Wir alle sind ständig daran beteiligt – manchmal ohne es zu wissen: nämlich im Bereich alltäglicher Kreativität. Dieser Alltagskreativität schenken wir im normalen Leben wenig Aufmerksamkeit; manche Mitmenschen tun sie sogar als absonderliches Verhalten ab. Ob und wie man Alltagskreativität nutzbar macht, hängt allerdings von zwei Bedingungen ab:

1. Man muss klar erkennen, was Alltagskreativität ist.
2. Man muss kreative Lösungen wollen und bereit sein, vom Gewohnten abzuweichen.

Mehr nicht – so werden dann neue Wege für Problemlösungen frei. Das Buch will Ihnen helfen, Ihre Kreativität im Alltag zu entwickeln und zu nutzen.

Schon einige Zeit beschäftige ich mich – als Kunstpsychologe – mit der Frage, was denn Kreativität eigentlich ausmacht. Kreativität im Allgemeinen und Alltagskreativität im Besonderen liegen mir aber auch deshalb persönlich nahe, weil ich als der zwei Jahre jüngere Bruder einer älte-

ren Schwester und auch nur wenig sportlicher Jugendlicher die Aufmerksamkeit und Anerkennung meiner Familie und meiner Freunde auch durch Originalität zu erringen suchte. Das hat zu einer Bereitschaft für Alltagskreativität geführt, die mir später im Leben und auch in meinem Beruf als therapeutischer Berater oft weitergeholfen hat.

Inhalt

1
Einleitung – Ihre eigene Kreativität

Vergessen Sie erst einmal vieles von dem, was Sie über Kreativität zu glauben wissen, nämlich:

* Sie hat mit Genialität zu tun;
* sie ist eine besondere Begabung einzelner Menschen;
* es entstehen dadurch berühmte Werke;
* Künstler sind auf jeden Fall kreativ (Kap. 2);
* bei der kreativen Leistung geht es um das Lösen kniffliger Probleme.

Viele Bücher über Kreativität sind von der Psychologie des Denkens und Problemlösens beeinflusst und erwecken den falschen Eindruck, dass die kreative Lösung immer schwierig ist. Dort wird nämlich meist ein Problem vorgestellt, für das es nur eine einzige richtige Lösung gibt, die nicht leicht zu finden ist.

Bei den großen kreativen Leistungen treten in der Tat manchmal knifflige Probleme auf. Es gibt dafür aber meist viele mögliche Lösungen. Beispiel: Es ging darum, die Möglichkeit zum Operieren am offenen Brustkorb zu schaffen.

Beispiel

So überlegte sich Sauerbruch (1875–1951) seinerzeit, wie er in der Lunge einen Unterdruck herstellen könnte, um Menschenleben zu retten. Er operierte den Patienten folglich in einer großen Unterdruckkammer, aus der nur der Kopf des Patienten herausragte. Später verwendete man zum gleichen Zweck eine dicht sitzende Atemmaske, was natürlich viel weniger aufwendig war.

Das kreative Abenteuer selbst besteht aber nicht in der Lösung von solchen Problemen. Es ist vielmehr die neue Fragestellung, das ungewöhnliche Projekt, das auf vielen Wegen gelöst werden könnte. Viele kreative Aufgaben sind ja sogar leicht zu lösen, wenn man sie sich nur einmal vorgenommen hat (vgl. die Aufgaben zu diesem Kapitel).

Beispiel

Beispiel: Sie erwerben einen Hund und suchen einen Namen für ihn. Da bieten sich Struppi, Waldi oder Hasso an. Sie können aber, wenn Sie wollen, auch einen originellen Namen wählen: vielleicht – dem Mythos der „Nibelungentreue" folgend – Siggi oder Hildi (abgeleitet von Siegfried und Brunhilde; ich glaube, dass diese Namen für Hunde recht ungewöhnlich sind).

Oder: Sie suchen eine Wohnung in einem bestimmten Stadtteil. In der Zeitung haben Sie nichts Geeignetes gefunden. Also überlegen Sie, ob es andere Möglichkeiten gibt, zu einer Wohnung zu kommen. Wer könnte wissen, dass eine Wohnung frei ist? Die Idee liegt nahe: Es wird doch viel beim Friseur besprochen; da könnte es sich wohl lohnen, einen Friseursalon in dem gewünschten Stadtteil aufzusuchen und dem Personal eine kleine Provision für die Vermittlung einer Wohnung zu versprechen.

Manchmal allerdings tritt im Verlauf von kreativen Abenteuern ein kniffliges Problem auf, für das es nur eine richtige Lösung gibt, auf die man nicht so leicht kommt. Vielleicht kann man das Problem auf konventionellem Weg lösen. Vielleicht braucht man Glück oder auch eine überdurchschnittliche Intelligenz für die Lösung des Problems.

In diesem Buch geht es jedoch nicht darum, knifflige Probleme mit nur einer richtigen Antwort zu lösen wie in mathematischen Rätseln oder Logiktests. Hier geht es vor allem um Kreativität, und zwar bei kleinen und größeren Problemen, wie sie einem im Alltag begegnen.

Hat man sich einmal zu einer kreativen Grundhaltung entschlossen, öffnen sich nach und nach viel mehr Möglichkeiten, tun sich plötzlich neue Wege auf, die man zuvor gar nicht wahrgenommen und geprüft hat. Dadurch gelingt es mit der Zeit viel häufiger, kreative Lösungen leichter und fast sofort zu finden: Es geschieht und gelingt spontan. Sollte etwas nicht so reibungslos laufen wie erwartet, könnte der nächstliegende Gedanke sein: „Was kann ich anders machen, was verbessern?".

Beispiel

Als alle Haushaltsleitern mal wieder lebensgefährlich wackelten, kam Friedrich auf die Idee, eine dreibeinige Leiter herzustellen. So etwas gibt es bislang nicht, würde aber viele Unfälle verhindern (Abb. 1.1). Wenn Ihnen hier jetzt sofort der Gedanke kommt: „Das geht ja nicht, weil…", ist vielleicht ein innerer Kritiker am Werke, der alle Ihre Ideen im Keim erstickt. In Kap. 9 (Abschn.: Die Idee beschützen) behandele ich das zeitweilige Abschalten des inneren Kritikers.

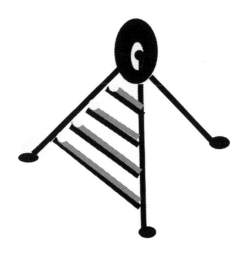

Abb. 1.1 Eine dreibeinige Leiter würde stehen, ohne zu wackeln. (© Zeichnung Martin Schuster)

Im Folgenden sollen Sie – ganz nach Ihren eigenen Fähigkeiten – lernen, Kreativität für Ihr Leben zu nutzen. Bei vielen Alltagsproblemen weiß man schon alles, was zu einer neuen Lösung gebraucht wird. Wenn Sie in einem bestimmten Bereich besondere Fähigkeiten haben, können Sie dort vielleicht auch schwierige Aufgaben lösen. Es wird möglich, eine neue, zusätzliche Blickrichtung zu öffnen, die dann manchmal „butterweiche" Problemlösehorizonte freilegt.

Dennoch kann man von kreativen Höchstleistungen für diese täglich verfügbare Kreativkraft lernen, und in verschiedenen Kapiteln dieses Buchs werden auch die Entstehungsbedingungen großer Entdeckungen untersucht, um daraus Anregungen für die Alltagskreativität zu gewinnen.

1.1 Kreative Höchstleistungen und das Modell Bergsteigen

Nehmen wir als Modellbereich das Bergsteigen. Dort gibt es die sportliche Höchstleistung – und daneben das Hobby. Genauso gibt es bei der Kreativität die Freude an spielerischer Kreativität in vielen Lebenssituationen – und daneben die professionelle Kreativität in Universitäten und Entwicklungslabors.

Die täglich verfügbare Kreativität im Alltag und die Kreativität, die zu den großen Entdeckungen der Menschheit geführt haben, stellen nicht zwangsläufig die gleichen Anforderungen an die Menschen. Manche Bücher untersuchen geniale Kreativität und leiten daraus Ratschläge für eine Alltagskreativität ab. Tatsächlich ist es aber nützlich, sich vorab die Unterschiede klarzumachen.

Sportliche Höchstleistungen wie etwa Erstbesteigungen von Achttausendern erfordern andere körperliche und technische Voraussetzungen als die sportliche „Alltagsbesteigung" eines „leichteren" Berges. Es gibt aber auch Überschneidungen im Anforderungsprofil an den Profi- und den Amateurbergsteiger.

Gemeinsamkeiten zwischen Profi und Amateur:

* Beide, der Spitzensportler und der Hobbysportler, müssen Spaß am Bergsteigen haben.
* Beide müssen die richtige Ausrüstung haben; manchmal ist es sogar die Ausrüstung des Spitzensportlers, die auch der Alltagssportler nutzt.
* Beide müssen vorsorgen und Nahrung und Getränke mitführen.

Unterschiede zwischen Profi und Amateur:

* Der Spitzensportler braucht jahrelanges Training und vertiefte Kenntnisse über das Bergsteigen und die spezielle Topografie der begangenen Region.
* Er muss physisch extrem leistungsfähig sein.
* Er muss extrem willensstark sein, um Strapazen und Widerstände zu überwinden.
* Der Hobbysportler wird mehr vom Spaß an der Sache motiviert, der Spitzensportler von der Aussicht auf Ruhm und Anerkennung.

Diese Unterschiede und Gemeinsamkeiten kann man gut auf die täglich verfügbare Kreativität übertragen: Dabei steht mehr der Spaß an der Sache im Vordergrund; Ruhm und Anerkennung ergeben sich nur im Ausnahmefall. Man muss sich auch nicht ausschließlich auf sein Ziel konzentrieren, nicht die ganze Zeit Wissen sammeln oder an das Projekt denken. Alltagskreativität ist weniger „zeitraubend" als die Projekte der genialen Kreativität. Dennoch sind es manchmal die gleichen Denkwerkzeuge und Strategien, die die täglich verfügbare Kreativkraft und die geniale Kreativität beflügeln (vgl. Kap. 9).

In der „Leistungskreativität" gehen Forscher und Erfinder oft erhebliche und sogar lebensgefährliche Risiken ein. Schon manche Hochleistungsbergsteiger sind bei ihren Unternehmungen ums Leben gekommen – genauso wie die Entdecker ferner Erdgebiete (etwa der Pole). Mediziner wagten lebensgefährliche Selbstversuche. In der täglichen Kreativität wie im Hobbybergsteigen kann es auch zu Unfällen kommen, aber sie sind nicht die Regel.

Das Scheitern eines Projekts der Spitzenkreativität kann sehr unangenehme Folgen haben. Die Kreativen haben sich in der Hoffnung auf künftige Einnahmen verschuldet. Nun bleiben die Einnahmen aus. Das Mindeste ist noch, dass sie für ihr Scheitern mit dem Spott der (oft neidischen) Mitmenschen rechnen müssen. Der sehr erfolgreiche Erfinder Thomas Alva Edison (1847–1931) z. B. lebte zum Ende seines Lebens verbittert und zurückgezogen, weil eines seiner Lieblingsprojekte, die magnetische Loslösung des Erzes aus dem geförderten Gestein, nicht gelungen war. Der Hobbybergsteiger und die im Alltagsbereich Kreativen haben solche unangenehmen Folgen nicht zu erwarten. Wenn es nicht gelingt, einen Gipfel zu erreichen, bricht man die Bergtour eben ab. Es war dann wahrscheinlich immer noch eine schöne Wanderung. Wenn sich eine Alltagserfindung als nicht tauglich erweist, lässt man sie einfach fallen.

Noch ein weiteres Risiko gibt es für Hobbybergsteiger und Alltagskreative nicht: dass man ihnen die Leistung oder Erfindung abstreitet oder sie nicht anerkennt. Bei großen Erfindungen sind mit den Patenten erhebliche Einnahmen verbunden, und so kommt es gar nicht selten zu Gerichtsverfahren über die Priorität bei einer Erfindung. Nikola Tesla (1856–1943) z. B. war der erste Erfinder der Radioübertragung durch in Resonanz gebrachte Schwingkreise. Guglielmo Marconi (1874–1937) machte ihm dies streitig (verlor aber schließlich die angestrengten Prozesse). Als Nikola Tesla den technisch überlegenen Wechselstrom erfand und diesen mit der Unterstützung der Firma Westinghouse einführen wollte, war sich Thomas Alva Edison, der eine Firma zur Verteilung von Gleichstrom besaß, nicht zu schade, durchs Land zu reisen und vorzuführen, dass

Tiere durch Wechselstrom getötet werden können: um die Gefährlichkeit dieses neuen Stroms zu demonstrieren.

Dem Hobbybergsteiger dagegen wird man seine Leistung kaum streitig machen, denn viele haben schon die gleiche Bergwanderung unternommen. Dem Alltagskreativen – das ist ein kleiner Unterschied zum Hobbybergsteiger – kann es allerdings passieren, dass Mitmenschen glauben, es sei ihr eigener Einfall gewesen, und folglich dem eigentlichen Urheber eines kreativen Einfalls das Maß an Anerkennung, das er eigentlich verdient hätte, nicht zukommen lassen.

Beispiel

Haben Sie das auch schon einmal beobachtet? In einem Gespräch machen Sie einem Bekannten gegenüber einen kleinen Witz. Ihnen gelingt eine ungewöhnliche Formulierung oder Sie äußern einen witzigen Einfall. Zunächst bekommen Sie darauf keine Reaktion. Dann, etwas später, hören Sie, wie eine dritte Person die gleiche Redewendung verwendet oder denselben Einfall äußert. Hat dieser Zuhörer Ihres ersten Gesprächs Ihren Gedanken einfach geklaut, um nun die Anerkennung dafür einzuheimsen? So muss es nicht gewesen sein. Möglicherweise hat derjenige Ihr Gespräch mitbekommen, aber gar nicht aufmerksam zugehört. Ihre Äußerung, die er vielleicht nur halb bewusst aufnahm, scheint auf einmal in seinem Bewusstsein auf. Der Zuhörer ist dann selbst fest davon überzeugt, die überraschende Äußerung sei sein eigener Einfall gewesen. So leicht können Ideen dem, der sie hatte, *en passant* „verloren gehen", und plötzlich tauchen sie in Gesprächen von oder mit anderen wieder auf, ohne dass wir genau wüssten, auf welchen Umwegen die Einfälle zu ihnen gelangt sind.

Auf jeden Fall ist die tägliche kreative Kraft sehr nützlich. Dennoch ist sie ein Werkzeug, das viele Menschen leider kaum einsetzen (warum das so ist und welche Vorteile sie verspricht, behandle ich in Kap. 3). Alltagskreativität hat

sehr oft spielerischen Charakter. Sie ist weniger „ehrgeizig", wenn sie im Lebensvollzug auftritt. Wenn man aber bereits spezielle Kenntnisse besitzt, kann die tägliche Kreativkraft auch auf die Leistungskreativität übergreifen. Findet man im Zuge der spielerischen Ausübung von Kreativität ein hoffnungsvolles Projekt, kann auch immer eine bedeutende Leistung entstehen (siehe die Beispiele für tägliche Kreativkraft, die noch aufgeführt werden).

1.2 Wege durch das Buch

Die Kapitel dieses Buchs stehen für sich und können nacheinander oder in frei gewählter Reihenfolge gelesen werden.

* Erster Weg: Wenn Sie nur einen raschen Überblick suchen, mit welchen Methoden man auf eine Idee kommt, werden Sie mit Kap. 9 beginnen und dann je nach Interesse weiterlesen.
* Zweiter Weg: Wenn Sie Ihre Kreativität nutzen wollen, sollten Sie zunächst Ihren Blick für Kreativität, speziell für die täglich verfügbare Kreativkraft, schärfen und deshalb nach dem 1. Kapitel mit Kap. 2 und 3 fortfahren, wo Sie lernen, was Kreativität ist (darüber gibt es viele Missverständnisse), und wo Sie zahlreiche Beispiele für Alltagskreativität finden. Sie werden entdecken, dass Sie in Ihrem Leben schon oft kreativ waren. Danach könnten Sie in Kap. 4 prüfen, ob Ihnen kreative Lösungen gefallen. Danach nehmen Sie sich vielleicht eigene kreative Projekte vor und studieren Kap. 9 zu den Methoden der Ideenfindung.
* Dritter Weg: Wenn Sie sich ganz allgemein dafür interessieren, was man über Kreativität weiß, und Ihre eigene Kreativität nutzbar machen wollen, sollten Sie die Kapitel der Reihe nach lesen.

1.3 Fazit und Aufgaben

Fazit: Alltagkreativität und Leistungskreativität haben Ähnlichkeiten und Unterschiede. Alltagkreativität ist weniger riskant und mehr spielerisch.

Aufgaben

Sieben Sterne und drei Geraden – eine Übung zum Aufwärmen

Natürlich braucht man einen Einfall für dieses in Abb. 1.2 dargestellte Problem. Dennoch ist das nicht typisch fürs „Kreativsein". Tatsächlich hängt die Fähigkeit, solche Aufgaben zu lösen, und Alltagskreativität nicht zusammen (Beat u. a. 2014).

2: Hat man einmal die Problemfrage gestellt, kann man für das folgende Problem sehr leicht eine Lösung finden:

Der Wählerwille und Koalitionen

Nach demokratischen Wahlen kommt es zu Koalitionen. Oft behaupten dann Parteivertreter: „Der Wähler hat diese oder jene Koalition gewünscht, wenn anders keine Mehrheiten zustande kommen." Das muss aber nicht wahr sein. Der Wähler hat die Partei gewählt, deren Programm ihm gefällt, etwa die „Linke", und er würde sich kaum wünschen, dass diese mit den „Rechten" koaliert. Könnte man also das Wahlrecht so ändern, dass der Wähler auch eine oder mehrere Koalitionsstimmen abgibt und diese irgendwie (für die gewünschte Koalition) mitgewichtet werden?

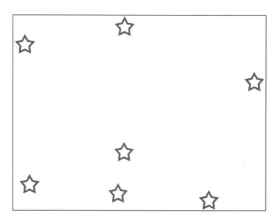

Abb. 1.2 Versuchen Sie, drei Linien so zu platzieren, dass sich in jedem Abschnitt genau ein Stern befindet. Die Auflösung finden Sie am Ende des Buches (Abb. 13.1). (© Zeichnung Martin Schuster)

2

Was ist kreativ?

Ganz wichtig zu Beginn: Man muss sich klarmachen, was das ist, kreativ zu sein. Im Alltagsgebrauch ist die Verwendung des Wortes „kreativ" so schwammig, ja manchmal sogar widersprüchlich, dass man damit nicht viel anfangen kann und das Ziel Kreativität vielleicht sogar verfehlt.

> Eine Leistung, die neu und gleichzeitig nützlich ist, bezeichnet man als kreativ. Die Person, die solch eine Leistung vollbringt, ist kreativ.

Viele Menschen haben wiederholt verschiedene kreative Werke hervorgebracht. Kreativität ist dann eine dauerhafte Eigenschaft der Personen. Kreative Menschen fragen sich immer und in jeder Lebenslage: Kann man das noch verbessern? Sie sind oft in ganz verschiedenen Bereichen kreativ.

Beispiel

Beispiel 1: Der als Fotograf bekannt gewordene Künstler Man Ray hat völlig verschiedene kreative Beiträge hervorgebracht. Er hat das Fotogramm in der Kunst verwendet (Rayogramm). Er nutzt eine zufällige Doppelbelichtung für einen künstlerischen

Effekt (Foto der Gräfin Casati). Mit Gelee auf der Linse erzeugt er Porträtunschärfe. Er setzt Solarisationen ein. Er erzeugt Werke in ganz unterschiedlichen Domänen: in der Fotografie und der Malerei. Er schafft Skulpturen, entwirft Schachspiele und Lampenschirme. Er ist sehr unkonventionell. Es gibt für seine Zeit sehr gewagte Pornofotos mit Kiki, die z. B. seinen Penis im geschminkten Mund hält.

Beispiel 2: Ludwig Wittgenstein (1889–1951) schrieb im Wesentlichen nur zwei sehr grundlegende Bücher zur Philosophie. Dennoch war er in weiteren Bereichen kreativ. In seiner frühen Arbeit als Ingenieur erhielt er ein Patent für einen Propellermotor und entwarf später die Innenarchitektur für sein Haus. An einer anderen Stelle entwickelte er medizinische Geräte. Auch seine Lebensführung kann man als kreativ bezeichnen. Er war Ingenieur, Volkschullehrer, Professor und später Privatgelehrter. Zu erwähnen ist, dass er als Homosexueller zu seiner Zeit „Außenseiter" war.

Nun können solche Leistungen unterschiedlich nützlich sein. Möglicherweise sind sie für die ganze Menschheit bedeutungsvoll. Es ist vielleicht sehr aufwendig, eine Idee zu entwickeln, und mühevoll, sie durchzusetzen. Die Evolutionstheorie Darwins ist eine solche Leistung. Das dürfen wir als „geniale" oder „große" Kreativität bezeichnen. Nur wenige Menschen sind in der Lage, solche Leistungen zu erbringen.

Es kann sein, dass die Leistung zwar „neu" ist, aber nur für einige Menschen ein wenig nützlich. Vielleicht war es auch nicht so schwer, darauf zu kommen. Dennoch ist auch das kreativ. Diese Kreativität könnten wir als Alltagskreativität bezeichnen. Eine solche Kreativität spielt sich naturgemäß meist in den Wissensbereichen des Alltags oder des Hobbys ab. Die Hauptaussage dieses Buches lautet: Jeder Mensch ist in seinem Leben immer wieder auf diese Weise

kreativ. Beispiel: Im Gespräch kommt es oft zu ganz neuen und treffenden Formulierungen, ohne dass man sehr viel Aufhebens davon machen würde. Bei manchen Schwierigkeiten helfen originelle Improvisationen, oder es gelingt ein überraschender Witz.

In der amerikanischen Literatur spricht man seit wenigen Jahren neben der „creativity" von „everyday creativity", „small creativity" oder „little-c creativity." Alltagskreativität kann in der Umgangssprache verschiedene Namen tragen: Findigkeit, Einfallskraft, Schlagfertigkeit, Improvisation, Improvisationsfähigkeit, immer einen Ausweg wissen; sich zu helfen wissen; originelle „Anmache". Eine Zusammenstellung von originellen Hilfsmitteln im Alltagsleben verwendet das denglische Wort „lifehacks" (Behnke und Du 2014).

> **Beispiel**
>
> Alltagskreativität im Berufsalltag: Ein Dozent mag es nicht, wenn die Studierenden vorzeitig die Vorlesung verlassen. Kaum ist aber die umlaufende Anwesenheitsliste unterschrieben, verlassen schon die Ersten den Hörsaal. Es wäre also gut, die Anwesenheitsliste erst am Ende der Vorlesung herumgehen zu lassen. Das funktioniert aber nicht, weil es gut 40 min dauert, bis die Liste beim letzten Hörer angekommen ist. Die rettende Idee: Es wird in jeder Hörsaalreihe eine alphabetische Liste mit allen Namen verteilt, die pro Reihe in fünf Minuten abgehakt ist. Diese Liste kann also kurz vor Ende der Vorlesung ausgegeben werden. Nach Einführung dieser Maßnahme verlässt niemand mehr vorzeitig den Raum.

Ich glaube nicht, dass dieses Problem schon einmal auf diese Weise gelöst wurde; die Sache ist also neu. Für den Dozenten und seine Kollegen ist sie nützlich. Jeder andere

Dozierende hätte aber auch darauf kommen können, wenn er das Problem hätte kreativ lösen wollen.

Für die individuelle Leistung in der täglich verfügbaren Kreativität ist es aber auch gleichgültig, ob jemand anders auf der Welt auch schon einmal so etwas gemacht hat. Auf jeden Fall ist die Vorgehensweise im gegebenen Moment für den Dozenten neu und nützlich.

> **Beispiel**
>
> Als die Möglichkeiten, Computer und ihre Programme einzusetzen, für die Nutzer größer wurden, gestaltete Franz seine eigene Visitenkarte. Er kam auf die Idee, ein Porträt von sich in die Karte einzubinden. Er selbst hatte solche Karten noch nie gesehen, aber es gab sie schon seit etlichen Jahrzehnten: Man kannte schon kurz nach der Erfindung der Fotografie die „carte de visite" mit Porträt. Dennoch war es ja für Friedrich eine Erfindung, die er in eine kreative Leistung umsetzte.

Auch was die Nützlichkeit angeht, kann es Abstufungen geben. Im Alltag reicht es ja aus, wenn die kreative Leistung nur für ihren Urheber nützlich ist.

> **Beispiel**
>
> Claudias Chefin hatte es sich angewöhnt, sich bei Besprechungen auf deren Schreibtisch zu setzen. Claudia gefiel das gar nicht, weil sie dann auf das breite Hinterteil ihrer Chefin blicken musste. Sie überlegte sich, was sie tun könnte und hatte einen Einfall: Vor der nächsten Besprechung verteilte sie auf dem Schreibtisch unauffällige winzige Butterstückchen, die aber auf jeden Fall auf der Hose der Chefin Flecken hinterlassen mussten. Nach wenigen Malen gab die Chefin die Vorliebe für den Sitzplatz auf dem Schreibtisch auf. Das war also eine innovative Maßnahme (eine List), die nur für Claudia nützlich war.

Nun werden die Leser wahrscheinlich merken, dass sie selbst auch schon einige Male „kreativ" waren. Es ist sehr nützlich, sich eigene aktive kreative Werke oder auch ein eher passives Einlassen auf Neues einmal ins Gedächtnis zu rufen. Die kreative Fähigkeit, die Sie schon haben, können Sie nämlich – wenn Sie es nur wollen – wachsen lassen.

Ist nun fast alles, was wir tun, kreativ? Nein, es muss z. B. nicht kreativ sein, wenn man irgendetwas im Leben ändert.

Beispiel

Als sich bei Ernst die Arthrose in den Knien verschlimmert hatte, erinnerte er sich, dass er früher Schuhe mit weicher, federnder Sohle getragen hatte. Das führte er nun wieder ein. Das war zwar nützlich, aber nicht neu, weil er diese Schuhe ja schon kannte.

Das Wort Kreation bedeutet auch „Erschaffung". Gott hat seine „Kreaturen" erschaffen. Diese waren natürlich radikal neu und nützlich. Wenn man aber etwas erschafft, was es schon gibt, wenn also z. B. der Bäcker Brötchen „erschafft", hat das mit Kreativität nichts zu tun, obwohl die frisch gebackenen Brötchen vorher nicht da waren, in ihrer individuellen Form einmalig und auch nützlich sind. Zu unterscheiden ist hier zwischen „war vorher nicht da" und neu im Sinne von innovativ/originell. (Wenn der Bäcker für die Brötchen aber ganz neue Formen findet, wie z. B. vor Jahren ein Bäcker in Bonn, der Brötchen in Form von Männlein und Weiblein buk, dann ist er kreativ.)

2.1 Kreativität in der Kunst

Man kann zwischen kreativen und weniger kreativen Wissenschaftlern unterscheiden. Das leuchtet unmittelbar ein. Erstere machen bedeutende Entdeckungen, Letztere sind zwar auch als Forscher tätig, aber eben in der „normalen" Forschungsarbeit mit nicht allzu überraschenden Ergebnissen.

In der Literatur und der bildenden Kunst ist es etwas schwieriger, zwischen weniger kreativen und sehr kreativen Autoren, Malern oder Bildhauern zu unterscheiden, weil ja immer neue Geschichten, Bilder und Figuren entstehen, die es so noch nicht gab. Obwohl also diese Werke neu sind, müssen sie (wie das in seiner individuellen Form auch „einzigartige" Brötchen) nicht zwingend innovativ oder originell sein.

Was an einem Roman innovativ ist, lernt man meist nicht im Deutschunterricht. Der Blick auf die Kreativität in Werken der Dichtkunst ist eigentlich ganz ungewohnt. Manche Dichter nehmen ihren Stoff aus bereits veröffentlichten Geschichten oder aus dem Lauf der Geschichte, den sie dann mit ihrem Formulierungstalent und aus ihrer jeweiligen Perspektive neu bearbeiten. Es kann sein, dass der Tenor einer Geschichtsbearbeitung den jeweils Mächtigen sehr gelegen kommt (etwa wenn bei Shakespeare englische Herrschaft über Schottland als großzügiger Hilfsakt dargestellt wird) und das Stück dadurch das Wohlwollen des Herrschers gewinnt und so zum Ruhm des Dichters beiträgt. Das wäre nun aber kaum übermäßig kreativ. Mitunter aber vermittelt ein Roman eine neue Sicht auf das

menschliche Leben, die vielleicht mehr zur aktuellen Lebenswahrheit passt als überkommene Sichtweisen.

Beispiel

Eva Heller (1948–2008) hat den unterhaltsamen Roman *Beim nächsten Mann wird alles anders* (1987) geschrieben, der uns im Hinblick auf unser Liebesleben und unsere Partnersuche einen Spiegel vorhält. Er richtet dabei – anders als in den romantischen Liebesvorstellungen vieler Romanwerke – einen nüchternen Blick auf die Liebe. Im Grunde sucht die Hauptperson („Konstanze Wechselburger") ihren Partner nach dem größten Gesamtnutzen aus. Nachdem sie eben keinen besseren finden konnte, kehrt sie am Ende des Romans zu ihrem ersten Partner, an dem es ja auch allerlei auszusetzen gibt, zurück und „liebt" ihn auch wieder subjektiv-romantisch.

Innovation in einem Werk der Dichtkunst kann sich auch auf andere Aspekte beziehen. Arno Schmidt (1914–1979) teilte die Seiten in manchen Büchern in Spalten auf. In der einen Spalte steht der Fortgang der Geschichte, in der anderen Spalte Tagträume, kleine Fantasiegedankenspiele der Helden. So erfasste Schmidt die Wahrheit des menschlichen Erlebnisstroms in einer ganz neuen Vollständigkeit.

In den Ripley-Kriminalromanen von Patricia Highsmith (1921–1995) gibt es eine Innovation in Bezug auf den Identifikationsprozess mit der Titelfigur. Mr. Ripley, Held und Verbrecher, ist ein großzügiger und sympathischer Mensch, aber ausgestattet mit hoher krimineller Energie. Beim Lesen ertappen wir uns dabei, dass wir zu ihm halten, sozusagen auf die Seite des Verbrechers überwechseln – und dadurch die kriminellen Potenziale in uns selbst entdecken.

Wie verhält es sich mit der Malerei und den bildenden Künsten? Auch da gibt es Innovatoren, aber auch solche, die Innovationen nutzen, die von anderen stammen. Enger als in der Literaturgeschichte stehen Ruhm und Innovation bei den bildenden Künstlern in einer Beziehung. Picasso und Braque haben den Kubismus erfunden. Dieser Stil wurde danach von zahlreichen Malern genutzt. Courbet und später Claude Monet überzeugten die Malerfreunde davon, nicht im Atelier zu malen, sondern unter freiem Himmel direkt vor dem Sujet („Pleinair"). Er hatte also die Idee. Die Malerfreunde – wie auch Pierre-Auguste Renoir – waren in dieser Hinsicht nur die Ausführenden. Nach ihrer ersten Ausstellung erhielten sie als Gruppe den Spottnamen „Impressionisten". Ein Artikel von Albert Wolff in *Le Figaro* (aus dem Jahr 1876) lässt uns Heutige noch den Schock miterleben, den diese Innovation ausgelöst hat.

Die Rue de le Peletier ist eine Unglücksstraße. Auf den Brand der Oper ist ein neues Unglück gefolgt. Soeben ist bei Durand-Ruel eine Ausstellung eröffnet worden, die angeblich Bilder enthalten soll. Ich trete ein, und meinen entsetzten Augen zeigt sich etwas Fürchterliches. Fünf oder sechs Wahnsinnige, darunter eine Frau, haben sich zusammengetan und ihre Werke ausgestellt. Ich sah Leute vor diesen Bildern sich vor Lachen wälzen. Mir blutete das Herz bei dem Anblick. Diese sogenannten Künstler nennen sich ‚Revolutionäre', ‚Impressionisten'. Sie nehmen ein Stück Leinwand, Farbe und Pinsel, werfen auf gut Glück einige Farbkleckse hin und setzen ihren Namen unter das Ganze. Es ist eine ähnliche Verblendung, als wenn die Insassen einer Irrenanstalt Kieselsteine aufheben und sich

einbilden, sie hätten Diamanten gefunden. (Nach Gombrich 1995, S. 519)

Noch eine Anmerkung zur Nützlichkeit der Idee in der Kunst: Diese Vorstellung könnte irritieren; in manchen Definitionen ist es ja gerade das Fehlen jeder Nützlichkeit, das ein Kunstwerk auszeichnet. Hier meinen wir aber nicht einen Verwendungszweck wie den einer Teekanne, die nur zu einem Werk der angewandten Kunst werden kann, hier meinen wir einen ästhetischen, therapeutischen oder gesellschaftlichen Nutzen, einen Nutzen für das Wahrnehmen und Denken der Menschen, der sehr wohl von der künstlerischen Idee gefordert wird.

2.2 Kreativität und Kunst als Freizeitbeschäftigung

Nach dem, was im letzten Abschnitt gesagt wurde, ist auch nicht jedes Bild eines Freizeitmalers oder jedes Gedicht eines Hobbydichters automatisch kreativ (auch nicht im Sinne der Alltagskreativität): Es entsteht zwar etwas, das vorher nicht vorhanden war, das aber möglicherweise ganz nach den üblichen Mustern zustande kam, nach denen solche Bilder oder Gedichte angefertigt werden. Aber dennoch kann es nützlich sein, z. B. weil der Maler es in seinen vier Wänden aufhängt und sich an seiner Schönheit erfreut. Es kann gelungen sein und zeigen, dass sein Schöpfer talentiert ist. Originell und innovativ ist es aber häufig eben nicht.

Auch wenn man von „kreativen Hobbys" spricht, verallgemeinert man allzu stark. Selbst in der (Hoch-)Kunst ist

– wie gesagt – nicht jeder Maler oder Dichter automatisch kreativ. Im Hobbybereich ist das umso weniger der Fall.

Ist es aber möglich, auch im Bereich der Freizeitkunst die täglich verfügbare Kreativität zu nutzen?

Ich gebe einige Beispiele für Kreativität bei Freizeitmalern: Das Thema eines Bildes kann innovativ sein, wenn das Motiv z. B. einmal nicht der übliche Blumenstrauß oder die übliche Landschaft ist, sondern vielleicht eine Gruppe von ganz neuen Göttern (z. B. den Schutzheiligen des Shoppings). Die Malweise kann in einer Hinsicht neu sein, wenn man z. B. nicht die üblichen Gegenstandsfarben verwendet, sondern vielleicht nur Schattierungen von Gelb, Gold und Silber. Die Kontur, die entsteht, wenn verschiedene farbige Flächen aneinandergrenzen, kann bearbeitet sein. Der Kreative ist immer auch ein kreativer Zerstörer. Machen Sie sich bewusst, wie es normalerweise ausgeführt wird, und verstoßen Sie gegen diese Regel! Man malt mit Farbe – es könnten aber auch Speisereste sein (wie in der „eat-art"). Man malt auf Leinwand – kann es vielleicht auch ein Hühnerei sein? Man trägt die Farbe mit dem Pinsel auf – oder man stellt „Schießbilder" her, eine Technik, wie sie Niki de St. Phalle (1930–2002) anwendete.

Übliche Bezeichnungen wie „kreative Medien", „Kreativtherapien", „kreatives Hobby", „kreatives Gestalten" heben meist nur auf die Produktion von bildnerischen Werken ab und nicht auf eine auch nur minimale Innovation. Durch diese Begriffe soll der Stolz, den man durch das Schaffen von kreativen Werken erreicht, an die jeweilige Tätigkeit geheftet werden. Aber leider wird dabei auch der Blick auf die Kreativität vernebelt.

Eine Sammlung von Beispielen, wie man Alltagskreativität im Kunst- und Schreibhobby verwirklichen kann, findet sich im späteren Abschnitt „Beispiele für tägliche Kreativkraft" in diesem Kapitel.

2.3 Kreativität wahrnehmen

Wenn man Kreativität entdecken und schätzen und auch verwirklichen will, muss man wissen, was Kreativität ist. Es hilft zusätzlich, wenn man ihre Abstufungen erkennen kann. Sowohl Innovation als auch Nützlichkeit eines kreativen Werks sind nicht einfach da oder nicht da, sondern es kann mehr oder weniger davon geben.

Hier versuche ich mich einmal an zwei Skalen: nämlich einer Skala zur Einschätzung der Stärke der Innovation und einer anderen für die Nützlichkeit einer Kreation; diese Skalen beziehen sich auf Werke der genialen großen Kreativität wie auch auf die Alltagskreativität. Da dies ein ganz neuer Versuch ist, einen Bereich messbar zu machen, der bisher nicht messbar war, haben sowohl die Definitionen der Skalenpunkte als auch die Zuordnung von Werken zu den Skalenpunkten Entwurfscharakter. Vielleicht findet die Leserin oder der Leser ganz andere Beurteilungskriterien der Innovation und der Nützlichkeit.

Hier wähle ich als ein Kriterium für die Größe der Innovation die Distanz einer Idee zum „Zeitgeist". Lilienthals Flugapparate (Abb. 2.1) wären danach deutlich weniger innovativ als die Entwürfe Leonardo da Vincis (1452–1519,

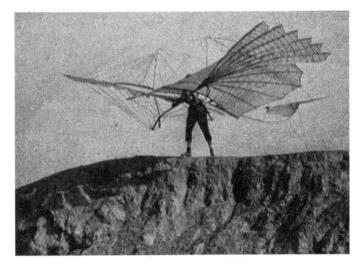

Abb. 2.1 Lilienthals Flugapparat mit Schwungfederantrieb. Repro Martin Schuster, zeitgenössische Presseabbildung

Abb. 2.2), weil sich die Überzeugung, dass diese Innovation technisch möglich sei, in Lilienthals Zeit der industriellen Revolution weitgehend durchgesetzt hatte. Ein zweites Kriterium soll die Nähe oder Entfernung der Innovation von Vorarbeiten und bereits bestehenden Ideen sein.

Um dies beurteilen zu können, muss man natürlich detaillierte Kenntnisse über das Entstehen der Innovation haben. Zum Beispiel nahm ich zunächst an, Niki St. Phalles Schießbilder seien ein origineller Beitrag zur Kunst. Tatsächlich hat das aber der Dichter William S. Burroughs schon vor ihr verwirklicht. Ob Niki St. Phalle davon wusste, können wir nicht beurteilen. Vielleicht hat sie es aufgenommen, ohne es zu bemerken. Ihre kreative Leistung ist also in dieser Hinsicht eher als gering einzuschätzen.

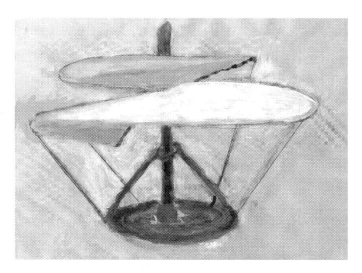

Abb. 2.2 Leonardo da Vinci entwirft verschiedene Flugmaschinen, hier eine Art Flugschrauber. (© Vereinfachende Nachgestaltung von Martin Schuster)

Schließlich werden am unteren Ende der Skala Innovationen aufgenommen, die es zwar schon gibt, die aber für die Gruppe oder auch nur für das Individuum neu sind.

2.3.1 Skala für die Innovation, die Originalität des Projekts (Skalenwert 7–0)

Die erste Skala allein für die Innovation erfasst das Ausmaß der Kreativität noch nicht, dazu müsste auch die Nützlichkeit beurteilt werden; erst in der Kombination beider Skalenwerte lässt sich ein Wert für Kreativität ermitteln.

Skalenwert 7

Ein ganz unvorstellbarer Gedanke (oder ein ebensolches Werk) bricht mit wesentlichen bisherigen Vorstellungen der Menschheit. Es gibt für den Gedanken kein Vorbild.

Beispiele in der Wissenschaft: Die Evolutionstheorie (Darwin musste die Überzeugung aufgeben, dass die Tiere von Gott geschaffen sind und ein für alle Mal genauso bleiben, wie sie sind).

Galilei (1564–1642) entdeckte, dass die Sonne im Mittelpunkt des Sonnensystems steht.

Einsteins Relativitätstheorie.

Die Chaosforschung beweist, dass bestimmte Ereignisse und Entwicklungen prinzipiell nicht vorhersagbar sind (Edward Lorenz, Ilya Prigogine, um 1963).

Sir Francis Galton (1822–1911) machte Persönlichkeitseigenschaften „messbar".

Beispiele in der Kunst: Picassos „Kubismus" führt zu einer ganz neuen Seherfahrung.

Impressionismus: In der Natur nach der wirklichen Impression zu arbeiten, war die Idee von Courbet und der Schule von Barbizon (Eugene Bodin und Johann Jongkind waren hier Vorläufer).

Skalenwert 6

Ein ganz neuer Gedanke (oder ein neues Werk) bricht mit wesentlichen bisherigen Vorstellungen der Menschheit. Aber es gibt für den Gedanken Vorläufer oder Vorbilder.

Beispiele in der Wissenschaft: Die Fotografie verbindet bereits lange bestehende Kenntnisse der Silberchemie mit dem auch schon lange bekannten Prinzip der Camera obscura (Abb. 2.3).

Der Buchdruck (Johannes Gutenberg) verbindet die Rebenpresse bzw. den Holzschnittdruck (den man schon lange kannte) mit dem Prinzip der beweglichen Metalllettern; wie viele andere Kulturleistungen war das Prinzip der be-

weglichen Lettern allerdings auch schon in China und Korea bekannt.

Leonardos Flugmaschinen waren dem Vogelflug abgeschaut (die Idee, Menschen könnten fliegen, war dieser Epoche aber absolut fremd).

Auch „Alltagsgegenstände" können hier eingereiht werden: Georges de Mestral (1907–1990) schaute (1941) den Kletten, die sich sein Hund auf einem Jagdausflug eingefangen hatte, den Klettverschluss ab.

Beispiele in der Kunst: In der Renaissance entdeckten die Künstler Filippo Brunelleschi (1377–1446) und Giotto di Bondone (1266–1337) die perspektivische Darstellung (die allerdings ansatzweise auch in antiken Wandbildern zu sehen ist).

Die Surrealisten bezogen die Erkenntnisse der Psychoanalyse Freuds in ihr Werk ein.

Skalenwert 5

Die Abwandlung eines bekannten Prinzips führt zu einer neuen Anwendung, die sich kaum ein Zeitgenosse vorstellen kann.

Beispiele in der Wissenschaft: Der digitale programmgesteuerte Computer Konrad Zuses (1910–1995) mit logischer Algebra (Programm = Plankalkül) geht durch die Programmsteuerung über bisherige mechanische Rechenmaschinen hinaus. Erwähnenswert ist, dass ein Artikel im *Scientific American* (*Origins of Computing*) eine Rechenmaschine von Charles Babbage (1791–1871) berühmt machte, aber nicht den Erfinder Konrad Zuse.

Die Entdeckung des Unbewussten durch Sigmund Freud (1856–1939).

Die Eisenbahn, gezogen von der Dampfmaschine, ist eine begrenzte Innovation, wie sie im Bergbau schon lange im Einsatz war.

Hier ist noch einmal Galileo Galilei zu erwähnen, der um das Jahr 1595 das Thermometer erfand. Er nutzte die bekannte Tatsache, dass sich Flüssigkeiten bei Erhitzung ausdehnen.

Sir Francis Galton entdeckte die Methode der Identifikation durch den Fingerabdruck.

Beispiele in der Kunst: Günther Ueckers (geb. 1930) Nagelbilder verwenden ein ganz neues Material.

Skalenwert 4

Eine neue Anwendung eines bekannten Prinzips führt zu neuen Ergebnissen, die im Bereich des Erwarteten liegen; hier beginnt auch unsere Alltagskreativität.

Beispiele in der Wissenschaft: Otto Lilienthal erfand den kompakteren „Schlangenkessel" anstelle des Dampfkessels.

Auch diese doppelte Skala der Kreativität (Innovation und Bedeutung) ist ein Beispiel, weil es bisher nur eindimensionale Skalen zur Einschätzung des Grades einer Innovation gab.

Beispiele in der Kunst: Der Dichter William S. Burroughs schoss auf Farbbeutel, sodass die Farbe über die Leinwand lief (Niki St. Phalles Schießbilder sind also hier nur Nachahmungen).

Skalenwert 3

Die übliche Anwendung eines bekannten Prinzips oder Verfahrens führt zu neuen Ergebnissen.

Beispiele im Alltag und in der Wissenschaft: Der Dübel (1910 von John Joseph Rawlings erfunden) beruht auf einem bekannten Prinzip: Zwischen Bohrloch und Schraube wird ein Füllmaterial gepresst. Das war auch durchaus üblich, dennoch ist er ein ganz neues Werkzeug. Das Prinzip wurde später von dem deutschen Unternehmer Artur Fischer (Fischerdübel) perfektioniert.

1888 wird für John J. Loud das Patent für einen Kugelschreiber erteilt, der allerdings erst nach vielen Verbesserungen wirklich marktreif wurde.

Adolf Dassler (1900–1978) erfand die abschraubbaren Fußballstollen, die 1954 bei der Fußball-Weltmeisterschaft in Bern zum Einsatz kamen und zum Sieg der deutschen Mannschaft beitrugen.

Jacob Christoph Rad (1799–1871) erfand 1840 den Würfelzucker, nachdem sich seine Frau an den harten Zuckerhüten blutige Finger geschlagen hatte; weil er Direktor einer Zuckerfabrik war, konnte er das neue Produkt einführen.

Helen Barnett Diserens erfand, angelehnt an den Kugelschreiber, den Deoroller.

Beispiele in der Kunst: Andy Warhol (1928–1987) erfand einen großformatigen Siebdruck.

Es gibt die Übernahme von Motiven oder Malweisen in der Kunst: etwa im Primitivismus (als von der Kunst der „Primitiven" angeregt), Orientalismus (mit der Übernahme nah- und fernöstlicher Motive), Japonismus (mit dem Einfluss japanischer Kunst). Ein Spezialist im Ausbeuten von Bildwelten ist Andy Warhol. Er verwendete Pressefotos, Porträtfotos sowie Ikonen und religiöse Motive.

Skalenwert 2

Die für eine begrenzte Gruppe von Personen neue Anwendung eines bekannten Prinzips führt zu relativ neuen Ergebnissen.

Beispiele in Alltagskultur und Wissenschaft: Fritz Zwicky (1898–1974) leckte nicht an der Briefmarke, sondern am Briefpapier, um keine Gummilösung an der Zunge zu haben; sicher hatten das auch schon andere vor ihm getan.

Viele Menschen wissen nicht, dass sich der erste Bundeskanzler der Bundesrepublik Deutschland, Konrad Adenauer (1876–1967), in seiner Freizeit als Erfinder betätigte: Er erfand zum Nutzen der Hausfrau das von einer Batterielampe beleuchtete Stopfei (ein Patent wurde nicht erteilt, weil es etwas Ähnliches schon gab).

Adenauer erfand auch einen elektrischen Insektentöter: eine Bürste mit Elektroden, einzusetzen bei der Gartenarbeit; leider konnte diese Erfindung nicht verwirklicht werden, weil der Stromschlag auch für den Besitzer der Vorrichtung gefährlich geworden wäre. Weiterhin erfand er einen Brausekopf für Gießkannen mit aufklappbarem Deckel (Abb. 2.4).

Beispiele in der Kunst: Nach Joseph Beuys' (1921–1986) bahnbrechenden Werken arbeiteten viele Künstler mit Körperstoffen und Verbandsmaterial. Der Autor Günter Wallraff trägt eine Sammlung von schönen Steinen zusammen, für die er ein eigenes Museumszimmer hat.

Skalenwert 1

Die nur für eine Person neue Anwendung eines bekannten Prinzips führt zu – relativ – neuen Ergebnissen; z. B.:
Die junge Frau erhört einen Mann von einem bisher abgelehnten Männertyp und findet endlich einen Partner, mit dem sie glücklich ist.
Der Hobbymaler versucht sich zum ersten Mal an einem abstrakten Bild.

Skalenwert 0

Keine Kreativität: Eine übliche Anwendung eines bekannten Prinzips führt zu üblichen Ergebnissen:
Der Hobbymaler mit traditionellen naturalistischen Landschaftsthemen ist ein Beispiel.
Der Bäcker backt zwar immer neue „andere", aber im Prinzip doch die immer gleichen Brötchen. Viele Errungenschaften und Erfindungen traten zunächst nicht vollständig in die Welt, sondern wurden in vielen kleinen Schritten immer wieder weiterentwickelt und verbessert, bis sie die heutige Form gefunden haben. Manchmal kennt man die Erfinder der Einzelschritte, je weiter ihre Entdeckungen aber in der Geschichte zurückliegen, desto weniger ist es wahrscheinlich, dass wir sie mit Namen kennen. Die Einzelschritte können wiederum größere und kleinere Innovationen sein.
Nehmen wir als Beispiel die – etwas zweifelhafte – Errungenschaft des Schnellfeuergewehrs. Distanzwaffen kannte man schon in den Urzeiten der Menschheitsgeschichte, nämlich Pfeil und Bogen. Schon in der Antike gab

es Katapulte, aber erst im frühen Mittelalter wurde ein solches Gerät für einen Mann transportabel: Die Armbrust wurde erfunden, eigentlich ein kleiner Innovationsschritt. Den Vortrieb des Geschosses durch Pulver zu bewerkstelligen, war natürlich erst nach der Erfindung des Schwarzpulvers möglich und dann auch kein allzu großer Innovationsschritt, weil es Kanonen ja schon lange gab. Es war wieder nur eine Frage der Verkleinerung. Die ersten Handrohre waren wenig zielgenau, und man musste immer eine brennende Lunte bei sich tragen, um das Pulver zu zünden. Das Steinschloss erledigte dies mit einem Funken aus einem Feuerstein – wohl schon eine größere Innovation. Schließlich wurde der Zündungsgeber in die Patrone eingebaut. Der Hinterlader war erfunden. Automatisches Nachladen war erst jetzt möglich und wurde auch bald ausgetüftelt. Das Repetiergewehr kam auf den Markt. Wenn das Repetieren automatisch durch die Rückstoßenergie erfolgt, kommen wir schließlich zum Schnellfeuergewehr. Also erst wenn bestimmte Fortschritte erreicht sind oder Fortschritte in anderen Bereichen erzielt wurden, eröffnen sich Möglichkeiten, die dann oft gar keine besondere Gabe des Erfindens mehr erfordern.

Auch mit dieser Skala der Innovation öffnen sich neue Möglichkeiten: Man kann feststellen, in welchen Zeiten es zu vielen und in welchen es zu wenigen Innovationen kam oder in welcher Beziehung die Innovation, die ein Künstler erreichte, zu seinem späteren Ruhm steht.

2.3.2 Skala für den Nutzen des Projekts

Um das Ausmaß der Kreativität einzuschätzen, genügt, wie gesagt, die Skala für die Innovation nicht; hier nun, kurz skizziert, die Skala für die Nützlichkeit mit Werten von 6 bis 0.

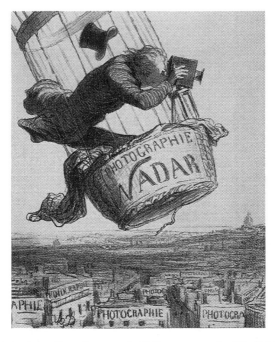

Abb. 2.3 Schnell eroberten die Zeitgenossen die Möglichkeiten der Fotografie (in *Le Monde Illustre* 1996, Lithographie von H. Daumier). (© Reproduktion Martin Schuster)

Skalenwert 6: für alle Menschen wichtig, grundlegend für die Kulturentwicklung: Hier ist die Fotografie einzuordnen; sie hat die menschliche Kultur, z. B. die Kunst, grundlegend verändert.

Skalenwert 5: für alle Menschen lebenswichtig und hilfreich: Beispiel: Ignaz Philipp Semmelweis (1818–1865) entdeckt die bakterielle Infektion.

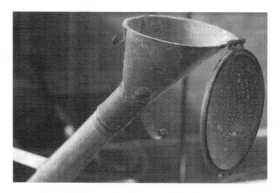

Abb. 2.4 Adenauer erfand eine Gießkanne, mit der man auch einen vollen Strahl ausschütten kann. (© Nachbau und Fotografie Martin Schuster)

Skalenwert 4: für viele Menschen wichtig: Hier wären etwa Rudolf Diesel oder Nikolaus August Otto mit ihren Motoren zu nennen.

Skalenwert 3: für viele Menschen in wenigen oder einer Situation nützlich: Hier ist der Dübel einzuordnen oder der Klettverschluss (s. o.).

Skalenwert 2: für wenige Menschen bedeutungsvoll bzw. nützlich: Beispiel: Heinrich Zwickys Erfindung des Kurzskis.

Skalenwert 1: nur für den Erfinder bedeutungsvoll: Beispiel: das schöne Bild des Hobbymalers.

2.4 Ruhm, Ausmaß der Kreativität und Alltagskreativität

Es ist interessant, dass der Ruhm, den eine kreative Person erringt, von Nutzen und Originalität eines Projekts durchaus unabhängig sein kann. Der außergewöhnliche Ruhm Vincent van Goghs (1853–1890) erklärt sich nicht allein durch sein Werk, auch sein „anrührender" Lebenslauf trägt dazu bei.

Für den Ruhm zählt oft eher der Nutzen, nicht die tatsächliche Urheberschaft. Die Bedeutung einer Innovation hängt natürlich sehr von den historischen Umständen ab. Vielleicht hat ein Erfinder die Lösungen eines Problems gefunden, das sich erst Jahre später stellt. Dann bleibt seine Leistung oft unbekannt und geht wieder verloren. Die berühmten Erfinder hatten das Glück, dass ihre Innovation gebraucht wurde. Vielleicht gibt es in der Geschichte der Menschheit viel mehr kreative Leistungen, als wir sie kennen, die einfach nicht beachtet wurden. Van Gogh wurde ja auch erst im Nachhinein von der Gruppe der Impressionisten als einer ihrer Vorläufer anerkannt. Hätte sich die Kunst in eine andere Richtung entwickelt, wäre er unbekannt geblieben.

Wie wenig man sich dafür interessiert, woher die Idee wirklich kam, und wie gering man sie schätzt, lässt sich an der Zumessung des Ruhms für einige bekannte Erfindungen erkennen. Der eigentliche Erfinder ist oft nur wenigen Spezialisten bekannt, der aber, der die Idee ein wenig verfeinerte, sodass sie nutzbar wurde, der wird in Jugendbüchern und Lexika als der Erfinder gefeiert.

Nehmen wir die Erfindung der Eisenbahn, und sehen wir davon ab, dass es Dampfmaschinen im Bergwerkswesen schon einige Zeit gab, dann müssen wir das Verdienst, die erste Maschine dieser Art auf Räder gestellt zu haben, dem Artillerieleutnant Nicholas Cugnot (1725–1804) zurechnen. Das Ding fuhr eine Weile, machte sich dann selbstständig, ließ sich weder steuern noch bremsen und riss eine Wand ein. Den ersten Schienendampfwagen verwirklichte Richard Trevithick (1771–1833) 1804. Der häufig als Erfinder gerühmte Stephenson kam lediglich auf die Idee, neben Kohlen auch Passagiere mit der Dampfbahn zu transportieren!

James Watt ist weder der Erfinder der Eisenbahn noch der Dampfmaschine. Die erste solche Maschine hat der Physiker Denis Papin (1647–1712) 1690 gebaut. Ein erstes Patent auf die Maschine wurde 1698 Thomas Savery (1650–1715) gewährt. Bis 1785 wurde die Maschine dann allerdings von James Watt wesentlich verbessert – er gilt vielen Menschen bis heute als der Erfinder der Dampfmaschine wie auch als der Erfinder der Eisenbahn.

Tatsächlich, so sehen wir hier, kommen beide Erfindungen in einer Reihe von mehreren kleinen Anpassungen und Umwandlungen einer im Prinzip bekannten Idee zustande. Die Verwandlung der Idee von einer kuriosen Spinnerei zu einem Gegenstand mit weltweiter Anwendungsrelevanz ist anscheinend die Leistung, die in den Geschichtsbüchern als „Erfindung" gefeiert wird. Die Nützlichkeit der Innovation rangiert dabei klar vor der Originalität der Idee.

Das erste motorbetriebene Flugzeug wurde von einem unbekannten Erfinder zusammengebastelt und mit Erfolg getestet (Karl Jatho am 18. August 1903). Die Gebrüder

Wright flogen aber eine größere Strecke und konnten damit die Fantasie von der Anwendung der Erfindung in stärkerem Maße beflügeln. Dadurch wurden sie zu den berühmten Erfindern der Motorluftfahrt.

Einen Telegrafen hatte schon Carl Friedrich Gauß (1777–1855) 1833 erfunden; der später berühmte Erfinder Samuel F. B. Morse (1791–1872) entwickelte die technische Vorrichtung zur Fixierung der Zeichen „lang" und „kurz". Er bemächtigte sich einer bereits vorhandenen Idee und machte sie technisch anwendbar, eine revolutionäre Neuerung und Erleichterung, um Informationen und Nachrichten weltweit zu übermitteln.

Eine andere Situation entsteht bei einer Entdeckung, die allem widerspricht, was man bis dahin für richtig hielt. Häufig „heftet" sich diese Entdeckung an einen Namen, meistens den Entdecker, denn niemand will mit ihr in Verbindung gebracht werden oder sie gar für sich beanspruchen. Als der Trapper John Colter (ca. 1774–1813) den „Yellowstone Park" entdeckte und die fauchenden Geysire beschrieb, nahm man ihn zunächst gar nicht ernst und verspottete seine Entdeckung als „Colters Hölle" – unter diesem Namen ist sie auch in die Geschichtsbücher eingegangen.

2.5 Ruhm und Alltagserfindung

Der Alltagserfinder wird durch seine Leistung kaum berühmt. Eine nützliche Erfindung wird bald nachgeahmt, weil ja jeder den Nutzen gleich erkennt, ohne dass man sich allzu lang daran erinnert, von wem sie stammt.

2.6 Alltagskreativität wahrnehmen

Bei der alltäglichen Kreativität sind die Forderungen an die a) Ausgestaltung eines Werkes an die b) Nützlichkeit und an die c) Innovation niedriger.

In der genialen Kreativität erwarten wir die Ausarbeitung eines kompletten Werkes, bei einer Erfindung eine funktionierende Maschine, bei einer Theorie ein Buch oder bei einem Kunstwerk eine Komposition oder eine Reihe von Bildern einer neuen Stilrichtung, die in Ausstellungen präsentiert wird.

In der Alltagkreativität zählt schon die originelle Bemerkung, die schnell verstrichen ist. Es kann sein, dass Dokumente entstehen oder private Niederschriften von Gedichten oder Kurzgeschichten oder flüchtige Skizzen für eine technische Innovation.

Beispiel

In einem Brief nennt mein Freund seinen Enkelsohn, der ihn zu einer Konferenz fuhr, „mein Engelsohn" – eine hübsche und von mir nie gehörte Alliteration. Sie gehört in den Bereich der Alltagskreativität. Die Kreativität meines Freundes zeigt sich in verschiedenen Bereichen: Er fotografiert ungewöhnlich und hat ganze Mappen mit großen Abzügen: Hier ist schon ein Werk zusammengetragen, das im Ausmaß der Ausgestaltung an die Grenze zur großen Kreativität grenzt. In seinem Beruf hat er eine wichtige Innovation zur Betrachtung der Kunst der Geisteskranken beigetragen: Er lässt Zeichnungsserien erstellen. Bei den von ihm untersuchten Künstlern verfügt er auch über Zeichnungen im gesunden Zustand, so kann er den Einfluss der Krankheit auf die malerischen Produkte der „Geisteskranken" (heute „Outsiderkünstler") besser erkennen. Seine Kreativität zeigt sich in verschiedenen Gebieten, im Alltag und im Beruf. Zur professionellen Kreativität gehört eben notwendigerweise auch die Kenntnis des Fachgebietes.

Man kann eine ungewöhnliche Idee für eine Sammlung haben. Zum Werk wird sie, wenn man diese Sammlung dann wirklich entstehen lässt. Ein Bekannter trägt Gegenstände aus Bakelit zusammen. Mit den Jahren ist eine Sammlung daraus geworden, die nun durch den Werkcharakter Nützlichkeit für die Dokumentation der Designgeschichte mit dem damals neuen und beliebig formbaren Material ergibt. Ein anderer Mitmensch sammelt Multiples (Kunstwerke mit nicht begrenzter Auflage) und führt seine originelle Idee so in den Bereich kunsthistorischer Nützlichkeit.

Manchmal wird der gleiche Akt der Kreation mehrfach wiederholt, wie z. B. bei originellen Geschenkverpackungen (Abb. 2.5). Einmal begonnen wird das zum Projekt, und Christa bemüht sich (auch wegen des Erfolgs und der Beachtung, die ihre Geschenkverpackungen erzielen) bei neuen Gelegenheiten um neue Ideen. Das Werk wird durch Fotos der oft witzigen Verpackungen dokumentiert. Ein Kollege gestaltete CD-Hüllen und die Begleitbüchlein durch das Aufkleben von Fotos (oft Aktfotos), die er äußerst sorgfältig ausschnitt und so in die Gestaltung des Coverbooks und der Außenseiten der Hüllen fast unmerklich integrierte. Dies, so konnte ich beobachten, vollbrachte er bei seiner gesamten Jazzsammlung von über 500 CDs. So kommt dann im Bereich der Alltagskreativität ein Werk zusammen.

2.6.1 Nützlichkeit und Alltagskreativität

Der Alltagskreative kann das Werk nur für sich gestalten (wie es bei den oben erwähnten Plattencovern war). Er kann sein Werk aber auch als nützlich für andere erachten

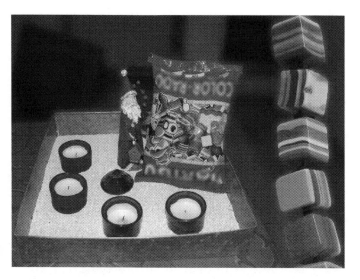

Abb. 2.5 Die Halskette aus bunten Plastikblöcken (vergrößert *rechts* im Bild) ist in einer Süßigkeitentüte verpackt. (© Foto Martin Schuster)

und die Öffentlichkeit suchen. Dies kann z. B. in Leserbriefen geschehen, in denen er oder sie eine ungewöhnliche Meinung äußert, oder in Ausstellungen von Werken in Sparkassen oder Arztpraxen. Der „Künstler" erhofft sich Anerkennung auch von anderen, denen seine Werke gefallen. Er könnte versuchen, solche Werke auf dem Flohmarkt oder im Internet zu verkaufen. So bietet Doris ihren Knopfschmuck in Vitrinen in einem Lokal an und verkauft auch einige ihrer Kreationen. Wenn eine technische Idee oder eine Innovation für den Haushalt – oder eben auch nur eine witzige Redensart – von anderen imitiert wird, zeigt sich darin bereits ihre Nützlichkeit.

2.6.2 Innovation und Alltagskreativität

Auch Innovation kann in geringen Graden auftreten. Die geringste Möglichkeit ist vielleicht, sich auf etwas Neues einzulassen, z. B. zum ersten Mal mit einem Fesselballon fliegen oder zum ersten Mal in die Oper gehen. Ein wenig innovativer wäre es, solche Möglichkeiten aktiv zu suchen: Was könnte man machen, was noch nie gemacht wurde? Dazu gehört die originelle Redensart, die originelle Entschuldigung usw. Kinder sind oft „kreativ" im Versuch, die komplexe Welt der Erwachsenen zu verstehen. Manchmal bemerkt man das in der Kinderzeichnung oder in Redensarten. „Ich habe mich gar nicht gezankt", sagte der vierjährige Fritz, als er mit der Zange spielte, ohne sich zu verletzen.

Ein stärkerer Wille zur Innovation liegt in Alltagerfindungen, die vielleicht naheliegen und daher leicht zu finden sind. Mancher Einfall mag so gut sein, dass man einen Produktvorschlag macht oder ihn bei einem Wettbewerb einreicht. Vielleicht gibt es die Sache dann schon (wie einen verschraubbaren Topfdeckel, den Martin erfunden hatte). Für ihn aber war die Idee neu und eine innovative Alltagskreativität.

Damit etwas überhaupt kreativ ist, muss jedoch ein Mindestmaß an Innovation sein. Einfach etwas herzustellen, so wie man es immer herstellt, ist daher nicht kreativ. So ist das einfache Malen eines üblichen Bildes noch nicht kreativ. Erst wenn man etwas variiert, etwas daran abwandelt, einen eigenen Stil entwickelt, kann es kreativ sein. So ist es für Phillip kreativ, auf dem Untergrund von Eierschalen Bilder zu malen (das hat es natürlich schon gegeben, aber für ihn ist es neu, und in seiner Umgebung ist es ungewöhnlich).

Manchmal erfordert ein Mangel eine Innovation: Franz fehlt auf dem Campingplatz ein Sieb zum Abschütten der Spagetti, da macht er einfach Löcher in eine Pappschachtel. Seiner neuen Bekannten (und späteren Ehefrau!) imponierte das.

2.7 Beispiele für tägliche Kreativkraft

Die folgenden Beispiele habe ich in meinem Umfeld beobachtet, oder Studenten haben sie in Seminaren zum Thema Kreativität berichtet.

Tägliche Kreativität im Bereich grafische Gestaltung/Malen Ungewöhnliche Geschenkverpackungen: Christa hat es sich zur Gewohnheit gemacht, für ihre Geschenk nach originellen Verpackungen zu suchen (s. o.). In Spielzeuggeschäften findet sie Accessoires, die sie verwenden kann. So legt sie ein Geldgeschenk in einen kleinen Spielzeugeinkaufswagen. Der Gutschein für die Traumreise ist in einer kleinen Schatzkiste verpackt.

Werner und Horst gestalten ihre Urlaubskarten. Werner findet im Urlaubsland kleine Bilder aus der Werbung oder Produktbeschreibungen, die er auf die Karten klebt. Horst malt mit einem goldenen Stift etwas auf die Ansichtskarten.

Doris gestaltet Broschen aus Knöpfen, die sie auch erfolgreich in einem Café anbietet (Abb. 2.6).

Jürgen gestaltet in Photoshop eigene originelle Grußkarten. Er beobachtet, dass das in seinem Umfeld kopiert wird. Jetzt verschicken schon drei seiner Freunde fantasievolle, selbst gestaltete Bildkarten (Abb. 2.7).

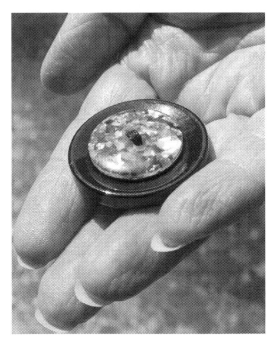

Abb. 2.6 Doris fertigt aus Knöpfen hübsche Broschen an, die sie gelegentlich auch verkauft. (© Foto Martin Schuster)

Lothar gestaltet Alltagsgegenstände um; so hat er sein Fahrrad mit einem Zebramuster versehen.

Claras Haushaltshilfe hat sich einer kleinen Gruppe von Gummifröschen angenommen, die sie an einer Bronzestatue jede Woche wieder neu arrangiert (Abb. 2.8).

Mithilfe dieser Gummifrösche und anderer Plastikfiguren hatten Clara und ihr Mann im Urlaub Fotos gemacht (kreatives Fotohobby).

Rosemarie hat beim Malen von Landschaften eine eigene Form der „Schematisierung" gefunden. Sie malt einfache

Abb. 2.7 Originelle Neujahrskarte. (© Foto Martin Schuster)

Symbole für Berge, Wald, Bauernhäuser usw. auf Grund-
linien – wie in der Kinderzeichnung (kreatives Malhobby).

Sigrid gestaltet Bilder aus einem ungewöhnlichen Mate-
rial. Sie verwendet farbige Blütenblätter, die aber leider bald
verblassen (kreatives Kunsthobby).

Klaus hat schon als Kind originelle eigene Traumhäuser
entworfen.

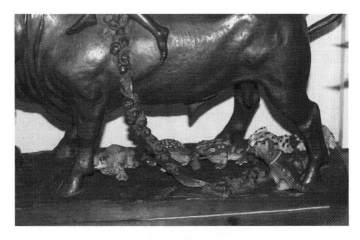

Abb. 2.8 Die Gummifrösche werden von Frau Liesig jede Woche neu arrangiert. (© Foto Martin Schuster)

Ingrid näht Kleidungsstücke nach eigenen Entwürfen. So hat sie für Männerhemden eine Kragenform entwickelt, die auch ohne Krawatte hübsch aussieht.

Felix fertigt eine Collage aus alten Kinoeintrittskarten (originelles Kunsthobby).

Kurt gestaltet die Cover seiner vielen Jazzplatten – passend zur Musik – neu.

Carla malt Bilder mit Schokolade. Im Museum Ludwig in Köln gab es eine Ausstellung, in der Künstler Werke aus Schokolade zeigten: So kann Alltagskreativität auch durchaus in die Bereiche professioneller Kreativität hineinreichen.

Julia bemalt ausgeblasene Ostereier mit Aquarellfarbe so, dass sie Gesichter darstellen, und verschenkt die Eier dann. Die Farbe der braunen Eier gibt einen schönen Hautton ab, und die Form der Eier ergibt die eigenartigsten Gesichter.

Tägliche Kreativität im Bereich Klanggestalten/Musizieren Jürgen baut sich aus einfachen Materialien eigene Musikinstrumente.

Tobias komponiert am Computer eigene Musikstücke.

Edith stellt eigene Sampler zusammen und verschenkt sie zu Geburtstagen an Freunde.

Diane gibt Liedern, die sie kennt, eine neue emotionale Interpretation, nimmt ihren Gesang auf und brennt ihn auf CDs, die sie verschenkt.

Kurt findet in seiner Umgebung Geräusche und komponiert damit eigene Musik.

Tägliche Kreativität im Bereich „Wortgestalten/Schreiben" Jutta schreibt originale Geburtstagsgedichte, die sie vorträgt. Ein Weihnachtsgedicht hat sie vor einiger Zeit einmal bei einer Zeitung veröffentlicht.

Karl hat eine große Sammlung witziger Formulierungen, die ihm eingefallen sind.

Viele Menschen schreiben Kurzgeschichten oder versuchen sich an einem Roman. Eine originelle Idee ist, das „Piepen der Maschinen" (Handys, Computer, Eisenbahn) zum Gegenstand der Kurzgeschichte zu machen.

Thomas hat immer wieder einmal originelle Gedichte für seine Freundin geschrieben (etwa an ihren schönen Rücken gerichtet).

Martin schreibt kleine Textstücke, wenn er glaubt, einen originellen Einfall zu haben.

Gisela weiß, dass sie in Gruppen originelle Redensarten einführen kann. Wenn man gemeinsam in Urlaub fährt, versucht sie das oft in den ersten Tagen. Zum Beispiel lancierte sie zuletzt ein Wort aus der Geschicklichkeitsklassifi-

kation der Nintendo-Wii-Konsole, um jemanden zu kenn-
zeichnen, der sich ungeschickt verhält, nämlich „Unbalan-
cierter".

Tägliche Kreativität im Bereich „Haushalt" Viele Men-
schen bereiten Menüs nach selbst erfundenen Rezepten zu.

Hans-Dieter, Erhard und Martin kochen abends ab und
zu gemeinsam. Sie sind Wissenschaftler und kennen sich
mit Experimenten aus. Eines Tages kommen sie auf die
Idee, ein kulinarisches Experiment zu wagen. Sie wollen ver-
schiedene Zubereitungsweisen von Hühnchen vergleichen.
Sie variieren die Zubereitung in zwei Punkten: in Rotwein
oder in Weißwein und im Dampftopf oder geköchelt. Es
ergeben sich also vier mögliche Kombinationen. Jeder be-
kommt vier Teller, und dann wird vergleichend probiert.
Das geköchelte Rotweinhuhn erwies sich als das leckerste.

Die Studentin Rita hatte immer Schwierigkeiten, perfekt
Reis zu garen. Daher hat sie eine eigene Methode entwi-
ckelt: den Reis erst in Butter oder Öl andünsten und dann
mit ein wenig Wasser übergießen.

Julia verwendet einige übrig gebliebene Paletten einfach
als Sichtschutz vor dem Gartenzaun. Sie verwendet auch
Bambusstäbe im Blumentopf als Sichtschutz gegen die Bli-
cke der Nachbarn.

Helga tupft Insekten in den Ecken des Hauses mit einem
Besen auf und kann sie dann leicht nach draußen bringen
(Abb. 2.9).

Abb. 2.9 Helga tupft Insekten mit dem Besen auf und kann sie so leicht aus dem Haus entfernen. (© Foto Martin Schuster)

Tägliche Kreativität im Bereich Technik Verbesserungsvorschläge im Betrieb.

Kevin hat sich eine Alarmvorrichtung zum Schutz seiner Wohnung ausgedacht.

Karl bastelt eine ungewöhnliche Lichtorgel für seine Stereoanlage.

Der Weihnachtsbaum wird an der Decke aufgehängt, weil er dann stabiler „steht".

Julia hat sich selbst einen Parabolspiegel aus einem Dünsteinsatz gebaut, um besseren WLAN-Empfang in ihrem Zimmer zu haben.

Susanne befestigt ihr Navigationsgerät mithilfe eines Pfennigsacks, dann verdeckt es nicht die Sicht durch die Scheibe.

Tägliche Kreativität im Bereich soziale Beziehungen Ungewöhnliche Geschenke: Johannes bringt oft einen schönen Kieselstein als Glücksbringer mit.

Ungewöhnliche Gestaltung von Festen: Man fotografiert sich gegenseitig mit Requisiten. Ewald stellt zu seinem 50. Geburtstag jeden Gast mit einer kleinen Rede vor.

Der Künstler Bernhard tritt bei seinem Geburtstagsfest mit einem Hut auf, auf dem drei Wunderkerzen brennen.

Zu Angelikas Geburtstag werden alle Gäste gebeten, Schrottteile mitzubringen. Eingeladene Freunde, die schweißen können, gestalten daraus während der Feier und unter den Kommentaren der Gäste Gartenkunstwerke.

Renate denkt sich ein kleines Ritual des Zusammenhaltens aus. Die vier Geschwister organisieren die Rückkehr der Mutter in ihre Wohnung nach einem Rehaaufenthalt. Dabei muss manches entschieden werden, auch die Lösung finanzieller Fragen steht an. Renate möchte daher den Zusammenhalt unter den Geschwistern zunächst lobend erwähnen, dann aber auch bestärken. Sie kauft vier grüngolden glänzende Zwerge. Bei einer gemeinsamen Besprechung bekommt jeder einen Zwerg. Sie erinnert an das Fußballerlied „11 Freunde sollt ihr sein" und wandelt den Text augenzwinkernd um in „Vier Zwerge sollt ihr sein". In späteren E-Mails nehmen die Geschwister zu ihrer Überraschung mehrmals Bezug auf die neue Zwergengemeinschaft.

Abb. 2.10 Christa hat für ihre Mutter, die oft selbst gestrickte Strümpfe verschenkte, ein einfaches Strumpfmemory erfunden. (© Foto Christa Westerheider)

Julia erfindet zur Anregung für ihre alte Mutter (die immer gern Strümpfe gestrickt und verschenkt hat) ein Strumpfmemory (Abb. 2.10).

Tägliche Kreativität im Bereich Geschäftsleben In Kambodscha habe ich ein Beispiel beobachtet: Es gibt viele Motorradrikschas und wenig Kunden. Ein kreativer Fahrer geht mit einem selbst gebastelten laminierten Plakat an den Touristenrestaurants vorbei, auf dem er Karaoke während der Fahrt oder Musik aus dem mitgebrachten MP3-Player anbietet.

Tägliche Kreativität in bestimmten Bedarfslagen Helmut gerät mit dem Fahrrad in einen Regenguss; jetzt kann er

Gefriertüten, die er immer in der Fahrradtasche hat, als Fußschutz nutzen.

Der Grundstücksnachbar, den man kaum kennt, hat so viel Holz gegen den gemeinsamen Zaun gestapelt, dass dieser sich schon weit ins eigene Grundstück ausbeult. Was kann man tun? Man kann den Nachbarn ansprechen; das sieht aber schnell nach Beschwerde aus und erzeugt schlechte Stimmung. Man kann Briefe schreiben und einen Rechtsanwalt beschäftigen. Pfiffiger ist die Lösung, gegen den Holzstapel einen Steinstapel zu lehnen, sodass der Zaun wieder in seine Normallage kommt.

Die leicht körperbehinderte Hausfrau hat Schwierigkeiten, den schweren Staubsauger über die steilen Treppen des Hauses zu schleppen. Also kauft ihr besorgter Ehemann für jede Etage des Hauses einen eigenen Staubsauger.

Sicher gibt es weitere Bereiche möglicher Kreativität (in Bezug auf Sport, Sammlungen, Erotik und andere Bereiche). Hier sollte die tägliche Kreativität nicht umfassend dokumentiert werden; ich habe nur Beispiele aufgezählt, um zu zeigen, was gemeint ist. Wenn Sie, liebe Leserin, lieber Leser, aus Ihrem Alltag ein gutes Beispiel kennen, sollten Sie mir das unbedingt mitteilen.

Für die Fernsehsendung „Wetten, dass" war immer Alltagskreativität erforderlich. Man musste erst einmal auf die originelle Wette kommen, um die Fähigkeit, um die es darin geht, dann einzuüben und vorzuführen.

Manchmal, wenn ein Problem zu bewältigen ist oder eine Notlage entsteht, wünscht man sich sehnlich einen guten Einfall. Nun ist man ernsthaft motiviert, eine – eventuell kreative – Lösung zu finden. Auch hinsichtlich solcher

Situationen gibt es viele Beispiele für Alltagskreativität. Natürlich kann es keine Garantie geben, dass eine Lösung gefunden wird – aber der Blick auf mögliche Erfindungen und kreatives Vorgehen hilft doch häufig weiter.

2.8 Fazit und Aufgaben:

Fazit:
Sie wissen jetzt, was Kreativität ist. Sie können verschiedene Grade von Innovation und Nützlichkeit unterscheiden. Sie können Kreativität im Alltag erkennen. So haben Sie eine wichtige Voraussetzung dafür erworben, Ihre tägliche Kreativkraft zu nutzen.

Aufgaben:

1. Kreativität beim Malhobby
 Entdecken Sie eine eigene Art, zu innovativen Bildern zu gelangen. Manchmal kann der Zufall zu Hilfe kommen, um eine neue Möglichkeit zu entdecken. Vielleicht ist ein Gegenstand auf das entstehende Bild geflogen und ergänzt es sinnvoll. Meist muss man aber über die üblichen Regeln nachdenken, um den kreativen Regelbruch zu finden.
2. Kreativität beim Fotohobby
 Nehmen wir die Fotografie. Sie ist heute ein geachteter Zweig der bildenden Kunst. Sie spielt sich aber merkwürdigerweise im täglichen Leben der Menschen in ganz engen thematischen Grenzen ab. Man fotografiert nur im Urlaub und auf Festen. Nehmen wir

dagegen ein absolut ungewöhnliches Thema für einen Hobbyfotografen (den die Profis abwertend „Knipser" nennen): Er könnte Fernsehbilder fotografieren, die ihn beim abendlichen Fernsehen emotional beeindrucken. Das wäre auf jeden Fall ganz neu und wäre nützlich, vergangene starke Gefühle – beim Betrachten der Sendungen – wiederzubeleben. Fotografieren Sie einfach mal einen Gegenstand, den fast niemand fotografiert, z. B.:

* Dinge, die die Kinder gebastelt haben, die Martinslaterne;
* alle Kinderzeichnungen;
* die Spielkameraden, Freunde der Kinder.

3. Verschiedene Hobbys kreativ aufladen

 Sie können sich natürlich in Ihrem Hobby auch einmal ein „kreatives Projekt" vornehmen. Sie könnten nach eigenen Entwürfen ein Puppentraumhaus bauen. Sie könnten einmal eine neue Vorspeise kreieren: Welche Speise essen Sie besonders gern? Kombinieren Sie diese einmal experimentierend mit anderen verschiedenen Geschmackselementen. Vielleicht kommt dabei ein neues Rezept zustande.

 Sie werden Ihr Hobby dann mit neuem Spaß und vielleicht auch ein wenig selbstbewusster weiterentwickeln. Sicher werden Sie auch – speziell von Profis – mehr Beachtung mit Ihren Werken finden. Allerdings sollten Sie auch wissen, dass kreative Werke auf Anerkennung und Bewunderung, aber ebenso auf Ablehnung stoßen können.

4. Eigene Kreativität aufspüren

 Beim Studium der Beispiele für die Ergebnisse täglicher Kreativkraft werden dem Leser sicher auch gleich

einige Beispiele aus seinem Alltag einfallen. Kreativität ist eine natürliche Begleiterscheinung des menschlichen Lebens, allgegenwärtig und keineswegs nur einigen wenigen berühmten Entdeckern und Erfindern vorbehalten. Suchen Sie also in Ihrem eigenen Leben Beispiele für Alltagskreativität.

5. Kreativität bei Bekannten aufspüren

Finden Sie Beispiele bei Bekannten? Das ist nicht so einfach. Gibt es jemanden, der etwas anders macht als andere? Vielleicht schmunzelt man sogar über die Besonderheit. Wenn ich mir die Frage stelle, fällt mir Professor L. ein. Er nimmt beim Fahrradfahren immer zwei Gefriertüten mit, um sie bei Regen über die Schuhe zu ziehen. Das sieht zwar etwas merkwürdig aus, ist aber eine originelle Problemlösung, die ihm und anderen nützen kann (s. o.). Er hat auch eine etwa merkwürdige Weise, mit den Beinen vornüber den Lenker auf das Fahrrad zu steigen.

3

Kreativität muss man wollen

Kreativität ist eine Persönlichkeitseigenschaft. Persönlichkeitseigenschaften können auf unterschiedlichen Wegen zustande kommen: Sie können angeboren sein. Dann sind sie nur schwer zu verändern. Sie können aufgrund der Erziehung entstanden sein. Dann wird es ebenfalls schwer sein, sie nachträglich zu entwickeln. Sie können durch eigene Motivation und Selbsterziehung entstanden sein. Dann können sie jederzeit entwickelt werden.

3.1 Für Kreativität kann man sich entscheiden!

In den verschiedenen Abschnitten des Buches werde ich diese Aussage weiterführen. Man könnte meinen, diese These sei nur eine Gefälligkeit – und tatsächlich findet man diese Behauptung in der Fachliteratur nicht häufig. Aber einige wenige führende Intelligenz- und Kreativitätsforscher äußern sich ganz in diesem Sinn. Der Psychologe und Intelligenzforscher Robert Sternberg meint dazu in einem bedeutenden Aufsatz im *Scientific American* (2002), dass

Kreativität im Wesentlichen eine Entscheidung sei. Wenn er eine einzige Hauptursache für Kreativität nennen solle, dann sei dies eben die Entscheidung, kreativ zu sein. Allein die Anweisung, bei einer Aufgabe besonders kreative Lösungen zu entwickeln, führt zu mehr kreativen Lösungen (Shalley 1991). Diese Auffassung setzt sich erfreulicherweise auch in Deutschland durch:

> Groeben (2013, S. 130): Da es sich… um einen Lebensstil handelt, bedeutet die Entscheidung zur Kreativität letztlich eine Entscheidung zur Entwicklung einer kreativen Persönlichkeit.

Natürlich muss man eine Idee haben. Es ist aber gar nicht so, dass Menschen, die besonders ideenreich sind, auch kreativ werden. Menschen, die in sogenannten Kreativitätstests eine große Ideenmenge produzieren, werden gar nicht häufiger kreativ als andere Menschen mit weniger Ideen. Wie Kap. 9 zeigen wird, kann die Idee, wie ein Problem zu lösen wäre, auf verschiedene Weise zustande kommen: Der Zufall kann sie bringen, sie kann irgendwie „in der Luft liegen"; es gibt Methoden, mit deren Hilfe Ideen entstehen, wenn man das will oder soll. Es könnte sein, dass der eigentliche Kern der Kreativität auch gar nicht das Finden einer Lösung, sondern das Finden des Problems ist.

Man wird erst mit 25 bis 30 Jahren, nach abgeschlossenem Studium, zu einem fertigen Wissenschaftler. Die Rekrutierung von jungen Wissenschaftlern legt auf Nachweise von Kreativität den geringsten Wert. Ein gutes Examen weist eine gute Kenntnis des fachspezifischen Stoffs

nach. Die Themen der Doktorarbeiten und oft auch die Arbeitsmethoden werden vorgegeben. Selbst bei Habilitationen lohnt es sich, nicht allzu stark von der herrschenden Meinung abzuweichen.

In ihrem Leben zuvor waren die jungen Wissenschaftler bisher kaum besonders kreativ. Wenn sie aber nun Wissenschaftler sind, dann erwartet man von ihnen, kreative Forschungsprojekte zu entwickeln – und dann können sie es auch. Und die Jugendlichen, die beim Wettbewerb „Jugend forscht" für gute und kreative Projekte Preise gewinnen, sind meist ganz ernsthafte junge Menschen, die selten durch ein Feuerwerk an Ideen aufgefallen sind.

Muss man intelligent sein, um kreativ zu sein? Manchmal sind neue Lösungen nicht leicht zu finden, und eine gewisse Intelligenz ist in der Wissenschaft die Vorbedingung. Prüft man aber, ob die intelligenteren Wissenschaftler auch die kreativeren sind, so ergibt sich überraschenderweise kein Unterschied zwischen kreativen und weniger kreativen Wissenschaftlern (MacKinnon und Hall 1972). Und auch bei der kreativen Lösung von Alltagsproblemen spielt die Intelligenz eine untergeordnete Rolle.

Wenn man aber den Willen für neue Problemlösungen verstärkt oder wenn bei einem Menschen durch besondere Lebensumstände ein stärkerer Wille erzeugt wird, dann kommt es zu kreativen Werken. Wenn das Werk einen empfundenen Mangel ausgleicht, wenn es eine individuelle Notlage lindert, wenn es das Leiden an der Welt – auch vielleicht nur symbolisch – behebt, dann ist eine Motivation zur Kreativität vorhanden. Dies werde ich noch ausführlicher im Kap. 5 über die Schaffenskraft erläutern.

Wenn die Gesellschaft Erfindungen will, dann kommen diese auch zustande. Kreativität ist also aus dieser Sicht auch eine Systemeigenschaft. Ein unkonventioneller, innovativer Erfindergeist kann von der Gesellschaft gefördert und begünstigt, aber auch unterdrückt werden (vgl. den Abschnitt zu „Erfinderzeiten").

3.2 Warum ist Kreativität aber auch schwierig?

Wenn man kreatives Verhalten nur wollen muss, ist es dann nicht selbstverständlich? Nein, denn die Schwierigkeiten, die sich der neuen Verhaltensweise entgegenstellen, kommen von vielen Seiten. Etwas Neues wirklich durchzusetzen, selbst im privaten Bereich, erfordert mitunter Mut, Ausdauer und eine gewisse Unabhängigkeit von der Meinung anderer Menschen.

3.2.1 Konformität und Gruppendruck vs. Kreativität

Wenn man sieht, wie sich die Jugend in Kleidung und Musikgeschmack von der älteren Generation unterscheidet, wenn man also ihre Innovationskraft und ihren Innovationswillen bewundert (oder je nachdem auch ablehnt), übersieht man nicht selten den hohen Konformitätsdruck, den eine Gruppe von Jugendlichen gleichzeitig ausübt. Wer nicht die richtigen Klamotten hat, gehört nicht dazu. Wer eine abweichende Meinung vertritt, zieht Feindseligkeit auf

sich und wird möglicherweise gemobbt. Menschen lernen früh, dass Abweichungen von der Gruppennorm bestraft werden, also stellen sie sich einfach nicht die Frage, ob man das, was alle machen, nicht auch anders tun könnte, vielleicht sogar besser.

Beispiel

Über Konformität und Gruppendruck ist viel geforscht worden. Hier schildere ich ein besonders eindrucksvolles Experiment, das belegt, dass mitunter sogar die Wahrnehmung vom Gruppendruck geformt wird.

Eine Versuchsperson soll angeben, welcher von drei gezeigten Balken der längste ist. Die Balken sind in der Länge deutlich zu unterscheiden. Also macht unsere Versuchsperson das auch ganz richtig. Wenn aber vor der Versuchsperson drei andere – angebliche – Versuchspersonen die Längenschätzung unisono falsch abgeben, dann ist die Wahrscheinlichkeit groß, dass auch unsere – echte – Versuchsperson ihr Urteil in Richtung auf das Gruppenurteil ändert. Wahrnehmungstatsachen, die von einer Kultur falsch gedeutet werden, werden entsprechend unterdrückt.

Ein Beispiel für die falsche Einschätzung von Kreativität durch Vertreter der vorherrschenden Kultur ist der „Spiegelei-Vampir": Einer meiner Freunde ärgerte sich oft darüber, dass das Eidotter – wenn man ein Spiegelei aufs Brot legen will – leicht ausläuft, dass dann zumindest die Finger, aber möglicherweise auch die Tischdecke bekleckert werden und das Dotter zum Teil verloren ist. Also beugte er sich schnell über das Spiegelei und schlürfte das Dotter ein wenig aus. Nun konnte er das ganze Spiegelei leicht aufs Brot legen. Sie können sich vorstellen, dass diese innovative Sitte bei Bekannten und Fremden wenig Beifall fand, ja nur als schlechtes Benehmen aufgefasst wurde. In Wirklichkeit war es aber alltagskreativ.

3.2.2 Widerstände gegen kreative Neuerungen – Beispiele

Man muss staunen, wie wenig sich Experten Innovationen und Veränderungen vorstellen können. Vor wichtigen Entdeckungen und Erfindungen hat es oft genug entmutigende Stellungnahmen von Experten gegeben.

3.2.2.1 Die Innovation wird von Experten als schädlich (auch gesundheitsschädlich) bezeichnet:

Beispiel

Die hohe Geschwindigkeit (nämlich etwa 25 Meilen in der Stunde) der ersten Eisenbahnen galt für den Reisenden als schädlich (Abb. 3.1).

Abb. 3.1 Die Geschwindigkeit der Bahn wurde zunächst als gesundheitsschädlich empfunden. Le Monde Illustre 1862. (Foto Martin Schuster)

3.2.2.2 Die neue Möglichkeit steht im Widerspruch zu religiösen Überzeugungen:

Beispiel

Die Entdeckung, dass die Erde um die Sonne kreist, rief den massiven Widerstand der Kirche auf den Plan, weil dies der biblischen Lehre widerspricht, der Mensch sei der Mittelpunkt der Schöpfung. Genauso erging es Darwin mit seiner Evolution der Arten, die ja in einem Gegensatz zur Schöpfungsgeschichte steht. Deshalb stand das Buch zeitweilig auf einem Index verbotener Bücher.

Der amerikanische Politiker und Publizist Benjamin Franklin (1706–1790) erfand 1752 den Blitzableiter. Damals wurde argumentiert, Blitze seien ein Gotteszeichen; dagegen solle der Mensch nicht vorgehen.

3.2.2.3 Auch als allgemeingültig empfundene moralische Empfindungen können verletzt sein:

Beispiel

Das Öffnen des Körpers nach dem Tode stand in der Renaissance unter Todesstrafe. Leonardos entsprechende Neugier in Bezug auf die Anatomie des Menschen war also sehr riskant.

Es ist erstaunlich, wie schnell praktische Innovationen mit herrschenden Schamgrenzen in Konflikt geraten. Viele Innovationen in der Mode riefen die Sittenwächter auf den Plan. Die Rocklängen waren häufig heiß umstritten.

Beispiel

Die gerade erfundenen Tampons konnten aus Scham nicht beworben werden. Der Erfolg des Tampons war dann schließlich der Tatsache geschuldet, dass man sich von ihm versprach, in Kriegszeiten, in denen ein hoher Bedarf an Verbandsmaterial bestand, Tüllmaterial zu sparen. Für Frauen war es unschicklich, mit Rock auf dem Fahrrad zu sitzen; die Mode musste erst neue (Unter-)Hosen liefern, damit Frauen auf dem Rad zu den kriegswichtigen Fabriken fahren konnten.

3.2.2.4 Experten betonen mit ihrer großen Glaubwürdigkeit und Überzeugungskraft nur allzu häufig, dass eine angekündigte Innovation auf keinen Fall funktionieren oder sich gar durchsetzen könne:

Beispiel

Sir Alexander Fleming (1881–1955) wurde zwar für die Entdeckung des Penicillins berühmt, allerdings erst, als es später erneut entdeckt wurde und man auf seine früheren Aufsätze stieß. Sein Chef (Sir Almoth Wright) war seinerzeit nämlich überzeugt gewesen, man könne Infektionskrankheiten nur mit Impfungen bekämpfen, nicht aber direkt gegen die Erreger vorgehen. So wurden Flemings bahnbrechende Ideen zunächst gar nicht weiterverfolgt.

Noch kurz vor den ersten Motorflügen hörte man von kompetenter Seite, dass dies auf keinen Fall gelingen könne (so vom Herausgeber der *Times* 1906).

Es galt als ausgemacht, dass sich im sauren Milieu des Magens keine Bakterien halten können. Obwohl schon mehrfach Bakterien in Magengeschwüren gefunden worden waren, musste Barry Marshall (1980; geboren wurde er 1951) erleben, dass

ganze Kongresse die Verursachung der Magengeschwüre durch das Bakterium *Helicobacter pylori* zurückwiesen. Erst durch eine mutige Selbstinfektion konnte er nachweisen, dass das Bakterium wirklich die Ursache des Geschwürs ist, und so ersparte er vielen Tausend Menschen eine sinnlose Magenoperation.

Kurz vor den wichtigen Durchbrüchen in der Erfindung der Flugzeuge und des Motorflugs durch die Gebrüder Lilienthal und Wright äußerte der renommierte Naturforscher Hermann von Helmholtz (1821–1894) in einer Rede auf einem Kongress (1873), dass nach mathematischer Erkenntnis ein Fluggerät „schwerer als Luft" unmöglich sei.

3.2.2.5 Die Tragweite der Erfindung wird unterschätzt:

Beispiel

„Ich denke, dass es einen Weltmarkt für vielleicht fünf Computer gibt." (Thomas Watson, Vorsitzender von IBM, 1943)

Sogar Erfinder desselben oder eines benachbarten Gebietes können manchmal den Wert einer neuen Idee nicht erkennen. Konrad Zuse erkannte die Möglichkeiten eines frühen Magnetspeichers nicht umgehend, während der berühmte Raketenforscher Wernher von Braun wiederum nicht allzu viel mit Zuses Computer anzufangen wusste.

Beispiel

Der Atomphysiker und Nobelpreisträger Lord Rutherford sagte noch 1933, zwölf Jahre vor dem Abwurf der ersten Atombombe (1945): „Die Energie, die durch die Spaltung des Atoms erzeugt wird, ist eine armselige Angelegenheit. Jeder, der von der Umwandlung dieser Atome eine Energiequelle erwartet, redet Unsinn." (nach Cheney 2009).

Max Planck (1949, S. 33 f.) schreibt zum Schicksal der kreativen Idee: „Die wissenschaftliche Wahrheit triumphiert nicht dadurch, dass ihre Gegner überzeugt werden und sie zur Einsicht gelangen, sondern eher, weil die Gegner aussterben und eine neue Generation mit der neuen Sichtweise aufwächst.".

3.2.2.6 Man muss mit dem Spott der Mitmenschen rechnen:

Beispiel

Der Entdecker des Prinzips der „Erhaltung der Energie", der Schiffsarzt Robert Mayer (1814–1878), wurde während seines Kampfes für die Anerkennung der wichtigen Idee auf der Straße verspottet.

Ein anderes Beispiel ist der Kleinwagen „Janus" von Zündapp (1957/58) mit seinem genialen Sitzkonzept. Man saß mit dem Rücken zueinander, sodass die Füße in der vorderen und hinteren Schnauze unterkamen. So hatte man auf kleiner Grundfläche viel Sitzraum. Die Idee war aber so ungewöhnlich, dass sie viel Spott erntete, und die Produktion des Fahrzeugs wurde bald eingestellt.

Als Benjamin Franklin seinen Blitzableiter der Royals Society vorstellte, also der Gemeinschaft der britischen Wissenschaftler, verspottete man ihn. Es sei so, also wolle er die Kraft der Vulkane bändigen.

Der erste Skispringer mit V-Haltung (Jan Boklöv) wird verspottet. Er hält jahrelang durch, obwohl er Abzüge wegen Haltungsfehlern bekommt. Obwohl er weiter springt, ist er deswegen oft nur Zweiter. Heute ist es der übliche Stil beim Skispringen.

Auch der täglichen Kreativkraft kann sich solche Ablehnung in den Weg stellen. Allein die Frage „Kann man das besser machen?" wird die soziale Umgebung als Kritik auf-

fassen. Originelle Kleider werden belacht, kleinste Abweichungen zurückgewiesen. Ja, man muss dem Anwender der täglichen kreativen Kraft raten, nicht immer das Herz auf der Zunge zu tragen, sondern nützliche Ideen nur zum Besten zu geben, wenn die Anwesenden sie auch hören wollen.

Beispiel

Stellen Sie sich vor, beim Wandern Bänder an Füßen oder Knien anzubringen, mit denen man per Hand das Bein hochzieht. Das ist bei langen Wanderungen sicher ganz nützlich, aber der Spott der Gemeinschaft der Wanderer wäre Ihnen sicher.

Personen, die aus irgendwelchen Gründen sozialem Druck weniger nachgeben, können leichter kreativ sein. Außenseiter, Geisteskranke (Outsider), rebellische und nonkonformistische Menschen (vgl. Kap. 7) haben der Welt viele Entdeckungen und Erfindungen beschert.

3.3 Was hat man davon, wenn man sich für mehr Kreativität entscheidet?

Folgende Vorteile wären u. a. zu nennen: Man kann stolz auf seine kreativen Leistungen sein und sehr zu Recht ein besseres Selbstwertgefühl haben. In der Partnerwerbung gewinnt der junge Mann durch seine Findigkeit die Bewunderung seiner Angebeteten. Mit Findigkeit und mit Alltagskreativität kann man Eindruck machen.

Man entwickelt in stärkerem Maße das Gefühl, „ich selbst" zu sein, weil man ja selbst nachdenkt, wie man irgendetwas bewerkstelligen kann. Ja, man kann Kreativität einsetzen, um die seelische Gesundheit zu verbessern. Es hat sich z. B. gezeigt, dass eine literarische Beschäftigung mit eigenen Traumata gut für die seelische und sogar die körperliche Gesundheit ist (Lepore und Smyth 2002). Man entwickelt eine erhöhte Bereitschaft, sich in Problemlagen kreativ zu verhalten und hat daher eine zusätzliche Option zur erfolgreichen Bewältigung von Problemen.

Die Verwirklichung von kreativen Ideen kann ein spannendes Abenteuer sein. Allein das Bewusstsein, dass Sie neben der Suche nach konventionellen Lösungen auch noch einen weiteren Pfeil im Köcher haben, nämlich die Suche nach originellen Lösungen, führt zu mehr Selbstsicherheit.

Hier zwei Beispiele dafür, dass die Haltung, auf die kreative Lösung eines Problems zurückgreifen zu können, hilfreich sein kann:

Beispiel

Mein Freund wurde in den Zeiten des Umbruchs vom Kommunismus zum Kapitalismus in Russland auf einem Flohmarkt verhaftet. Der Vorwurf: Er hätte nicht fotografieren dürfen (kein Schild hatte auf ein Verbot hingewiesen). Der Freund wusste aber, dass Touristen schon verhaftet worden waren, um Geld aus ihnen herauszupressen. So dachte er nach, ob er Handlungsalternativen hätte, und es fiel ihm ein, es wäre vielleicht güns-

tig, den Polizisten, der ihn verhaftet hatte, zu fotografieren. Das tat er also demonstrativ. Das erschreckte die Polizeigewalt so sehr, dass man ihn nach Herausgabe des Films freiließ.

Die Psychotherapeutin Elvira kam in Italien in eine heikle Lage: Sie fuhr mit drei fremden Männern im Auto, als die Stimmung plötzlich umschlug. Die Männer begannen, sie anders anzulächeln; die Berührungen, die Gespräche veränderten sich. Sie fühlte sich in dem Auto zunehmend unsicher. Als sie dann auch noch in ländliche Gebiete fuhren, dachte sie an eine Maßnahme aus der Psychotherapie: Eine Situation wird „reframed" (umgedeutet), wodurch sie nun nicht mehr als bedrohlich oder unangenehm erscheint. Sie wendete dieses Wissen nun kreativ auf ihre Lage an und gab die Umdeutungssuggestion: „Wir sind alle die besten Freunde." Sie tat so, als seien die Männer ihre besten Kumpels, machte einen Witz nach dem anderen, sang, lachte laut, klopfte den Begleitern fest und kameradschaftlich auf die Schultern und die Oberschenkel. Nichts an ihr sah mehr nach Opfer aus; sie hatte die Situation durch ihr Verhalten verwandelt. Bei der nächsten Möglichkeit stieg sie aus dem Wagen und verabschiedete sich noch in fröhlich-heiterer Stimmung von den verwirrten Männern. In ihr sah es natürlich anders aus; sie war erleichtert, dieser gefährlichen Situation glimpflich entkommen zu sein.

Vielleicht waren die Ideen gar nicht so besonders originell, aber die Einstellung, dass man in jeder Lage auch nach ungewöhnlichen Lösungen suchen kann (die mein Freund – im ersten Beispiel – schon lange hatte), bewährte sich. Mein Freund ist daher auch in schwierigen Lagen noch relativ zuversichtlich.

3.4 Macht es immer Spaß, kreativ zu sein?

Wenn man das Kreativsein mit Malen oder Musizieren verwechselt, könnte man der Meinung sein, es mache ständig nur Spaß, ein kreatives Werk zu vollbringen. Es kommt zu einem seelischen „Fließen" (Flow-Erlebnis), wenn sich Kompetenz und Schwierigkeit der Aufgabe die Waage halten. Es entstehen Glücksgefühle. Man ist beim Tun selbstvergessen, die Zeit verstreicht unbemerkt.

(In der amerikanischen Literatur wird unter „little-c creativity" meist nur die Ausübung eines künstlerischen Hobbys verstanden, z. B. das Üben mit der Musikgruppe (so in Silvia 2014). Dann wundert auch nicht, wenn solche Aktivitäten meist mit einer guten Stimmung verbunden sind).

Aber wenn man unter Kreativität das Erfinden und Durchsetzen von neuen und nützlichen Ideen versteht, dann ist es unmittelbar einsichtig, dass dabei Lust und Frust nahe beieinander liegen. Etwas auszutüfteln, kann zunächst durchaus erfreulich sein. Bei der Entstehung des Werkes kann es auch Phasen des „Fließens" geben, speziell bei künstlerischen Werken. Das Werk dann so auszuarbeiten, dass eine brauchbare Sache daraus wird, kann Schweiß und Anstrengung erfordern, auch von Rückschlägen begleitet sein. Andere davon zu überzeugen, dass diese Innovation funktioniert und nützlich ist, kann ebenfalls sehr mühsam und deprimierend sein. Manchmal gelingt das Werk auch gar nicht, und der Versuch einer kreativen Leistung

mündet in einer Enttäuschung. Bei Werken der täglichen Kreativkraft kann es durchaus vorkommen, dass Freunde und Bekannte sie abwerten oder überhaupt nicht bemerken. Das ist schmerzhaft, gerade wenn man selbst stolz auf das Projekt ist. (Albert Einstein: „Wer noch nie einen Fehler gemacht hat, hat sich auch noch nie an etwas Neuem versucht."; nach Csikszentmihaly 1997.)

Beispiel

Eine meiner Studentinnen (der Ehre halber sei ihr Name genannt: Marie Wagner) hatte sich darüber geärgert, dass man sich beim Tragen von Stegschuhen immer Blasen holt. Sie erfand also ein Pflaster mit einer gepolsterten Fläche und zwei durchsichtigen Klebe-Enden, das man am Steg zwischen die Zehen kleben kann – eine prima Idee. Sie schickte den Vorschlag an eine Pflasterfirma, bekam aber zu ihrer Enttäuschung keine Antwort.

Die Nobelpreisträgerin Rita Levi-Montalcini (geb. 1909), die den Nervenwachstumsfaktor entdeckte, verriet in einem Interview in *Bild der Wissenschaft* (2009), was hauptsächlich zum Erfolg ihres kreativen Projekts beitrug: „Ein beträchtliches Maß an Verbissenheit. Die Verbissenheit, meinen Weg weiterzuverfolgen, den Weg, den ich für richtig halte. Und den Gleichmut bei Schwierigkeiten, denen ich mich auf diesem Wege stellen muss.".

Hat man aber mit einer Idee, mit einer kreativen Leistung schließlich ein Problem gelöst oder ein Werk fertiggestellt, so ist das ein überwältigendes Gefühl, das das Selbstwertgefühl auf Dauer festigt und steigert. Das kann so befriedigend sein, dass man sich immer wieder auf ungelöste Probleme einlassen möchte.

3.4.1 Mit einer kreativen Idee Anerkennung finden und Erfolg haben

Finanzieller oder gesellschaftlicher Erfolg, Ruhm und Anerkennung sind dagegen nicht so leicht zu erreichen. Zunächst einmal muss die Idee richtig und erfolgsträchtig sein. Das kreative Projekt erweist sich aber manchmal auch als Irrweg. Die Idee taugt nichts, oder sie beruht auf einem Denkfehler.

Beispiel

Ein Beispiel für ein Scheitern „auf höchster Ebene" dürfte eine Theorie des Naturphilosophen Gustav Theodor Fechner (1801–1887) sein. Fechner half mit, die Psychophysik als eigene wissenschaftliche Disziplin der Psychologie zu entwerfen und lieferte wichtige, noch heute grundlegende Beiträge. Er staunte über die Passung zwischen Baum und Tierbau, zwischen dem Schnabel eines Vogels und seinem Beutetier und entwickelte die Theorie einer belebten intelligenten Erde (eine Art Gaia-Hypothese). Wenig später konnte Darwins Evolutionstheorie diese Zusammenhänge richtig erklären. Dennoch scheiterte Fechner, weil er bei seinem Entwurf einer belebten Natur so weit ging, Sterne für „beseelt" bzw. für Engel zu halten – einer der Gründe für sein Scheitern. Und doch gelang Fechner ein kühner Vorgriff auf das naturwissenschaftliche Denken unserer Zeit.

Der Nobelpreisträger Konrad Lorenz (1903–1989) beschrieb es geradezu als Tugend des Entdeckers, (täglich) seine Lieblingshypothesen aufzugeben, weil die Fakten ihnen nicht entsprechen. Aber auch dann, wenn eine Idee, ein Projekt stimmig ist und zu wichtigen Anwendungen für die Menschheit führen könnte, darf sich der Kreative alles

andere als sicher sein, dass er später für diese Erfindung berühmt wird oder gar finanziellen Erfolg damit hat.

Die Anerkennung einer Idee hängt nicht von dem Erfinder ab, sondern vom „Feld", von den Experten eines Gebietes, im Bereich der bildenden Kunst von den mächtigen Galeristen, Kunstkritikern und Museumsdirektoren. Sie gilt es zu überzeugen. Da kann man Glück haben – oder sich mit wichtigen Fachleuten und mächtigen Menschen befreunden (wie einst Max Ernst, der von Peggy Guggenheim unterstützt wurde und sie später, Ende 1941, heiratete; 1943 trennte er sich aber wieder von ihr). Man kann blendend aussehen und dadurch wichtige Personen an sich binden. Gutes Aussehen, Präsenz und Ausstrahlung in der Öffentlichkeit werden vielen erfolgreichen Erfindern attestiert (z. B. Tesla, den Gebrüdern Lilienthal, Diesel, Zwicky).

Man kann mit viel Energie für die Anerkennung der eigenen kreativen Werke kämpfen, aber in der Hand hat man den Erfolg damit nicht. Ausdauer und Hartnäckigkeit sind jedenfalls unumgänglich. Wie bei berühmten Sportlern wird der normale Lebensweg einem großen Projekt untergeordnet. Boris Becker verließ das Gymnasium, um sich ganz seiner Tenniskarriere zu widmen. Bill Gates gab das erfolgreiche Studium in Harvard auf, weil ihm seine junge Firma und deren Programmierungsaufgaben keine Zeit für anderes mehr ließen.

Auf jeden Fall muss man den Experten seiner Disziplin auffallen; anders geht es nicht. Dann werden Presse, Rundfunk und Fernsehen wichtig, die über die Werke oder Projekte berichten. Die Medien werden von den „Aspiranten" für die Anerkennung natürlich hofiert.

Bei neuen Produkten müssen die Erfinder finanzkräftige Partner finden, die das Produkt zur Marktreife führen. Ein freundliches Wesen, die Fähigkeit, Freunde zu gewinnen und andere zu überzeugen, sind dabei sehr hilfreich. Allerdings birgt die Zusammenarbeit mit Dritten auch immer ein Risiko (am meisten kann man noch Eltern, Brüdern – wie die Brüder Lilienthal – und Schwestern vertrauen). Der Erfolg wird den Erfindern oft von Projektpartnern, Geschäftsleuten oder Konkurrenten abgejagt.

Immer ist man dem Risiko ausgesetzt, kopiert zu werden. Einstein (1879–1955) lieferte einen mathematischen Beitrag bei einer wissenschaftlichen Zeitschrift ab. Es konnte dann nachgewiesen werden, dass ein wissenschaftlicher Gutachter Einsteins Formel in ein eigenes Manuskript übernahm. Später gab es einen langen Streit über die Urheberschaft (Hilbert-Einstein-Konflikt). Der Physiker und Astronom Fritz Zwicky hielt seine berühmten Kollegen allesamt für Plagiatoren. Bei den meisten Erfindern gab es Prozesse um die Urheberrechte. Manchmal hatte jemand tatsächlich eine ähnliche Idee gehabt, manchmal war es nur der kriminelle Versuch, an Reichtum zu gelangen. Ob es immer der Richtige ist, der diese Prozesse gewinnt, weiß man nicht. Isaac Newton stand in dem Ruf, gute Ideen auch einfach mal abzuschauen. Oft werden die wenig am Geschäftsleben interessierten und kaufmännisch nicht ausgebildeten Erfinder von den beteiligten Geschäftsleuten betrogen.

Selbst wenn alles in geregelten Bahnen verläuft, muss man die späteren Anwender vom Nutzen eines Produkts überzeugen. Das ist nicht einfach, wenn lieb gewonnene Gewohnheiten aufgegeben werden müssen. Viele heute

selbstverständliche Produkte waren zunächst ein unverkäuflicher Flop. Die Patente wurden in andere Hände verkauft oder liefen aus, bis es schließlich durch glückliche Umstände doch zu einer Markteinführung der Produkte kam.

Beispiel

Ölarbeiter hatten zufällig die heilende Wirkung eines weißlichen Stoffs bemerkt, der sich bei Ölbohrungen am Bohrgestänge ablagerte. Robert Chesebrough (1837–1933) gelang es schließlich, den Stoff in reiner Form herzustellen. Aber er konnte sein Produkt, die Vaseline, nicht absetzen. Angeblich brachte er sich bei öffentlichen Vorführungen selbst Brandwunden bei, um die Wirkung seiner Salbe zu demonstrieren.

Die so beliebten „Post-it"-Klebezettelchen mussten zunächst kartonweise kostenlos verteilt werden, bevor die Kunden wahrnahmen, wie nützlich sie sind. Dann aber wurden sie massenweise nachbestellt.

Josef Ludwig Franz Ressel (1793–1857) erfand die Schiffsschraube. Erst nach seinem Tod wurde seine Leistung anerkannt. Das Unternehmen, das seine Erfindung umsetzte, versäumte es, einen Vertrag abzuschließen, und so erhielt er in der Folge auch keine Tantiemen. Schwerer wog, dass die englische Regierung ein Preisgeld aussetzte, aber Ressel wurde nicht berücksichtigt; seine Unterlagen waren angeblich bei der Kommission verloren gegangen, hieß es. Es wird deutlich, dass auch offizielle Stellen, wenn nationale Interessen ins Spiel kommen, alles andere als unparteiisch sind.

Gustav Lilienthal (1849–1933) verkaufte seinen Spielzeug-Baukasten und unterschrieb, dass er später kein ähnliches Produkt herstellen werde; die späteren Anker-Steinbaukästen waren ein Spielzeug mit Steinen aus Sand, Schlämmkreide und Leinöl, mit denen, basierend auf mitgelieferten Plänen, Häuser, Brücken, Kirchen u. a. gebaut werden konnten. Nikola Tesla verzichtete auf die Patentgebühr für seinen Wechselstrom, mit dem Westinghouse später Millionen Dollar verdiente. Rudolf Diesel (1858–1913) starb verarmt und möglicherweise durch Selbstmord, nachdem er seine Patente weitgehend verkauft hatte.

Wenn diese Erfinder aber schon nicht den geschäftlichen Erfolg ihrer Arbeit ernten konnten, so erlangten sie doch unsterblichen Ruhm. Andernfalls könnten wir jetzt nicht von ihnen reden. Wie viele Kreative sind aber verstorben, ohne je berühmt zu werden? Manchmal kam der Ruhm erst lange nach einer Erfindung mehr zufällig zustande, wie beim Entdecker der Vulkanisation und Erfinder des Hartgummis, Charles Goodyear (1800–1860), der mit $ 200.000 Schulden starb. Erst 40 Jahre nach seinem Tode ehrte ihn die Firma Goodyear mit ihrem Namen. Auch John Boyd Dunlop, der Erfinder des luftgefüllten Reifens, wurde zeit seines Lebens nicht reich.

Die Eigenschaften, die ein Mensch braucht, um kreativ zu sein, und die Eigenschaften, die er haben muss, um geschäftlich erfolgreich zu sein, sind möglicherweise auch ganz unterschiedlich. Der Kreative ist unkonventionell und zieht sich eher aus sozialen Kontakten zurück. Der erfolgreiche Geschäftsmann sollte umgänglich, freundlich sein und seine Partner wohl kaum mit schrulligen oder gar zynischen Kommentaren erschrecken. Schuler und Görlich (2007) diskutieren die Frage, ob in Firmen die Kreativität und die Verwirklichung oder Durchsetzung von Ideen nicht sogar in verschiedenen Händen liegen sollten.

Heute sind Erfindungen und Innovationen in den Entwicklungsabteilungen der Unternehmen angesiedelt. Dort sind Innovationen natürlich willkommen, dennoch wird auch dort darum gekämpft, wie lange ein Projekt verfolgt werden kann, das bislang keinen Erfolg brachte. Hin und wieder sind es dann wieder kreative Einzelpersonen, die – gegen den Willen der Firmenleitung – Projekte weiterverfolgen. Manchmal kann man sich an ihre Namen erinnern,

manchmal war es eben das Team, das den Erfolg erreichte. Nicht immer (aber häufig) werden die Teams an den Gewinnen aus ihren Patenten beteiligt. Im Prinzip gehört das Patent aber der Firma, in deren Entwicklungsabteilung es ausgearbeitet wurde.

3.5 Fazit und Aufgaben

Fazit:

Man wird nicht kreativ geboren. Jeder Mensch kann kreativ sein, wenn er das will. Beim kreativen Abenteuer liegen Glücksgefühle und Frustrationen aber nah beieinander. Eine kreative Idee kann falsch oder nicht umsetzbar sein. Es ist wie ein Weg in unbekanntes Neuland. Man weiß vorher nicht, wo man landen wird. Ans Ziel zu kommen, kann aber ungeahnte Glücksgefühle und Stolz auslösen.

Auf jeden Fall ist es lohnend, wenn man über die Option „kreative Lösung finden" verfügt. Ob eine nützliche Innovation Ruhm und Anerkennung findet oder gar finanziellen Erfolg hat, hängt von vielen Faktoren ab. Man muss dazu einfach auch Glück haben. Das muss man wissen, um nicht enttäuscht zu sein oder verbittert zu werden.

Aufgaben

1. Persönliche Probleme lösen:
 An dieser Stelle sollten Sie drei Aufgaben, drei Probleme, drei Projekte notieren, an denen Sie kreativ arbeiten möchten. Es sollte sich z. B. um Probleme handeln, die Sie schon lange lösen wollten. Wenn man sich

nämlich keine Aufgabe stellt, kann man auch keine – kreative – Lösung finden (vgl. auch Kap. 7). Ohne sich auf die Suche zu begeben, findet man meistens nichts! Schreiben Sie diese Probleme bitte auf einen Zettel auf. Aus heiterem Himmel kommt es wahrscheinlich nicht zur kreativen Handlung. Man muss sich Probleme suchen und immer wieder an deren Lösung denken; man muss Informationen beschaffen, die zur Lösung beitragen können, und mit anderen darüber reden. (Dies wurde schon gesagt, ist aber so wichtig, dass es hier noch einmal wiederholt wird.) Natürlich kann es auch um persönliche Probleme gehen. Sie könnten sich beispielsweise überlegen, wie Sie Ihre Kinder dazu bringen, den Tisch abzuräumen, oder Ihren Mann dazu bewegen, beim Betreten der Wohnung die schmutzigen Schuhe auszuziehen. Achten Sie darauf, was Sie im Alltag immer wieder und ganz besonders nervt, und denken Sie über originelle Lösungen nach. Scheuen Sie nicht vor schwerwiegenden Problemen zurück; gerade die können Sie vielleicht nur „kreativ" lösen.

Viele Menschen haben das Problem, zu wenig Geld zu verdienen. Das ist ein gutes „kreatives" Projekt: Es ist nämlich die gleiche Ausgangslage wie bei vielen erfolgreichen Unternehmen. Sie könnten sich z. B. vornehmen, im Betrieb einmal einen Verbesserungsvorschlag zu machen (geeignete Vorschläge werden von vielen Firmen prämiert).

Wie kann ich einen Partner oder eine Partnerin finden? Das ist ein häufiges Problem. Sicher gibt es da kreative Lösungen: Sie reichen von der originellen Anzeige („Neuer Mann sucht neue Frau") bis zur originellen Einladung („Sollen wir mal gemeinsam einen Hund aus dem Tierheim ausführen?") – es öffnen sich Welten

von Handlungsmöglichkeiten, wenn man sich für ein kreatives Vorgehen entscheidet. Gerade im Bereich der Partnersuche wird der kreative Versuch durchaus geschätzt. Nicht wenige Frauen mögen findige Partner, die dazu noch etwas Ungewöhnliches wagen. Auch unkonventionelle Frauen können erfolgreich sein.

Am besten nimmt man sich ein oder zwei Probleme vor, die man kreativ lösen möchte. Wenn es mehr sind, vergisst man leicht, daran zu denken, und das Unbewusste arbeitet bald nicht mehr an der Problemlösung. Schreiben Sie das Problem auf einen Zettel, in Ihr Notizbuch oder innen auf die Umschlagseite des Terminkalenders, um immer wieder daran erinnert zu werden. Wie das Problem schließlich gelöst wird, ob kreativ oder auf konventionelle Weise, ist natürlich egal. Vielleicht haben Sie ja einfach beim Gespräch mit Bekannten oder im Internetchat einen Hinweis bekommen, wie Sie Ihr Problem angehen können. Nun suchen Sie eben ein neues Ziel für ein kreatives Projekt.

2. Sich an ungelösten Problemen probieren:
Es gibt die Möglichkeit, an „echten" Problemen mitzuarbeiten. Die Internetfirma InnoCentive gibt Firmen ein Forum, ungelöste Probleme ins Netz zu stellen. Jeder kann Lösungen abgeben. Man erhält ein Honorar, wenn eine vorgeschlagene Lösung angenommen wird. Verschiedene Firmen bitten um kreative Beiträge: Tchibo und Starbucks starteten solche Aufrufe. Lego bittet um Vorschläge für neue Produkte. Führt der Vorschlag tatsächlich zu einem Produkt, wird der Erfinder auf der Packung erwähnt.
Hier sind einige Probleme aufgeführt, die kreativ gelöst werden könnten. Sie können sich dabei vorab auch einmal fragen: „Habe ich bei diesen Problemlagen

auch schon einmal ein leichtes Missbehagen verspürt?" Haben Sie sich dann die Frage gestellt: „Kann man an der – in dieser Aufgabe vorgestellten – Ausgangslage etwas verbessern?" Das wäre der erste Schritt zur Kreativität gewesen.

Bereich: Politik/Gesellschaft

Hilfeleistung bei Übergriffen im öffentlichen Raum: Leider werden Menschen im öffentlichen Raum, auf Bahnhöfen oder in U-Bahnen manchmal angepöbelt und von Jugendlichen oder Jugendbanden angegriffen. Für den, der Hilfe leisten will, besteht das Risiko, selbst verletzt zu werden. So kommt es, dass viele Passanten einfach wegsehen. Gäbe es eine Möglichkeit, dass sich Hilfeleistende zunächst eine „Übermacht" sichern und erst dann eingreifen?

Kann sich der Einsatz für die Helfenden selbst irgendwie lohnen? Der Helfende riskiert etwas (im schlimmsten Fall sein Leben), also sollte er auch etwas dafür bekommen. Wie könnte die Hilfeleistung dokumentiert werden (damit die Belohnung später auch gerecht ausfällt), und was könnten Hilfeleistende dafür bekommen (wie könnte man es organisieren, dass es nicht zu einem Missbrauch solcher Leistungen kommen kann)?

Bereich: Haushalt/Technik

Ein energiesparender Kühlschrank: Könnte man einen Kühlschrank konstruieren, der niedrige Außentemperaturen zur Kühlung nutzt?

Eine preiswerte Wurzelfräse: Der Gartenbesitzer ärgert sich oft über Baumwurzeln, die schwer zu entfernen sind. Der Profigärtner besitzt eine große Baumfräse. Deren Einsatz wird aber teuer. Kann man aus einer Bohrmaschine oder etwas Ähnlichem ein Gerät konstruieren, das eine Wurzel abfräst? Oder sind Baum-

wurzeln chemisch, thermisch oder auf andere Weise mechanisch zu entfernen?

Dauerhaft weiße Fugen: In der neuen Küche sind die Fugen noch schön weiß. Aber bald verschmutzen sie durch das Küchenfett. Was könnte man tun, um die Fugen zu schützen?

Eine neue Art Fluggepäck: Flugpassagiere sollen ihr Handgepäck in die Fächer über ihren Sitzen packen. Sie haben nun aber während des Fluges schlecht Zugriff darauf. Auch sind die Taschen oft zu schwer, um sie mühelos über die Köpfe der anderen Passagiere wegzuheben. Im Fußraum nähme das Gepäck die Bewegungsfreiheit. Weil alle beim Einsteigen drängen, ist es in dieser Zeit nicht möglich, seine Sachen, die man während des Fluges wahrscheinlich braucht, herauszuholen. So bleiben die Spielkonsole, Bücher, Brillen, die aufblasbare Halsstütze, Taschentücher, Medikamente und eventuell die Zahnbürste erst einmal über dem Kopf verstaut. Wie könnte man das Fluggepäck gestalten, damit man schnell alles, was man unterwegs braucht, zur Hand hat? Wie werden die Sachen am Sitz untergebracht?

Eine altersgerechte Umwelt: Innovation wird sich lohnen, wenn sie gesellschaftliche Veränderungen vorwegnimmt. Unsere Gesellschaft altert, und so wird die Zahl der Menschen, die mit komplizierten Geräten nicht umgehen können, stark zunehmen.

Unsere Fernbedienungen stellen selbst den Technikfreak vor hohe Anforderungen. Ich fand im Netz Seniorenfernbedienungen mit größeren Knöpfen, aber die Bedienungselemente waren auch bei diesen in großer Zahl vorhanden und sahen alle gleich aus. Es lohnte sich also etwas Designmühe. Wenige und große

Knöpfe, die ihre Funktion durch ihre Gestaltung erkennen lassen, wären günstig. Hat man die Fernbedienung verlegt, müsste es wie auch für die Hausschlüssel eine kleine technische Vorrichtung geben, mit der man sie orten könnte, indem sie z. B. ein gut hörbares Signal von sich gibt. Wenn der Gebrauch der Fernbedienung nicht erwartungsgemäß funktioniert, müsste sie Informationen geben: „Gerät einschalten" usw.

Bereich: Mode

Die Krawatte kommt aus der Mode. Der Fernsehmoderator Frank Plasberg trug sie nicht einmal mehr beim Interview mit der Kanzlerin. Ohne Schlips und Fliege sind aber die Kragenabschlüsse der meisten Herrenhemden sinnlos und gar nicht ansehnlich. Wie könnten Kragenabschlüsse für Herrenhemden aussehen, die generell ohne Schlips getragen werden?

Bereich: Büro/Verwaltung

Es geht hier um die Aktualität von Merkblättern. Das Ausgangsproblem entstand bei meinen Listen mit Prüfungsliteratur, die ich den Studenten aushändige. Sie werden in unregelmäßigen Abständen aktualisiert. Wenn die Studenten diese Listen untereinander austauschen, wissen sie nicht, ob sie die aktuellste Liste in der Hand halten. Gäbe es eine Möglichkeit, die Aktualisierungen so auf der Liste zu vermerken, dass die Studenten daraus einen Hinweis bekommen, ob sie eine aktuelle Liste in der Hand halten?

Bereich: Geschichte

Bei Spritzzeichnungen an prähistorischen Höhlenwänden (z. B. in der Höhle von Chauvet) fallen fehlende Fingerendglieder auf. Ist es ein abgeknickter Finger, der überspritzt wurde, oder gab es die Sitte, Finger abzuschneiden? Kann das ein prähistorisches Strafritual

gewesen sein? So etwas findet man manchmal beim Lesen über archaische Rituale heraus.

Warum gibt es ein so großes Interesse für die Sterne in allen alten Kulturen (ich meine nicht Mond und Sonne, sondern ganz generell den Sternenhimmel)?

Bereich: Philosophie

In der Antike haben sich kreative Denker „Rätsel" ausgedacht, an denen sich über die Jahrhunderte Generationen von Denkern versucht haben (vgl. Sainsbury 2001). Sie führen an die Grenzen des menschlichen Denkens. Für Lösungen braucht man kreative Ideen, die es ermöglichen, den „gordischen Knoten" der Verwirrung durchzuschlagen. Nehmen wir hier Zenons Paradoxie von *Achill und der Schildkröte* (die vielleicht bei der Geschichte von *Hase und Igel* Pate gestanden hat).

Achill und die Schildkröte veranstalten ein Wettrennen. Weil die Schildkröte ja langsamer ist, räumt man ihr einen Vorsprung ein. Nun geht das Rennen los. Bald hat Achill den Ort, an dem die Schildkröte loslief, erreicht. Die Schildkröte ist in dieser Zeit aber auch ein Stück vorangekommen. Diese Strecke muss Achill erst wieder überwinden. Aber auch in dieser Zeit ist die Schildkröte wieder ein Stück vorangekommen, und das muss Achill nun auch erst wieder schaffen. Wieder ist die Schildkröte in der Zeit ein, wenn auch ganz winziges, Stück vorangekommen, das Achill nun auch erst wieder bewältigen muss. Und so geht es natürlich weiter – sodass Achill die Schildkröte nie einholen kann?

Natürlich kann das so nicht stimmen, in Wirklichkeit hätte Achill die Schildkröte bald überholt. Aber was ist falsch? Könnte eine unendliche Menge von Zeitlängen

sich am Ende zu einer endlichen Zeitspanne addieren? Steht da die Teilbarkeit von Raum und Zeit ganz generell infrage? Tatsächlich wird der schnelle Achill die langsame Schildkröte immer einholen. Er braucht dafür zwar etwas Zeit, aber nicht unendlich viel. Genau dies wird aber in diesem Paradoxon nahegelegt, obgleich das nicht zutrifft.

Warum aber können wir das in unserem Denken nicht so leicht auffassen? Die Strecke bis zu dem Punkt, an dem Achill die Schildkröte einholt, lässt sich – und darauf beruht die zweite verfehlte Annahme – zwar unendlich oft in die Vorsprünge der Schildkröte unterteilen. Die Strecke, bis die Schildkröte von Achill eingeholt wird, ist aber nicht unendlich.

Ist hier der Gedanke notwendig, dass es eine kleinste Länge gibt? Eine Strecke ist dann also aus endlich langen Kleinststrecken zusammengesetzt. Denn ausdehnungslose Punkte ergeben ja keine messbare, also endliche Strecke, oder? Die Anzahl der möglichen Annäherungen Achills zur Schildkröte ist also eben doch nicht unendlich groß. Manche Paradoxien (wie die folgende) sind rückbezüglich, d. h., die Folge ändert die Prämisse.

Protagoras bildet einen Rechtsschüler aus. Er schließt mit ihm einen Vertrag über die Bezahlung ab: Erst wenn der Schüler seinen ersten Prozess gewonnen hat, muss er zahlen. Nun führt der Schüler aber keinen Prozess, und Protagoras ärgert sich darüber, dass er kein Honorar bekommt. Also verklagt er seinen Schüler wegen des Honorars und denkt sich:

Wenn ich den Prozess gewinne, bekomme ich ja mein Honorar; wenn ich ihn verliere, hat mein Schüler seinen Prozess gewonnen, und ich bekomme ebenfalls

mein Honorar. Der Schüler erhält die Vorladung zum Prozess und staunt, denn er denkt seinerseits:
Wenn ich den Prozess gewinne, muss ich kein Honorar bezahlen, weil ich gewonnen habe. Wenn ich ihn verliere, dann habe ich ja keinen Prozess gewonnen und muss ebenfalls nicht zahlen.
Wer hat recht? Der Prozess ändert die Prämissen für den Prozess, vielleicht lässt sich das mit zwei Prozessen auflösen, weil die Rückbezüglichkeit nur für den ersten Prozess gilt. Vielleicht schlägt eine Verabredung die andere, also das Prozessergebnis den Vertrag?

Bereich: Psychologie

Warum wollen Menschen, wenn ein Lebenspartner sie verlässt, so häufig Suizid begehen? Wenn man die Frage unter evolutionärer Perspektive betrachtet, scheint mir eine Lösung möglich.
Letztlich ungeklärt ist immer noch die Frage, was die Träume eigentlich sind und bedeuten.

4
Kreativität bemerken und schätzen

Der erste Schritt zur Kreativität ist, sie wertzuschätzen. Allzu leicht könnte sie nämlich gar nicht bemerkt, als Frechheit abgetan oder als nutzlose Absonderlichkeit betrachtet werden.

4.1 Lieben Sie den verrückten Einfall?

Unsere Gesellschaft begünstigt die Kreativität im Rahmen der Geschäfts- und Produktwelt. Dort kann sie ein Wettbewerbsvorteil sein. Es gibt also viele Lebensbereiche, die eine blühende Kreativität aufweisen. Wenn Sie wollen, können Sie – bevor Sie weiterlesen – überlegen, ob Ihnen solche Bereiche einfallen. Im Folgenden sind einige erwähnt.

Produkte in unserer Umgebung können innovativ oder eher konservativ sein. Bei einem Päckchen Butter erwarten wir, dass es im Wesentlichen immer gleich ausschaut, damit wir es im Supermarktregal rasch erkennen. Bei Automodellen kommt es dagegen auf das neue, innovative Design an.

Je nachdem, wie Sie sich zu diesem Mehr oder Weniger an Innovation in verschiedenen Bereichen stellen, kann

man daraus schließen, ob Ihnen Innovation und Erfindung im Prinzip gefallen. Denn es ist natürlich eine wichtige Voraussetzung dafür, selbst kreative Leistungen zu erbringen, dass man Innovation und Erfindung mag, dass man Freude daran hat.

4.1.1 Kreativität bei verschiedenen Produkten

Bei der Mode ist ein saisonaler Wandel erwünscht. Den Modeschöpfern muss also immer wieder etwas Neues einfallen (inzwischen bedienen sie sich dabei aus dem Fundus der Moden früherer Jahrzehnte – dies ist nämlich eine bewährte Methode, um zu Einfällen zu kommen, vgl. Kap. 9).

Männer werden in der Regel mehr Aufmerksamkeit auf die Präsentation neuer Automodelle als auf Mode richten. Besonders innovative Serienautos waren z. B. der Citroën ID 19 oder der Ford 17 M. Der Citroën ID war seiner Zeit aufgrund der stromlinienförmigen Karosserie und der hypnopneumatischen Federung voraus; der Ford Taunus 17 M sollte im Design einer „Linie der Vernunft" folgen und hatte eine neuartige, sachliche Form; er erhielt den Spitznamen „Badewanne".

Es wird viel Mühe darauf verwendet, den Produkten, die wir kaufen sollen, ein schönes und innovatives Äußeres zu geben. Manchmal ändert sich am Produkt selbst, an seiner Technik, wenig – wie an den vielen Stereoverstärkern, die über die Jahrzehnte angeboten wurden –, nur das Aussehen suggeriert den Fortschritt.

Berühmte Designer wie Philippe Starck (geb. 1949) sind die künstlerischen Urheber kreativer Produktgestaltung.

Stark „designte" u. a. Motorräder, Stühle und Brillen; besonders bekannt wurde seine raketenförmige Zitronenpresse „Juicy Salif", die er für die Firma Alessi entwarf. Die Produktpalette der Swatch-Uhren ist ein eindrucksvoller Beleg dafür, was man mit viel Kreativität aus einer einzigen Grundform machen kann. In großen Städten gibt es meist einen eigenen Swatch-Laden. Erfreuen Sie sich an der Vielfalt des dort zu bestaunenden Erfindungsreichtums! Speziell die Sondermodelle sind oft sehr verrückt und „abgedreht".

4.1.2 Kreativität in der Literatur

Wenn Sie ein Freund des verrückten Einfalls sind, dann kennen Sie die im Folgenden genannten Schriftsteller wahrscheinlich, weil sie schon von sich aus nach solcher Literatur gesucht haben. Wenn Sie die Schriftsteller nicht kennen, wäre es den Test wert – vielleicht im Urlaub –, einen der hier genannten Autoren zu lesen: zum einen, um überhaupt Einfallsreichtum zu erleben, zum anderen, um festzustellen, ob Sie dieses Feuerwerk an Einfällen im Prinzip mögen.

Weil Science-Fiction-Literatur oft technische Details beschreibt, schwärmen eher Männer für sie. Aber gerade in dieser Art von Literatur geht es um den Einfall. Der Autor muss einen völlig neuen Zukunftsentwurf vorlegen. Manchmal, wie in den Werken von Jules Vernes, ist dieser Blick ahnungsvoll und prophetisch.

Einige Vertreter dieser Literaturgattung sind heute geradezu Kultautoren: Das Buch *Per Anhalter durch die Galaxis* (eine mehrbändige „Trilogie"; in verschiedenen Verlagen in zahlreichen Auflagen erschienen) von Douglas Adams

(1952–2001) ist ein Beispiel für eine verschwenderische Fülle von Einfällen. Lesen Sie vielleicht wenigstens den ersten Band, der damit beginnt, dass die Menschen leider versäumt haben, in intergalaktischen Ämtern gegen den geplanten Abriss der Erde Einspruch einzulegen und nun nur noch wenige Minuten Zeit haben, die Erde zu verlassen (eine schöne Verfilmung gibt es auch).

Wer es noch tiefsinnig-philosophischer mag, schwärmt sicher für den Science-Fiction-Autor Stanislav Lem (1921–2006; eine Romanverfilmung: *Solaris*). Hier sei der Roman *Der futurologische Kongress* empfohlen. Aber auch Pirx' Reisen (vgl. die Bände *Pilot Pirx* und *Die Jagd: Neue Geschichten des Piloten Pirx*) sind köstlich: etwa wenn Kapitän Pirx den Bewohner einer fremden Galaxie mit einem Cola-Automaten verwechselt und dem erstaunten Außerirdischen ein Geldstück in den Mund wirft.

Frauen mögen vielleicht eher humorvolle Literatur. Auch diese lebt von dem überraschenden Einfall, denn nichts ist langweiliger als ein Witz, den man schon kennt. Der Autor Robert Gernhardt (1937–2006) beispielsweise (*Reim und Zeit* – Gedichte; Stuttgart 2001) hat wirklich liebenswerte Einfälle. Andere sind bekannter: Heinz Erhardt, Loriot, Otto Waalkes. Joachim Ringelnatz kann man von der Wortspieloriginalität her auch erwähnen („Es soll dein Denken/ nicht weiter reichen als ein Grashüpferhupf", aus dem Gedicht *Sommerfrische*), aber auch Christian Morgenstern und Erich Kästner. Sicher haben Sie Texte dieser Schriftsteller gelesen oder sie als Film im Fernsehen gesehen. Mochten Sie die?

Auch in der wissenschaftlichen (populärwissenschaftlichen) Literatur findet man Bücher von kreativen „Querdenkern", die sich gewagte Thesen zutrauen (vgl. Kap. 8).

4.1.3 Kreativität in der bildenden Kunst

Auch bei den Malerkünstlern gibt es Unterschiede in der Originalität. Manche malen traditionelle Sujets wie Landschaften. In Thema und Ausführung macht man es eben so, wie es schon immer gemacht wurde. Andere dagegen, wie etwa die Surrealisten, haben den innovativen Einfall geradezu im Programm. Hier wären etwa Max Ernst (1891–1976) und Salvador Dalí (1904–1989) zu nennen. Die Vermischung von Giraffe und Elefant (*L'Éléphant Giraffe*, 1948) oder die *Brennende Giraffe* (1936) oder die *Venus mit Schubladen* (Skulptur, 1936) oder die zerfließenden Uhren (*Die Beständigkeit der Erinnerung* 1931) sind Beispiele für die vielen ungewöhnlichen Einfälle Dalís. Max Ernst zeigt mit seinem gemalten Bild von der Mutter Gottes, die das Jesuskind verhaut (*Die Jungfrau züchtigt das Jesuskind vor drei Zeugen: André Breton, Paul Éluard und dem Maler*), eine erstaunliche Freiheit von traditionellen Denkverboten – und riskiert, religiöse Empörung hervorzurufen. Der Titel einer Collage *Oh Hercules, oh Frau Cules* (Sketch for „Paramyths" No. 6, S. 35, 1949) beweist seine spielerische Leichtigkeit im Zerlegen von gewohnten Wortklängen.

Die ganze heutige Kunst muss innovativ sein. Tatsächlich ist sie dem breiten Publikum gänzlich unbekannt, denn das schwärmt eher für die klassische Moderne von Impressio-

nismus bis Expressionismus. Jeder Besuch einer Ausstellung zeitgenössischer Kunst stellt die Kreativitätstoleranz auf die Probe.

4.1.4 Kreativität in weiteren Bereichen

Wir werden meistens mit Werbung überschüttet. Damit sie aber an uns „herangebracht" werden kann, sind Erfindung und Kreativität erforderlich. Verbraucher wollen nicht manipuliert werden und folglich Werbung auch gar nicht wahrnehmen oder sich an sie erinnern – und daher ist es Aufgabe der Kreativen dieses Fachs, unseren Blick mit ungewöhnlichen Erfindungen einzufangen. Die einzelne Werbung verschwindet schnell wieder aus unserem Blickfeld, daher ist es nicht so leicht, ein Beispiel zu finden, das allen Lesern im Gedächtnis geblieben ist. In jüngster Zeit fiel mir besonders die „Ich bin doch nicht blöd"-Reklame auf, die besonders eingängig ist und mir daher in Erinnerung bleibt. Gern habe ich auch die legendäre Jägermeister-Reklame gesehen. Auch die Schaufenstergestaltung gehört zur Werbekommunikation. Mögen Sie Werbung ein wenig? Wenn Sie diese Frage mit Ja beantworten können, sind Sie vermutlich gegenüber dem originellen Einfall offen.

Hier sind nicht alle möglichen Bereiche von Kreativität in unserer Umwelt genannt; von Musik verstehe ich zu wenig, um gute Beispiele geben zu können; andere Bereiche sind recht speziell und werden daher nicht aufgeführt. Wenn Sie mit den genannten Beispielen bislang wenig zu tun hatten, hat das keine Bedeutung. Sie müssen diese Bereiche auch nicht unbedingt mögen. Suchen Sie sich eigene Felder der Kreativität, die Sie schätzen.

4.2 Denkschranken

Wenn man solche Bereiche der Innovation wenig beachtet und weniger mag, ist man vielleicht zu stark durch Denkschranken infiziert, die unsere Gesellschaft errichtet. Da gibt es religiöse Denkschranken: Man soll ja noch nicht einmal den begehrlichen Blick auf die hübsche Nachbarin lenken. Die religiöse Erziehung kann alles Neue und Abweichende als gefährlich erscheinen lassen. Die Gefahr der „Übertretung" lauert überall. Das Gleiche gilt für politische Korrektheiten, die in steigendem Maße im Schulunterricht und im Fernsehen aufgebaut werden. Die ganz großen Entdeckungen unserer Kultur, wie etwa die Evolutionstheorie oder Keplers Erkenntnisse über die Planetenbewegungen, konnten (religiöse) Denkverbote überwinden. Aber immer noch stellen sich der Evolutionstheorie Denkverbote entgegen: So ist in den USA der Kreationismus als eine Anti-Evolutionstheorie weitverbreitet.

Bereiche, die mit Denkverboten belegt sind, können durchaus unkorrekt und unmoralisch sein – mir kommt es hier nur darauf an, zu zeigen, wo solche Verbote bestehen. Könnten wir nicht für Chinas Ein-Kind-Politik dankbar sein oder das Land für seine internationale Verantwortung loben, statt uns nur darin zu gefallen, dass wir dort die Beachtung von Menschenrechten einfordern? Ich glaube, das Erstaunen wäre groß gewesen, wenn der chinesische Staatschef bei einem Amerikabesuch die Folter durch Beinahe-Ertränken (Waterboarding) verurteilt hätte.

Die politische Korrektheit führt zu kuriosen Widersprüchen im Sprachgebrauch. Gegenüber Migranten sollen die Menschen tolerant sein und Verständnis zeigen, gegen

Rechtsextremismus soll man aber „null Toleranz" und kein Verständnis zeigen.

Dass unsere Jugend eher konventionell denkt, mag an der Vielzahl solcher Denkverbote liegen. Die Liste der Denkverbote ist mittlerweile länger, als man denkt, und ich erwähne hier einige, um zu zeigen, wo sich jemand, der sich als kreativ versteht, von bestimmten Denkgrenzen und Gedankentabus frei machen könnte.

* Ist eine Liberalisierung der Selbsttötung in einer alternden Gesellschaft nicht wünschenswert?
* Hat der Klimawandel natürliche Ursachen?
* Müssten nicht wesentlich weniger Menschen auf der Erde leben, wenn eine Ernährungskatastrophe abgewendet werden soll?
* Sind die Ausländer in den Industrieländern eigentlich dankbar für die Chance eines besseren Lebens, das ihnen geboten wird?
* Sollten Gesundheitsleistungen im Alter rationalisiert werden?
* Hält die Liebe nur einige Monate?

Wenn man die Überzeugungen der Vergangenheit untersucht, kann man feststellen, dass vieles, was man für falsch hielt, richtig war, und umgekehrt. Viele Behauptungen wurden aufgestellt, ohne dass sie zutrafen. Beispielsweise:

* Onanie ist gesundheitsschädlich.
* Zum Umgang mit Säuglingen (im „Dritten Reich"): Kinder soll man schreien lassen.
* Homosexualität ist eine schwere Charakterdeformation.
* Die Erde ist eine Scheibe – überhaupt gegenteilige Wahrnehmungserfahrungen gab es immer schon in der Geschichte, nämlich wenn man Schiffsmasten in der Ferne schon vor dem ganzen Schiff wahrnimmt, dann muss der Rumpf des Schiffes ja noch verdeckt sein!
* Menschen werden dick, weil sie zu viel essen.
* Der Urlaub ist die schönste Zeit des Jahres.
* Demokratie ist eine stabile Regierungsform.
* Säuglinge können noch keine Schmerzen empfinden.

Viele Dinge werden oder wurden geleugnet, obwohl sie zutreffen:

* Es gibt Marskanäle.
* Es gibt andere Planeten neben der Erde.
* Die Erde ist rund.
* Die Schönheit spielt für den Lebenserfolg eine große Rolle.
* Soziale Anpassung ist erfolgreicher als sozialer Widerstand.

Neulich las ich einen Kommentar des bewährten Querdenkers Wolfgang Clement zur Bildungspolitik. Der frühere Ministerpräsidenten von Nordrhein-Westfalen und Wirtschafts- und Arbeitsministers forderte, die Lehrer sollten mehr Achtung vor den Schülern haben – durchaus zu

Recht. Umgekehrt könnte man aber auch fragen: Was wäre, wenn die Schüler mehr Achtung vor den Lehrern hätten? Was wäre übrigens wichtiger? Oder wäre überhaupt mehr gegenseitige Achtung das Richtige?

Denkschranken können verschiedene Ursachen haben, von denen ich hier einige aufzählen möchte:

Unsicherheit Wenn man politisch Korrektes sagt oder etwas, das den religiös-moralisch anerkannten Grundanschauungen entspricht, hat man ja automatisch recht. Wer sich also in der Debatte mit anderen ein wenig unsicher fühlt und oft durch besserwisserische Mitmenschen beleidigt wird, der zieht sich gerne auf das politisch und moralisch Korrekte zurück.

Aggressionshemmung Vielleicht haben Sie in der Kindheit schlechte Erfahrungen mit Aggressionen gemacht. In jedem Witz liegt immer auch ein Quäntchen Aggression. Jede Erfindung ist ja auch eine Kritik am Altbewährten, das ja anscheinend irgendwie falsch oder verbesserungswürdig ist. (Der Ökonom Joseph Schumpeter [1883–1950] spricht von der „schöpferischen Zerstörung".) Wenn man sich also angewöhnt hat, ganz besonders angepasst und freundlich zu sein, wird die eigene Auffassungs- und Lebensweise durch Kreativität gefährdet. Das kann einem nicht gefallen. Menschen ohne gelegentliche Wut und Aggression kann es aber nicht geben. Zu diesen so ursprünglichen Gefühlen müssen Sie wieder einen Weg finden.

Hemmung der natürlichen Neugier Freud stellte die These auf, dass kindliche Neugier entmutigt werde, weil das

Kind keine echten Antworten auf seine Fragen zur Sexu-
alität bekommt, sondern auf den Klapperstorch verwiesen
wird. Das kann man sich vorstellen. Neugier muss sich loh-
nen.

4.3 Fazit und Aufgaben

Fazit:
 Sie wissen nun aus Kap. 2 und 3, was Kreativität ist,
und wollen sie verwirklichen. Hier haben Sie überprüft, ob
Sie die Kreativität auch mögen; gegebenenfalls müssen Sie
emotionale Schranken gegenüber der Kreativität noch ab-
bauen.

Aufgaben

1. Alltagkreativität loben
Sie haben sich schon Gedanken gemacht, welche Ihrer Be-
kannten in ihrem Alltag kreativ sind. Jeder Mensch freut
sich, wenn er gelobt wird, vor allem wenn man ihn für
etwas lobt, worauf er selbst zwar stolz ist, das aber bisher
von nur wenigen oder niemandem erkannt und anerkennt
wurde. Machen Sie bei der nächsten Begegnung eine Be-
merkung zum kreativen Projekt des Freundes, der Freun-
din: „Das finde ich gut, wie du mit deinem… eine ganz
eigene Idee verwirklichst hast" (oder so ähnlich). Vielleicht
erfahren Sie etwas darüber, welche Erfahrungen Ihr Be-
kannter mit seiner Kreativität macht.

2. Kreativität im Gesellschaftsspiel üben

Zwei Gesellschaftsspiele möchte ich nennen, die Kreativität erfordern. Vielleicht haben Sie Spaß daran.

Eines heißt *Nobody is perfect*. Aus einem Fremdwörterlexikon wählt ein Spieler ein Fremdwort, das wahrscheinlich niemand in der Spielrunde kennt. Nun müssen alle eine Bedeutung dafür erfinden. Jeder stellt seine Erfindung in der Runde vor, und alle versuchen herauszufinden, was korrekt sein könnte. Der Spieler, dessen Lösung von den meisten Mitspielern für richtig gehalten wurde, hat die Runde gewonnen. Man kann auch noch einen Punkt für die originellste Lösung geben. Bei dem Spiel geht es nicht nur um irgendwelche, sondern um gelungene Einfälle, die die anderen Spieler überzeugen, also wirklich um eine neue und nützliche Lösung.

Ein zweites Spiel ist sogar noch etwas schwieriger. Ein Spieler sucht ein berühmtes Zitat (oder eine Redewendung) aus und schreibt es auf. Ein anderer Spieler muss es nun so in einer Geschichte unterbringen, dass die Mitspieler das Zitat nicht erkennen. Zum Erfinden der geeigneten Geschichte gehört ein erhebliches Maß an Kreativität.

Ein Beispiel: Der vorgegebene Satz lautet: „Ich bin ein Berliner." Dazu könnte man folgende Geschichte erfinden, die den Satz versteckt:

Ein Mann kommt in die Bäckerei und bestellt einen „Amerikaner". Die hübsche Verkäuferin scherzt mit ihm und antwortet: „Ich bin ja auch aus Amerika." Der Mann flirtet mit und sagt: „Ich bin ein Berliner, aber ich esse für mein Leben gern Amerikaner." Und jetzt muss nur noch – mit einem Schmunzeln – eine Ablenkungsredensart eingebaut werden: „Hoffentlich ein Genuss ohne Reue."

Kreatives Problemlösen kann man üben. Viele Rätsel sind nur mit dem kreativen Einfall zu lösen. Es gibt legendäre Kreuzworträtsel (etwa in der *Zeit*), bei deren Lösung man die Fähigkeit haben muss, die Rätselfragen kreativ umzudeuten.

3. Abweichende Information bewusst aufnehmen
Achten Sie einmal auf Informationen, die allem widersprechen, was Sie bisher gedacht haben, und nehmen diese bewusst auf: Lesen Sie z. B. Artikel einer Zeitung, die nicht Ihrer Grundeinstellung entspricht. Also, wenn Sie meinungsmäßig eher auf dem politisch linken Spektrum angesiedelt sind, lesen Sie einmal aufmerksam die *Welt am Sonntag*. Sind Sie eher rechts angesiedelt, lesen Sie die *Frankfurter Rundschau*. Lesen Sie als Mann einmal eine Frauenzeitung und als Frau eine Männerzeitung.

5
Der Schaffensdrang

Was treibt die Erfinder zu ihrer Leistung an? Was motiviert sie, so viel Energie in ein Projekt mit ungewissem Ausgang zu investieren? Mit einer Idee ist es nicht getan, sie muss ausgearbeitet und durchgesetzt werden. Von Thomas Alva Edison stammt der berühmte Satz: „Genie ist zu einem Prozent Inspiration und zu 99 Prozent Transpiration". Der kreative Schaffensdrang kann aus verschiedenen Motivationen bzw. Situationen erwachsen.

5.1 Die Notlage und Handicaps

Der Antrieb zur kreativen Leistung kann ein Mangel, eine Notlage sein. So gibt es etwa den Arzt, der seiner Frau helfen möchte, die als unheilbar erkrankt diagnostiziert wurde, und nun energisch forscht, um eine heilende Therapie für sie zu finden. In der Not muss der Schüler eine kreative Ausrede finden, warum er die Hausaufgaben nicht gemacht hat. Die Hausfrau muss kreativ mit den vorhandenen Lebensmitteln kochen, nachdem ihr Mann überraschend Gäste eingeladen hat. Wenn etwas lästig ist oder wenn es

etwas nicht gibt, das man sich wünscht, das man vermisst oder dringend braucht, führt das oft zu Erfindungen:

> **Beispiel**
>
> Johann Carl Weck (1841–1914) kaufte ein bestehendes Patent zum Gemüseeinkochen. Als Abstinenzler war ihm die Möglichkeit sehr willkommen, Gemüse ohne Alkoholzusatz haltbar zu machen. Er gründete mit Georg van Eyck (1869–1951) eine Firma und produzierte dann die heute bekannten Weckgläser. Die Erfindung stammt von Rudolf Rempel (1859–1893), der 1892 das Patent zum Haltbarmachen von Lebensmittel durch Erhitzen erhielt, das Weck 1895 dann kaufte.

Die Tendenz, der Gewohnheit zu folgen, also alles wie immer zu machen, kann durch die Notlage aufgehoben werden. Für die Innovation stehen nun Ressourcen zur Verfügung: Zeit im privaten Bereich oder im Beruf, private oder auch öffentliche Mittel.

> **Beispiel**
>
> Die Sportlerin Amy Purdy war nach einer Beinamputation am Boden zerstört. Aber sie hatte die Energie, sich ein Snowboard zu basteln, das auch mit ihren Prothesen gefahren werden konnte. Sie sagte: „An diesem Punkt habe ich gelernt, dass die eigenen Grenzen nur zwei Funktionen haben können. Sie können uns auf unserem Weg stoppen – oder sie zwingen uns dazu, kreativ zu werden." (zitiert nach *Welt am Sonntag* vom 4.1.2015, S. 49).

5.2 Das körperliche Leiden

Viele bedeutende Werke der Kultur – besonders in den Künsten – sind bei starkem körperlichem Leiden geschaffen worden. Als Friedrich Schiller den Wallenstein schrieb, war er todkrank. Er hat seinem Körper dieses Werk geradezu abgerungen. In seinen Briefen schildert Vincent van Gogh, wie sehr er an seinen Lebensumständen litt, und dennoch schuf er in seinen letzten Lebensjahren etliche unschätzbare Meisterwerke. Ebenso kämpfte Annette Droste-Hülshoff (1797–1845) mit vielen körperlichen Gebrechen. Denen zum Trotz und unter der Missbilligung ihrer adligen Familie konnte sie sich autodidaktisch ausbilden und ein umfangreiches kreatives Werk erschaffen (analysiert von Groeben 2013).

Durchaus kann Leiden Antrieb zum künstlerischen Schaffen werden. Die kreative Tätigkeit lenkte van Gogh sogar von seinem körperlichen Leiden ab, auch wenn sie von ihm gleichzeitig als sehr anstrengend empfunden wurde. Körperliches und seelisches Leiden werfen den Menschen aus den Bahnen normaler Alltagsverrichtungen und normaler Sozialkontakte und entfernen ihn von den Sorgen, Nöten und Plänen der normalen Menschen. Die Gedanken konzentrieren sich mehr auf existenzielle Fragen.

Natürlich wird der eigene Tod präsenter; und der Wunsch, unsterbliche Werke zu schaffen, kann ein Aufbäumen gegen den vorausgeahnten Tod sein. Manchmal kommt der Wunsch auf, das eigene Leben noch bedeutungsvoll zu machen. „Das kann noch nicht alles gewesen sein", meinte auch der lebensbedrohlich an Krebs erkrankte

Theater- und Filmregisseur Christoph Schlingensief (geb. 1960) mit Blick auf sein bisheriges Werk und nutzte seine Arbeitskraft sogar intensiver als in den gesunden Jahren. Ein „Operndorf" in Burkina Faso wird auch nach seinem Tod an seine Kreativität erinnern. Am 21. August 2010 ist er gestorben.

5.3 Der psychische Konflikt

Wenn Menschen für ein Projekt freiwillig und mit größtem Einsatz arbeiten, sollten wir annehmen, dass sie ein tiefer liegendes Motiv dafür haben. Das gilt auch für kulturelles Schaffen und kreative Projekte. In der Psychologie und der Psychoanalyse finden sich viele Versuche, die Motive für die kulturellen Beiträge berühmter Personen aufzuspüren.

Manchmal hat der Schaffensprozess therapeutische Wirkung, so vielleicht bei Künstlern mit seelischen Erkrankungen, die in der Externalisierung von seelischen Vorgängen auf dem Zeichenblatt versuchen, Ordnung in ihr Seelenchaos zu bringen (vgl. Kraft 2005). Ein Beispiel dafür ist der Künstler Adolf Wölfli (1864–1930), der nicht nur fast zwanghaft ganze Stapel von Zeichnungen produzierte, sondern auch Schriften hinterließ, die zwei dicke Bände füllen. Er kreiste dabei um seine Lebensgeschichte, und es scheint so, dass er neben dem Ziel, Ordnung herzustellen, auch noch gegen Schuldgefühle kämpfen musste, die sich immer wieder einstellten. Das Schaffen hat in solchen Fällen also therapeutische Funktion. Ob es dabei wirklich zu einer Heilung oder zu einer wiederkehrenden Sedierung der Symptomatik kommt, sei dahingestellt (Wölfli jeden-

falls starb in einer psychiatrischen Klinik, in der er seit 1895 gelebt hatte).

Manchmal ist es das einzelne Projekt, das in der kreativen Person eine Sehnsucht weckt und – vielleicht auch nur symbolisch – ein tieferes Bedürfnis befriedigt: So wollen Kreative etwa durch ihr Werk etwas ersetzen, was sie verloren haben: das ozeanische Gefühl im Mutterleib (Salvador Dalí: *Janus in Kraft*), die nährende Mutterbrust, den Sexualpartner (Ferdinand Hodler, Paul Delvaux), die verlorene Mutter (Heinrich Schliemann, Edvard Munch). Oder sie wollen – symbolisch – etwas erlangen, das sie schmerzlich vermissen: Schönheit (Jacques-Louis David, Adolf Menzel, Henri Toulouse-Lautrec), eine gesicherte Abstammung (durch die Sammlung von Dokumenten durch Sir Phillips). Vielleicht wollen sie schmerzhafte Erfahrungen verkraften, etwa ein Missbrauchstrauma überwinden (Niki de St. Phalle), das Trauma von Schmerzen und Kränkungen bearbeiten (Frida Kahlo), Schuldgefühlen begegnen (Adolf Wölfli, William Faulkner/Tod des Bruders). Vielleicht haben sie auch einfach den Wunsch, bedeutend zu sein und wollen Minderwertigkeitsgefühle überwinden (van Gogh), etwas Wichtiges entdecken. (Bevor Sigmund Freud der Begründer der Psychoanalyse wurde, erforschte er Rausch- bzw. Betäubungsmittel, von denen er Kokain zeitweise selbst einnahm.)

Jedes Handeln wird aber auch ganz von selbst von diesen Wünschen und Sehnsüchten angezogen. Wenn man besondere Lust hat, etwas Bestimmtes zu tun, dann steht dies sicher in einer inneren Beziehung zu den eigenen Sehnsüchten. Ein Beispiel ist das Briefmarkensammeln, das etwas mit der Sehnsucht nach der Ferne, aber auch mit dem Wunsch nach der heimischen Sicherheit zu tun hat.

Auch die Menge der Werke ist ein Merkmal der Kreativität einer Person: Um Vergleiche zu erleichtern, halte ich eine dritte Skala für den Schaffensdrang für möglich. Auch in der Alltagskreativität kann der Schaffensdrang ganz unterschiedlich ausgeprägt sein.

5.4 Fazit und Aufgaben

Fazit:

Motivation und Energie, etwas zu erschaffen, kommen aus tief im Menschen wurzelnden Wünschen und Sehnsüchten. Dazu gehört natürlich auch der Wunsch, anerkannt und berühmt zu sein.

Aufgaben:

1. Kann man die gewonnenen Erkenntnisse zum Schaffensdrang verwerten? Natürlich kann es nicht schaden, ein kreatives Projekt in einen – ausgleichenden – Zusammenhang zu eigenen Sehnsüchten, Kränkungen oder empfundenen Mängeln zu stellen. Dann ist es besonders leicht, mit viel Energie und Ausdauer daran zu arbeiten. Stellen Sie sich offen den Wunden, Verletzungen und Sehnsüchten Ihres Lebens. Wie könnte ein künstlerisches oder ein anderes kreatives Projekt – symbolisch – Ihre Wunden heilen?
2. Um tiefer gelegene Sehnsüchte kennenzulernen, kann es hilfreich sein, sich folgende Frage zu stellen: „Welches Kunstwerk (der bildenden Künste) hat mich ein-

mal ganz besonders beeindruckt?" Warum das so war, ist Ihnen vielleicht gar nicht so klar. Hinter solchen Erlebnissen stecken oft unbewusste Sehnsüchte. Besprechen Sie das Erlebnis und seine möglichen Gründe mit Ihrem Lebenspartner. Vielleicht hat der – gerade als Außenstehender – den richtigen Einfall.

6
Umstände, die das kreative Werk fördern

6.1 Alkohol: Kommt der kreative Geist aus der Flasche?

Viele Dichter und Maler haben dem Alkohol übermäßig zugesprochen. Hier nenne ich nur einige der berühmtesten unter ihnen.

* Dichter: Charles Baudelaire, William Faulkner, Edgar Allan Poe, John Steinbeck, Ernest Hemingway, Victor Hugo, Dylan Thomas, Tennessee Williams, Thomas Wolfe, exzessiv: Charles Bukowski.
* Maler: Mark Rothko, Jackson Pollock, William de Kooning, Pablo Picasso.

Jedenfalls wollten und wollen Künstler immer wieder ihre Kreativität durch Rausch und Alkohol steigern. Besondere Gründe für den Alkoholkonsum der Kreativen mögen sein:

Als Künstler übernehmen sie den für Künstler typischen Lebensstil des Bohemiens, „des wilden Hundes", zu dem der Alkoholgenuss gehört. Der Alkohol enthemmt. So kann

man die Blockade vor dem leeren Blatt, vor der leeren Leinwand überwinden. Allerdings stellte Rothenberg (1983) in Interviews mit einigen alkoholabhängigen Dichtern fest, dass sie fast alle trotz übermäßigem Alkoholkonsum nur nüchtern schreiben. Oder der Alkohol aktiviert ein bildhaftes Denken.

Die Kreativität und der Alkoholkonsum werden von denselben tief greifenden Konflikten angetrieben (William Faulkner ermutigte seinen Bruder, an einem Flugwettbewerb teilzunehmen, bei dem dieser Bruder ums Leben kam – während er an einem Text mit dem Titel *Absalom, Absalom* schrieb, der seine ambivalenten Gefühle gegenüber seinem Bruder bearbeiten sollte. Faulkner trank nach dem tödlichen Unfall einige Wochen exzessiv Alkohol, vgl. Rothenberg 1983).

Unter Alkohol fühlt man sich mächtiger. Größenfantasien werden quasi erfüllt (McClelland et al. 1972). Mangelnde Anerkennung, Rückschläge und Kritik können zu negativen Gefühlen führen, die im Alkohol betäubt werden.

Vielleicht ist es nicht eine dieser Ursachen allein, sondern in einem Fall überwiegt die eine, im anderen Fall die andere Ursache für den erhöhten Alkoholkonsum der Kreativen. Aber der Einfall liegt keineswegs in der Flasche, und das Trinken ist nicht die Ursache für die kreativen Schöpfungen, sondern Schaffensdrang und Alkoholismus haben dieselben Ursachen, oder der Alkoholkonsum ist sogar nur die Folge der Nöte in bestimmten Schaffensphasen.

Der zwangsläufig geordneteren Forschungstätigkeit des Wissenschaftlers ist der übermäßige Alkoholkonsum so abträglich, dass wir in dieser Domäne kaum Fallbeispiele finden.

6.2 Drogen und Kreativität

Die Wirkung von Drogen unterscheidet sich teils von der des Alkohols. Je nach Art der Droge kann sie visionäre Welten erschließen, also zum kreativen Einfall selbst beitragen. Besonders Maler und Dichter können davon profitieren. Gottfried Benn schreibt der Droge (hier Meskalin) einen „Zustrom von Erkenntnissen" zu, der eine neue schöpferische Periode „vermitteln" könne (nach Jünger 1980, S. 50). Aldous Huxley, Charles Baudelaire und Jean Cocteau äußern sich ähnlich. Aldous Huxley (1894–1963), der Autor des Romans *Schöne neue Welt*, hat in seinem Buch *Himmel und Hölle* (vgl. Huxley 1974) seine Erfahrungen im Meskalinrausch beschrieben. Er und Ernst Jünger (1895–1998) haben auch unter Meskalineinfluss geschrieben. Der Dichter Coleridge (1772–1834) schrieb das berühmte Gedicht *Kubla Khan* unter Drogen. Picasso hat in seiner frühen Zeit mit Meskalin experimentiert. Die Einnahme von LSD hat bei bildenden Künstlern zu einer eigenen Kunstrichtung geführt, der „psychedelischen Kunst", die bildhafte Drogenerfahrungen widerspiegelt.

Natürlich muss die Einsicht, die Vision der Droge gestaltet werden, und das kann der sprachmächtige Dichter besser als der ungeübte, der Malerkünstler besser als der unerfahrene Maler. Das nötige Vorwissen und die Problemstellung müssen im Kopf bereitliegen, damit die ungewöhnlichen Assoziationen des Rausches weiterhelfen können. Lassen wir Ernst Jünger dazu mit einigen Zeilen zu Wort kommen (1980, S. 348): „Inzwischen hat sich das Bewußtsein mit seinen unbarmherzigen Schatten noch verschärft. Indessen begleitet uns das Bewußtsein auch tiefer

in den Wald. Das erlaubt uns, Begegnungen zu konturieren und einzuordnen, denen noch vor kurzem der Geist nicht gewachsen war. Und mehr noch: in sie einzutreten und durch sie hindurchzugehen."

Der Psychiater Hanscarl Leuner gibt auch zu bedenken (1981, S. 351): „Nicht die Droge macht produktiv, sondern sie lockert und löst produktive Möglichkeiten, nachdem sich die Versuchsperson adäquat vorbereitet hat."

LSD ist heute verboten. Wichtig zu wissen: Man kann die regressiven Zustände des Drogenrauschs auch mit autogenem Training oder einer Form der aktiven Imagination herstellen. Im Kapitel „Wie erzeugt man Einfälle" gehe ich darauf ein.

6.3 Psychose und Kreativität, Genie und Wahnsinn

Immer wieder wird ein Zusammenhang zwischen Geisteskrankheit und Genialität behauptet; Cesare Lombrosos (1835–1909) berühmt-berüchtigtes Werk *Genie und Irrsinn* (1872), in dem das Genie als permanenter psychischer Ausnahmezustand angesehen wird, machte dabei nicht einmal den Anfang. Schon das antike Griechenland kannte diese These.

Jedoch sind es unter den Kreativen eher die Künstler, unter denen sich viele auffällige Persönlichkeiten finden. Bei den Naturwissenschaftlern gibt es nach unserer Kenntnis nur wenige, die Episoden von Geisteskrankheit hatten (nicht von allen Menschen kennt man natürlich solche in-

timen Details), bei den Künstlern ist es eine größere Zahl. Nur 28 % der herausragenden Wissenschaftler, aber 73 % der bildenden Künstler und 87 % der Dichter hatten in ihrem Leben dokumentierte Episoden geistiger Störung (Ludwig 1992). Aber gerade auch die revolutionären Veränderer der Wissenschaften wie Kopernikus, Charles Darwin, René Descartes, Albert Einstein, Michael Faraday, Sigmund Freud, Sir Isaac Newton und Blaise Pascal sind in diesem Zusammenhang zu erwähnen.

Dabei ist es vielleicht nicht allein der Schaffensdrang, der durch die Psychose energetisiert wird (s. o. das Beispiel des Künstlers Wölfli), sondern möglicherweise sind es auch noch andere Veränderungen des Menschen in der Psychose (speziell in der Schizophrenie, aber auch mitunter in den manischen Phasen der Depression), die das kreative Werk begünstigen. Der berühmte Psychiater Ernst Kretschmer (1888–1964) hat das Werk Goethes analysiert und dabei entdeckt, dass des Dichters Schaffensdrang und Lebensfreude, speziell auch Verliebtheit, in regelmäßig auftretenden manischen Phasen aufflammten. Dazwischen lagen schöpferische Pausen.

Verschiedene weitere Thesen über einen Zusammenhang von Psychose und Kreativität sind denkbar:

Das veränderte Denken (etwa bei der schizophrenen Psychose) erleichtert den Einfall. Es gibt das Denken, bei dem Gegensätze verschwimmen, bei Max Kläger „Blending" genannt (1978). Man hat ungewöhnliche Assoziationen. (Das gibt es auch bei normalen Personen, die hohe Werte im Merkmal Psychotizismus aufweisen.)

In der Psychose ist der Betroffene von der Reaktion der sozialen Umwelt nicht mehr abhängig. Er agiert ganz un-

abhängig von Kritik und Zustimmung. Der Konflikt der Psychose motiviert auch das Schaffen von Fantasiegestalten, etwa in Werken der Dichtkunst (s. o. zum Schaffensdrang).

Die schizophrene Erkrankung ist sehr zerstörerisch, aber vielleicht war bei den Kreativen der Vergangenheit oft auch nur eine mildere Form der geistigen Abweichung, der Autismus, vorhanden. Unter Autisten gibt es Spezialtalente, die beispielsweise ganz besondere Gedächtnisleistungen vollbringen (z. B. ohne Notenblatt lange Musikstücke spielen) oder im Rechnen Außergewöhnliches leisten. Unter den Menschen, die an Autismus oder der milderen Form, dem Asperger-Syndrom, leiden, können viele mit kleinen Beeinträchtigungen ganz normal leben. Sie weisen mehr oder weniger ausgeprägt die folgenden Besonderheiten auf:

* soziale Isolation; wenig Empathie mit anderen; kein Wunsch nach Sozialkontakt; Schwierigkeiten, nonverbale Kommunikationen zu verstehen; wenig humorvoll. Andy Warhol war im Umgang mit anderen Menschen ganz und gar ungewöhnlich und unbeholfen. Lewis Carroll (1832–1898) lebte zurückgezogen. Er wollte persönlich unbekannt bleiben. Van Gogh bekam leicht Streit, sehnte sich zwar nach Gesellschaft, fand sie aber nur selten. Sir Conan Doyle (1859–1930) war schnell verletzend. Er bemerkte die tödliche Erkrankung seiner Frau praktisch nicht. George Orwell konnte extrem taktlos sein. Sie haben oft eingegrenzte, sehr spezielle, manchmal abstrakte Interessen. Es gibt zwanghaftes Verhalten und Abhängigkeit von Routinen, speziell Immanuel Kant (1724–1804): Alle Veränderungen ängstigten ihn. Jonathan Swift (1667–1745) quälten Reinlichkeitsprobleme. Lewis Carroll schrieb alles auf und war zwanghaft;

- motorische Ungelenkigkeit (können nicht tanzen, bewegen sich unharmonisch);
- Sprech- und Sprachprobleme, verzögerte Sprachentwicklung: Einige der genannten Kreativen sprachen unrhythmisch und unharmonisch. Ludwig van Beethoven (1770–1827) hatte Sprachprobleme, bewegte sich unharmonisch und verschüttete oft seine Tinte im Klavier.

Viele weitere Künstler und auch einige Philosophen ließen sich an dieser Stelle einordnen, so etwa der Schriftsteller George Orwell, der Philosoph Baruch Spinoza, der Musiker Wolfgang Amadeus Mozart (vgl. Fitzgerald 2005). Alle waren im Umgang mit anderen Menschen sehr schwierig, wollten oder konnten mit ihnen nicht viel anfangen. Überwiegend sahen sie sich nicht in der Lage, eine Ehe zu schließen, mit einem Partner zusammenzuleben. Unter diesen Bedingungen wird aber eben auch eine besondere Konzentration auf ein künstlerisches Werk möglich.

6.4 Die Außenseiter

Menschen, die nicht genauso aufwachsen wie die Mehrheit ihrer Zeitgenossen, haben häufiger bedeutende Werke abgeliefert (man spricht in der Literatur von der „marginalen Persönlichkeit"). Sie können ethnischen (die Einwanderer in Amerika) oder auch religiösen Minderheiten angehören, wie die Juden. Bei diesen Gruppen könnte die intellektuelle Orientierung und Erziehung in den Ursprungsfamilien eine Rolle spielen. Der amerikanischen Trappergesellschaft

des Jahrhunderts fehlte für wichtige Innovationen einfach oft der Kontakt zum Wissen der Kultur.

Es kann aber auch sein, dass diese Menschen einen „Gewohnheitsbruch" erfahren. Vieles wird in ihren Familien anders gemacht als außerhalb. Die Welt ist ihnen weniger selbstverständlich als anderen Personen, die innerhalb der Mehrheitsgewohnheiten leben. Auch Homosexuelle erleben ein solches Außenseitertum. Zu den berühmtesten homosexuellen Kreativen gehört Leonardo da Vinci.

Eine andere Form des Außenseitertums ist der frühe Verlust eines oder beider Elternteile. Von 699 herausragenden historischen Personen der Geschichte haben 45 % einen Elternteil oder beide Eltern verloren, bevor sie 21 Jahre alt waren (Simonton 1999). Hier seien nur einige der vielen Beispiele genannt:

- Wissenschaftler, die früh (vor dem zehnten Lebensjahr) einen oder zwei Elternteile verloren haben: Paracelsus, Descartes, Isaac Newton, Gottfried Wilhelm Leibniz, Voltaire, Jean-Jacques Rousseau, Alexander von Humboldt, Charles Darwin, James Clerk Maxwell, Jean-Paul Sartre, Alexander Fleming.
- Schriftsteller, die früh einen oder zwei Elternteile verloren haben: Charles-Pierre Baudelaire, George Gordon Byron, Joseph Conrad, Alexandre Dumas, die Brüder Grimm, Friedrich Hölderlin, John Keats, Molière, Edgar Allen Poe, Stendhal, Jonathan Swift.
- Bildende Künstler, die einen oder zwei Elternteile verloren haben: Ferdinand Victor Eugene Delacroix, Leonardo da Vinci, Fra Lippi, Michelangelo, Edvard Munch, Raffael, Peter Paul Rubens.

* Komponisten, die früh einen oder zwei Elternteile ver-
 loren haben: Johann Sebastian Bach, Arcangelo Corelli,
 Giacomo Puccini, Jan Sibelius, Richard Wagner.
* Auch bei Unternehmern ließe sich eine solche Liste auf-
 stellen. Steve Jobs, Mitgründer von Apple, wurde kurz
 nach seiner Geburt zur Adoption freigegeben.

Als Ursachen für die kreative Höchstleistung dieser Perso-
nen kommt mehreres in Betracht. Sie wachsen nicht unter
normalen Verhältnissen auf. So kommt es zu dem oben er-
wähnten Bruch mit oder von Gewohnheiten. Vielleicht ha-
ben sie es schwerer: Sie lernen einerseits früh, für sich selbst
zu sorgen, und werden selbstständiger als andere Kinder,
andererseits wollen sie eventuell später einen früh empfun-
denen Mangel ausgleichen. Vielleicht hatten sie aber auch,
vor allem dann, wenn der Vater fehlte (wie bei den Brüdern
Lilienthal), mehr Freiheiten. Die Mutter musste sich um
den Unterhalt der Familie kümmern, und die Kinder waren
mehr oder weniger sich selbst überlassen.

Möglicherweise machten die Kinder die Erfahrung, dass
für sie nicht so gut gesorgt wird. Es lohnte sich in ihrer Rol-
le nicht, lieb und brav zu sein und Normen und Gebote zu
beachten. Sie lernten gegebenenfalls, Gebote zu übertreten,
um auf ihre Kosten zu kommen. Jedenfalls wird so früh ein
Keim zur Unkonventionalität gelegt, der im ungünstigen
Fall natürlich auch in abweichendes Verhalten und Krimi-
nalität münden kann.

Hier liegt aber auch eine dunkle Seite der Kreativität.
Die rebellische und nonkonformistische Person ist natür-
lich eher bereit, Normen zu übertreten bzw. in einer ex-

perimentellen Versuchsanordnung zu eigenen Gunsten zu mogeln (Gino 2012). Das kann auch daran liegen, dass sie leichter eine plausible Begründung für das unmoralische Verhalten bzw. leichter Entschuldigungen findet und daher vor sich und anderen moralisch gerechtfertigt scheint.

6.5 Anregungen suchen

Die Kreativen aller Domänen suchen nach möglichst vielen Anregungen. Viele Dichter und Maler unternehmen große Reisen. Dabei sehen sie nicht nur etwa die Farben des Mittelmeers oder das Licht des Orients, sie sehen und hören Zeugnisse der Kunst der fremden Kulturen. Gerade Italiens Kunstschätze gehören nach der Reise zum Ideenfundus der wieder Heimgekehrten, wofür Goethes Italienreise ein herausragendes Beispiel ist.

Wie sehr Reisen in fremde Landschaften und ferne Kulturen das Werk von Künstlern anregen, belegt die Tunisreise im Frühjahr 1914 von August Macke (1887–1914), Paul Klee (1879–1940) und Louis Moilliet (1880–1962). Max Ernst kam – auch durch die Wirren der Weltpolitik – vom beschaulichen Städtchen Brühl bis nach Arizona, wo er sich interessiert den Geisterpuppen der Zuni-Indianer, den Katchinas, zuwandte und deren Formensprache in sein Werk integrierte.

Der Lesestoff der Künstler ist leider nur schlecht dokumentiert, aber aus den Biografien vieler sehr berühmter Künstler wird deutlich, wie begierig sie darauf aus waren, die neuesten geistigen Entwicklungen ihrer Zeit zu erfah-

ren. Dalí empfahl es seinen Kollegen geradezu, den *Scientific American* zu lesen. Picasso erfuhr aus der Bildungszeitschrift *Mercure de France* von der Idee einer vierdimensionalen Welt, die bei ihm zur Entwicklung der kubistischen Malerei führte.

Sie lesen also, das muss hervorgehoben werden, nicht allein Fachzeitschriften des Kunst- und Literaturbetriebs, sondern ihre Leseinteressen gehen weit über ihren eigenen Fachhorizont hinaus.

Genauso ist es bei den Entdeckern und Erfindern der Domäne Wissenschaft. Auch da treffen wir auf exzessive, weit über die Grenzen der Fachgebiete hinausgehende Leseinteressen und Lesegewohnheiten (Simonton 2004). Konrad Zuse, der Erfinder des Computers, las als Student Lebensläufe von Erfindern, von Henry Ford, Texte von Rilke, aber auch *Das Kapital* von Karl Marx. Seine Idee nannte er einen „Seitensprung" der Technik. Er glaubte selbst, dass gerade aus der Vielseitigkeit die besondere Idee entspringt.

Verschiedene Forschungsprojekte, die parallel betrieben werden, sorgen für unterschiedliche Anregungen und ergänzen einander. Die herausragenden Forscher haben neben ihrem kreativen Projekt viele Hobbys, die sie geradezu professionell ausüben und aus denen sie ebenfalls wieder Anregungen gewinnen. Manchmal kommt noch ein umfangreicher Austausch und Briefwechsel mit Fachkollegen hinzu. So sammeln sie einen breiten „Wissensschatz" an, dessen Bereiche sich gegenseitig befruchten können.

Beispiele für hervorragende Künstler, Wissenschaftler und Erfinder und ihre fast professionell ausgeübten Hobbys sind:

- Johann Wolfgang von Goethe: Dichtung und Malerei, Mineralogie, Botanik, Physiologie, Farbenlehre;
- Albert Einstein: Geigenspiel;
- Konrad Zuse: Schauspiel, Malerei (geben Sie seinen Namen oder sein Pseudonym „Kuno See" bei der Bildersuche im Internet ein, und Sie können einige seiner Bilder bewundern);
- Otto Lilienthal: musiziert, ist Schauspieler und fliegt – neben seinem Beruf als Fabrikdirektor;
- William Blake: in erster Linie Dichter und in zweiter Maler;
- Oskar Kokoschka: hauptsächlich Maler und zweitens Dichter;
- Wilhelm Busch: Maler, Dichter.
- Herrmann Hesse: Dichter und Maler

So kommt es, dass ganz herausragenden Köpfen eben auch Erfindungen und Entdeckungen in ganz verschiedenen Disziplinen gelangen. Goethe war Dichter und hat gleichzeitig eine Farbenlehre ausgearbeitet. Der weltberühmte Maler Leonardo da Vinci erfand auch Flugzeuge und viele Kriegsmaschinen.

6.6 Die Gruppe, die Freunde, die Brüder und die Ehegatten

Wenn man etwas entwickeln will, braucht man den Austausch mit anderen, allein um sich die eigenen Ideen klarzumachen; darüber hinaus braucht man konstruktive Kri-

tik, um Sackgassen zu vermeiden. Im günstigen Fall gibt es Freunde, Kollegen oder Verwandte, die der Idee positiv gegenüberstehen und aus dieser Haltung heraus Anregungen geben. Bei Otto Lilienthal war es sein Bruder, der das gleiche Interesse an der Erfindung eines brauchbaren Flugzeugs hatte und ihm bei den vorbereitenden Experimenten zu seiner Verwirklichung mit Rat und Tat zur Seite stand.

Gustav Lilienthals Ehefrau Anna konnte, weil sie die Erfindungen ihres Mannes bedingungslos unterstützte, auch einmal Kritik üben. So verhinderte sie die Produktion eines Baukastensystems aus Pappe für große Freiluftspielzeuge, das ja durch die Feuchtigkeit bald zerstört worden wäre. Runge und Lukasch (2007, S. 200) geben ihre Worte wieder: „Denn wenn das Luftschloss unter Dach und fertig ist, kannst du nichts mehr daran ändern." Auf ihren Vorschlag hin wurde das Baukastensystem dann aus Holz erstellt (es ist der direkte Vorläufer der späteren Meccano- und Stabilo-Baukästen, die – weil aus Metall – auch die Möglichkeit des Bastelns von Maschinen mit Achsen boten).

Gerade in der kritischen Phase der Entwicklung des Kubismus waren es die Kollegen und Freunde Braque und Picasso, die sich fast täglich sahen und die neue Malrichtung vorantrieben. Der schwierige van Gogh schaffte es über einige Monate, eine Freundschaft mit Gauguin zu halten. In seinen Briefen an den Bruder Theo berichtete er, wie die positive Kritik der Gemälde, die die Freunde im abendlichen Gespräch übten, beide aufregte, sie aber auch weiterbrachte (Gauguin schrieb später, van Gogh habe durch ihn erst malen gelernt). Oft sind es Maler- oder Kollegengruppen, die sich gegen die abwertende Kritik des etablierten Betriebs abschotten und einen neuen Stil begründen. So war es schon bei den Präraffaeliten, den Impressionisten,

der Berliner und der Münchner Secession, bei den Sur-
realisten, bei der Worpsweder Malergruppe oder bei den
Wiener Aktionisten. Natürlich gab es in diesen Gruppen
Rivalitäten und Eifersüchteleien, dennoch gaben sie über
eine kritische Zeitspanne den nötigen Rückhalt, den alle
brauchten, um bei der neuen Sache zu bleiben. Manchmal
waren die trennenden Kräfte aber zu stark, und die Grup-
pen zerfielen wieder. So wurde Salvador Dalí wegen seiner
Schwärmerei für den Diktator Franco (die ihn als Spanier
natürlich auch schützte) aus der Gruppe der Surrealisten
ausgeschlossen.

Bei Wissenschaftlern ist die Gruppe der Experten auf
Kongressen und wissenschaftlichen Tagungen gerade-
zu institutionalisiert. Manchmal, wie bei der Entdeckung
der Struktur des DNA-Moleküls (Krick und Watson) oder
auch der Chaostheorie, sind es aber verschworene Forscher-
gruppen, ja Freundesgruppen, die täglich Kontakt haben
und ihre Idee im Treibhaus der Gleichgesinnten vorantrei-
ben. Aber auch im normalen Forschungsbetrieb gibt es viele
enge Bindungen, die das gemeinsame Forschungsvorhaben
ungemein beflügeln, manchmal sogar in eine Ehe münden
können (wie bei den Altersforschern Ursula Lehr und Hans
Thomae). Die Eheleute Pierre und Marie Curie arbeiteten
gemeinsam und einvernehmlich an der Isolierung des Ra-
diums.

Bei Gruppen kommt noch anderes hinzu, was das
Wachstum der neuen Idee unterstützt. Das eine oder ande-
re Gruppenmitglied hat wichtige Beziehungen, die für die
Idee eingesetzt werden können. Max Ernsts Ehefrau Peg-
gy Guggenheim hatte die Möglichkeit, für die Gruppe der
Surrealisten eine Ausstellung in New York zu organisieren.

Das Werk van Goghs wäre ohne die schützende Hand und die finanzielle Hilfe des Bruders Theo gar nicht entstanden und auch nicht erhalten geblieben. Eine Gruppe von Menschen sammelt auch leichter und effektiver wichtige Informationen, die der Sache weiterhelfen.

Der Erfinder kann solche Menschen um sich scharen. In seiner Erfindung, in seinem Projekt kann er sich aber nur auf sich allein verlassen. Die anderen müssen sich diesem Projekt unterordnen, wenn sie hilfreich sein sollen. So kann man verstehen, dass Picasso im Alter meinte: „Ohne Einsamkeit kann nichts entstehen. Ich habe mir eine Einsamkeit geschaffen, von der niemand weiß." Das Schaffen findet auch immer in der Einsamkeit der Arbeitszimmer statt. Ernst Jünger bezeichnet sie als Kapital des Dichters.

Wenn man also eine gute Idee hat, die es sich lohnt auszuarbeiten, ist es nur von Vorteil, wohlmeinende Zeitgenossen zur Mitarbeit zu motivieren. Unter Kollegen gibt es wohl später leicht Streit über Urheberschaften. Je enger aber die Beziehung zwischen Menschen ist, also unter Verwandten, unter Geschwistern oder Eheleuten, desto leichter gönnt man dem Partner das Glück des Erfolgs.

6.7 Freizeit und Freiheit

Archimedes (3. Jh. v. Chr.) kam auf seine berühmte Idee, als er in die Badewanne stieg, also nicht beim angestrengten Nachdenken über das Problem (Abb. 6.1). Bei der Entdeckung der Doppelhelixstruktur der DNA (Watson und Crick) gab es Phasen angestrengter Arbeit, aber auch viele Freizeitaktivitäten; man spielte z. B. gemeinsam Ten-

Abb. 6.1 Archimedes kommt in der Badewanne auf die Idee, wie er das Volumen einer Goldkrone ermitteln kann. © Zeichnung Martin Schuster

nis. Phasen von Entspannung und einer gewissen Distanz zum Problem – vielleicht mit Anregungen aus anderen Domänen – begünstigen das Aufkommen der Idee. Verwirklichung und Ausarbeitung erfordern wiederum Freizeit. Abbildung 6.1

Ein zeitraubender Beruf hätte eine Ausarbeitung der Idee nicht erlaubt. Die adligen Engländer des 19. Jahrhunderts hatten neben anderen Grundbedingungen für Kreativität – einer guten Ausbildung und finanziellen Ressourcen – auch viel Freizeit. Sir Francis Galton (ein Halbcousin von Charles Darwin) und andere konnten der menschlichen Kultur viele Entdeckungen hinzufügen. Der Minnesänger und Dichter Walther von der Vogelweide (ca. 1170–ca.

1230) hatte offensichtlich genug Freizeit, um ein lyrisches Werk zu schaffen.

Freizeit allein reicht natürlich nicht. Der Innovator braucht auch die Freiheit, machen zu können, was er will. Diese Freiheit wird zumeist mangels Geld beschränkt. Das Beschaffen der nötigen Finanzmittel, um eine Erfindung weiterverfolgen zu können, ist im Leben vieler Erfinder eine kritische, schwierige und zeitaufwendige Aufgabe.

Firmen, die auf Innovation angewiesen sind, geben ihren Mitarbeitern häufig Freizeit, um sich mit neuen Ideen zu beschäftigen, sowie die Freiheit, Ideen nach eigener Wahl zu verfolgen. Die Firma Google erlaubt ihren Mitarbeitern, in 20 % der Arbeitszeit an eigenen Ideen zu arbeiten.

Die idealen Bedingungen bietet natürlich die Universität, die dem Forscher sowohl Freizeit als auch Freiheit gewährt. Politische Kräfte, die den Wert dieser Grundausstattung nicht verstehen, fordern leider mehr Fleiß von den Universitäten und bürden ihnen immer mehr Lehr- und Verwaltungsaufgaben auf.

6.8 Fazit und Aufgaben:

Fazit:

Wir konnten Hinweise für eine Lebensführung gewinnen, die ein kreatives Werk und auch die Alltagskreativität begünstigt. Es geht darum, im Leben vielfältige Anregungen (Lesen, Hobby, neue Erfahrungen) zu suchen. Man soll nicht alle Hobbys fallen lassen und nur für ein einziges Projekt Zeit haben. Freizeit sollte geschaffen werden und nicht völlig verplant sein.

Aufgaben:

1. Machen Sie Reisen auch in entfernte Länder mit fremden Kulturen. Halten Sie auf Reisen einen Notizblock für Einfälle bereit. Gerade in den ersten Tagen, unter dem Einfluss neuer Eindrücke, kommen viele gute Ideen zustande.

2. Suchen Sie die Unterstützung durch gleichgesinnte Freunde und Verwandte. Beziehen Sie Ihren Ehepartner, Ihre Geschwister oder gute Freunde in die Bearbeitung eines kreativen Projekts ein. Zur Motivation der Mitstreiter sollte ein lohnendes Ziel vorhanden sein: z. B. eine Vorführung oder eine Ausstellung.

3. Machen Sie ein Experiment, in dem Sie unter dem Einfluss von geringen Mengen Alkohol (z. B. Wein oder Bier) malen oder dichten. Aber seien Sie vorsichtig: Stärkere Alkoholzufuhr lähmt die kreativen Kräfte.

4. Packen Sie Ihren Terminkalender nicht randvoll mit Aufgaben. Gerade in Mußezeiten kommt es zu Einfällen. Denken Sie an Archimedes in der Badewanne (s. o.).

5. Pflegen Sie breite Leseinteressen, z. B. populäre Wissenschaftszeitschriften (*Bild der Wissenschaft*, *Spektrum*) oder Kunstzeitungen („*Art*", „*Mundus*").

7
Welche Eigenschaften begünstigen Kreativität?

Es muss nicht immer das gleiche „Eigenschaftsbündel" sein, das zu kreativen Werken führt. Ein kreatives Werk kann von einer vorhandenen, aber unterbewerteten Idee ausgehen (wie manchmal bei Edison), dann sind Energie und Ausdauer sowie Unabhängigkeit von der Meinung anderer gefragt. Es kann sein, dass man mit einer eigenen Idee berühmt werden möchte – vielleicht von tief sitzenden Minderwertigkeitskomplexen energetisiert. Es kann sein, dass man in einem Betrieb Einfälle liefern soll: Dann ist es eher wichtig, unkonventionell und offen für Erfahrungen zu sein. Manche Verhaltensweisen oder Eigenschaften treten im Umfeld von Kreativität auf und begünstigen sie mitunter, sind aber allein noch nicht Kreativität.

Grundlegende Persönlichkeitseigenschaften sind nicht so leicht zu ändern. Aus einem liebenswürdigen, eher konformistischen Menschen wird kaum ein Rebell (und es ist auch fraglich, ob ihm das etwas nützen würde). Es gibt aber immer die Möglichkeit, von den festgelegten Gewohnheiten abzuweichen, sich ein wenig in die Richtung der genannten Eigenschaften zu entwickeln.

7.1 Variabilität des Verhaltens, Gewohnheiten auflösen

Man kann eine häufige Handlung, etwa den täglichen Weg von der Arbeit nach Hause, immer auf die gleiche Weise erledigen oder aber variieren. Man kann immer wieder zum selben Urlaubsort fahren oder in jedem Jahr ein neues Ziel suchen. Ein erster Schritt, aus gewohnten Handlungsweisen herauszukommen: einfach mal einen der möglichen anderen Wege nehmen! Natürlich nimmt man dann andere Dinge wahr und gewinnt dadurch Anregungen; die eigene Welt wird „vielfältiger". Ein Musikfan hört immer die gleichen CDs, ein anderer tauscht die Klangscheiben mit Freunden aus, um auch mal neue Stücke kennenzulernen. Die ganze Lebensgestaltung oder auch nur das Verhalten in einigen Bereichen kann also unterschiedlich „variabel" sein. Wenn es variabel ist, werden Gewohnheiten immer wieder aufgebrochen. Das ist eine wichtige Grundlage für die Kreativität. Es ist dann leichter, ganz neue Wege zu gehen.

Mihály Csíkszentmihályi (1997), der bekannte Flow- und Kreativitätsforscher, empfiehlt: „Versuchen Sie, mindestens einen Menschen pro Tag in Erstaunen zu versetzen." Das kann mit einer Frage geschehen, mit dem Äußern einer Ansicht oder mit dem Vorschlag zu einer ungewohnten Aktivität.

Unter Umständen wird man mal „ein ganz anderer": Wenn man sich manchmal selbst für planloses Vorgehen kritisiert, könnte man es vielleicht einmal mit gut bedachtem Verhalten probieren. Wenn man dazu neigt, vorschnell eigene Kommentare abzugeben, könnte man ausprobieren,

die eigene Meinung zurückzuhalten. Man könnte einen Tag lang versuchen, die Welt wie ein politisch „links" stehender Mensch zu sehen, an einem anderen Tag einen eher „rechten" Standpunkt einzunehmen.

In der Psychotherapie gibt es eine Methode, den Klienten zu neuartigem Verhalten zu ermutigen. Der Therapeut fragt zu Beginn jeder Stunde: „Was haben Sie in der vergangenen Woche zum ersten Mal gemacht oder zum ersten Mal erlebt?" Mit der Zeit achtet der Klient darauf und kann solche Dinge berichten. Vielleicht führt diese Orientierung auch dazu, dass er sich auf neue Erlebnisse leichter einlässt. Es ist dann oft erstaunlich, wie viele Erlebnisse auch noch im höheren Lebensalter solch ein erstes Mal darstellen können.

Beispiel

Ich fragte einen 63-jährigen Bekannten, der zufällig vorbeikam: „Gibt es irgendetwas, das du heute zum ersten Mal in deinem Leben gemacht hast?" Er lachte und sagte: „Ja, ich habe heute zum ersten Mal eine Tablette zum Abnehmen genommen. Hoffentlich hilft es etwas."

7.1.1 Gewohnte Wahrnehmungsschemata auflockern

Man blickt auf die Welt und erkennt Gegenstände, Menschen und Landschaften. Kinder müssen sich dabei manchmal etwas mühen, bei Erwachsenen geht das schnell und automatisch. Aber der Erwachsene muss auch gar nicht mehr so genau hinschauen. Er weiß sehr schnell, was das Gesehene ist. Wenn wir wieder erleben wollen, wie es ist, auf weniger vertraute Welten zu blicken, können wir in die

Ferne reisen. Dort haben wir eine frische Wahrnehmung von ganz anderen Pflanzen, von anderen Gebäuden und anderen Physiognomien. Wir können aber auch in der Heimat unvertraute Welten finden, die die Wahrnehmung mit neuen Reizen füttern. Die Nahfotografie bietet solche Welten; Nahfotos von Insekten zeigen ganz überraschend fremde Monster, bei deren Betrachtung die Wahrnehmung eine Weile mit neuen Eindrücken beschäftigt ist. Ausstellungen zeitgenössischer Kunst bieten oft frische Wahrnehmungserlebnisse; es ist ja oft das Ziel der Künstler, vertraute Wahrnehmungsschemata aufzubrechen.

7.2 Offenheit für neue Erfahrungen

Die Umwelt bietet Erfahrungsmöglichkeiten an. Der eine Mensch ist begierig, neue Erfahrungen zu machen, ein anderer verharrt lieber im Bekannten und Gewohnten. Sicher kostet es einigen Mut, an einem Gummiseil in die Tiefe zu springen (Bungee-Jumping) – das muss ja aber auch gar nicht sein. Stattdessen wäre es recht leicht, eine neue Speise zu probieren, das neue Museum zu besuchen, zum ersten Mal in die Oper zu gehen. Die Bereitschaft, neue Erfahrungen zu machen, erleichtert die Kreativität. Ja, man könnte sogar von einer „passiven Kreativität" sprechen, die darin besteht, dass man sich auf etwas einlässt, das für einen selbst ganz neu ist und das sich dann als nützlich erweist.

Beispiel

Gudrun lässt sich überreden, eine Reitstunde zu nehmen. Sie ist noch nie in ihrem Leben geritten und hat jetzt sogar ein wenig Angst davor. Nachdem es aber losgegangen ist, merkt sie, welche Freude es ihr macht, mit dem Pferd umzugehen und in der freien Natur zu sein. So beginnt sie ein neues Hobby. Das Reiten ist ja nicht generell „neu", aber für Gudrun ist es eine neue Beschäftigung, die sich dann als sehr befriedigend, also als nützlich entpuppt.

7.3 Spontaneität

Wer sich immer streng an das hält, was er sich vorgenommen hat, lässt sich kaum auf etwas Neues ein. Man sollte sich spontan, aus dem Moment heraus, auch einmal auf ungewohnte und unerwartete Möglichkeiten einlassen: Man beobachtet etwas Ungewöhnliches, das vielleicht zu einer nutzbaren Erfindung führen könnte. Nun müsste der spätere Erfinder ja zunächst einmal „spontan" seine anderen Pläne aufgeben, um die ungewohnte Entdeckung weiter zu erforschen.

Beispiel

In der Sage von Parzival ist es dem Helden erst möglich, den lang gesuchten Gral zu finden, als er darauf verzichtet, sein Pferd zu lenken und sich einfach auf das Geschehen einlässt. Dabei öffnet die Spontaneität zumindest dem nützlichen Zufall eine Tür, vielleicht aber auch der göttlichen Inspiration.

7.4 Schrullig, skurril, Exzentriker sein

Ja, auch das hat mit Kreativität zu tun. Wenn Menschen originelle Verhaltensweisen zeigen, die keinen rechten Nutzen haben (oder deren Nutzen man nicht auf den ersten Blick erkennt), dann gelten sie schnell als schrullig, und ihr Verhalten wird als „skurril" bezeichnet: Es ist originell, aber wir sehen keinen Sinn darin. Dennoch, der „Adept" (Schüler) der Kunst der Kreativität wird versuchen, das Originelle in der Schrulligkeit zu schätzen.

Auch viele große Kulturschöpfer können mit Fug und Recht bezüglich ihrer Lebensführung als Exzentriker gelten (z. B. Pablo Picasso, James Joyce, Igor Strawinski).

7.5 Fantasievoll sein

Man kann einen Menschen als fantasievoll bezeichnen, der sich etwas, das nicht real ist, vorstellt bzw. „ausmalt": vielleicht ein Märchen, vielleicht, wie sich etwas in der Zukunft entwickeln könnte. Jede Art von Tagtraum ist natürlich eine Fantasievorstellung. Insofern verbinden wir mit dem Begriff „Fantasie" auch eher den Träumer als den Menschen der Tat. Abwertende Bezeichnungen wie „Fantast" oder „Spinner" liegen nicht weit. So kann die Fantasie zwar eine wichtige Vorbedingung der Kreativität sein, aber eine kreative Leistung kann aus der Fantasie erst entstehen, wenn sie in einem Werk, also etwa einem Buch oder in einem Bild, verwirklicht wird. Was die Originalität der Fantasie anbelangt, gibt es natürlich Unterschiede. Um kreativ zu sein,

sollte die Fantasie (oder Fantasievorstellung) auch originell sein.

> **Beispiel**
>
> Eine autobiografische Notiz aus der Jugend des bekannten Neurologen Oliver Sacks illustriert die Verbindung von Fantasiereichtum und Kreativität. Er schreibt (1997, S. 10): „Hunderte von Stunden verbrachten wir im Zoo, in Kew Gardens und im Natural Museum, wo wir in die Rolle von Naturforschern schlüpften und unsere Lieblingsinseln aufsuchten, ohne je Regent's Park, Kew Gardens oder South Kensington zu verlassen." Sein kreatives Werk besteht später in der fantasievoll-einfühlsamen Schilderung absonderlicher neurologischer Fälle.

7.6 Rebellisch und nonkonformistisch sein

Wenn Personen rebellisch und nonkonformistisch sind, dann sind sie eher kreativ. Das erste Kind in der Geschwisterreihe wird mit der gesamten Aufmerksamkeit der Eltern erzogen; es lohnt sich für dieses Kind, sich den Forderungen der Eltern anzupassen. Das letzte Geschwisterkind findet weit weniger Aufmerksamkeit, und in der Konkurrenz mit den stärkeren Älteren lohnt es sich nicht immer, sich anzupassen. So kommt es, dass dieses Kind rebellischer wird und insgesamt weniger brav ist. Tatsächlich gelangen ältere Geschwister oft in anerkannte Positionen als Rechtsanwälte oder Kaufleute. Die Jüngeren sind später häufiger die Künstler und kreativen Wissenschaftler. Von der „Anlage" her werden die Geschwister sich nicht besonders voneinander unterscheiden. Aber sie sind in eine Lebenslage

hineingeboren, in der es sich lohnt, nach kreativen Möglichkeiten zu suchen.

Wenn man nonkonformistischer oder rebellisch ist, wird das kaum automatisch zu mehr Einfällen führen oder zu mehr Fleiß bei der Durchsetzung einer Idee (eher im Gegenteil). Man lässt sich aber weniger daran hindern, ungewöhnliche Ideen umzusetzen. Auch dies stützt wieder die grundlegende These dieses Buchs: Man kann sich zu kreativem Verhalten entscheiden!

Nicht immer erfährt die unkonventionelle Meinung oder die unkonventionelle Lebensführung die Billigung und Zustimmung der Zeitgenossen. Manche kreativen Menschen (wie Arthur Schopenhauer) führen daher eher das Leben eines Eremiten. Manchmal ist dann mit Unkonventionalität auch eine Neigung zu Arroganz und Zynismus verbunden.

In den Familien von kreativen Menschen gibt es oft unkonventionelle Verhaltensweisen:

Beispiel

Bei den Lilienthals nahm man auf die Meinung der Nachbarn wenig Rücksicht. Im Garten stand ein Turngerät, und die Kinder der Familie veranstalteten ein Schauturnen in knappen Turnkleidern. Man empfand eine gewisse Freude am Anderssein.

Innovative und visionäre Unternehmer unserer Zeit, wie Bill Gates oder Steve Jobs, wirken häufig alles andere als geduldig und liebenswert. Sie sind arbeitswütige Kontrollfreaks, perfektionistisch und fordernd. Sie sparen nicht mit ätzender Kritik, wenn sie mit den Leistungen der Mitarbeiter nicht zufrieden sind. Weniger wohlwollende Zeitgenos-

sen beschreiben sie als größenwahnsinnige Alleinherrscher. Beide, Gates und Jobs, haben ihr Studium abgebrochen, um sich ganz ihren Visionen widmen zu können.

7.7 Selbstbewusstsein

Wenn man etwas Neues versucht oder es anderen vorschlägt, braucht man eine gute Portion Selbstbewusstsein. Viele Autoren haben ihre Manuskripte immer wieder eingeschickt, bis ihre Texte vielleicht vom zwanzigsten Verlag, den sie angeschrieben hatten, gedruckt wurden (später wurden diese Manuskripte manchmal zu Bestsellern, wie die „Harry Potter"-Bücher von Joanne Rowling). Bedeutende Werke der Literatur wurden vielfach von den Verlagen abgelehnt oder nach dem Erscheinen von Kritikern verrissen. So verwarf der *New York Herald Tribune* Aldous Huxleys Buch *Schöne neue Welt* als „kümmerliches und schwerfälliges Propagandawerk". Huxley inspirierte übrigens vermutlich der berühmte Roman *Wir* von J. Samjatin zu seinem Werk.

Wer das Durchhaltevermögen hat, den Verlagen sein Werk immer wieder anzubieten, muss wirklich von seiner Arbeit überzeugt sein. Van Gogh hat sein ganzes Leben lang nicht allzu viel Zuspruch zu seinen Bildern bekommen. Aber er hat sein Werk ganz unbeirrt weiterentwickelt.

Allerdings ist in unserer – christlichen – Kultur ein starkes Selbstbewusstsein nicht unbedingt erwünscht. Der gut erzogene Mensch ist sich selbst gegenüber kritisch, ist bußfertig und eher bescheiden. Wer oft darauf beharrt, dass er recht hat, ist ein verdammenswerter „Rechthaber". Das

Sprichwort mahnt: „Dummheit und Stolz wachsen auf einem Holz." Der ernst gemeinte und ironisch formulierte Satz von Arno Schmidt (1987, S. 275): „Ich finde Niemanden, der so häufig recht hätte wie ich!", verdeutlicht dem Leser, dass man so etwas üblicherweise nicht von sich behauptet bzw. angeblich nicht behaupten sollte.

Im Laufe der Erziehung muss der „Selbst-Stolz" manche Kränkung ertragen. Lehrer gehen oft nicht sehr rücksichtsvoll mit den Schwächen von Schülerinnen und Schülern um. Denken Sie allein an die Kränkung des Sitzenbleibens, die vielen Schülern angetan wird. So kommt es, dass sich viele Menschen nicht zutrauen, nach einer eigenen Idee zu suchen oder ein kreatives Projekt zu beginnen.

Vielleicht müssen Sie also zu Beginn einer Entwicklung zu mehr Kreativität etwas zur Verbesserung des Selbstwertgefühls tun.

7.8 Kritiklust und Denkgewohnheiten

Denkgewohnheiten werden auch durch Kritikbereitschaft gelockert. Von Studenten verlangt man, dass sie am Ende eines Referats eine kritische Stellungnahme zu den berichteten Texten abgeben. Will man sie so zu Nörglern erziehen, die an allem etwas auszusetzen haben? Nein, so will man Kreativität anstoßen und den wissenschaftlichen Fortschritt befördern. Erst aus den Mängeln der bestehenden Theorien und Ideen können sich Verbesserungen und

Weiterentwicklungen ergeben. Wer nach einer kreativen Lebensführung trachtet, wird also immer kritikbereit sein.

Er kann sich Fragen stellen wie „Was gefällt mir eigentlich wenig an meinem Leben, an der Ausstattung der Wohnung usw.?" und dann selbstbestimmte Änderungen vornehmen. Oder: Stimmt das, was man in der Zeitung liest, was die Mitmenschen, auch die Autoritäten sagen? (Noch einmal die Anregung, so zu formulieren: „… oder ist das Gegenteil wahr"?) Dabei kann eine gewisse Naivität gegenüber einem Sachgebiet gar nichts schaden. Der „unvorgebildete" (unverbildete) Betrachter muss die Denkverbote und Denkgewohnheiten der Experten nicht mitmachen, er kann freier denken. Lassen Sie sich also in Ihrer Kritikbereitschaft nicht durch falsche Bescheidenheit behindern.

Es ist eine interessante Erfahrung, ältere wissenschaftliche Bücher zu lesen. Vieles, was darin steht, ist aus heutiger Sicht nachgerade falsch. Dennoch wurde es zum Zeitpunkt des Erscheinens von allen Lesern für richtig gehalten. Kritik gegenüber den Inhalten dieser Bücher war also sehr wohl angebracht.

Beispiel

Ein Beispiel: Der Philosoph und Psychologe Wilhelm Wundt (1832–1920) äußerte sich um 1900 scharf hinsichtlich der Behauptung, es gebe eine Bienensprache. Er habe selbst eine „Bienenstraße bzw. Flugbahn" unterbrochen, und daraufhin seien die nachfolgenden Tiere in die Irre geflogen. Er hatte – wie wir heute wissen – nicht recht. Man tat also gut daran, sich von seiner Autorität nicht einschüchtern zu lassen.

Kritik ist der erste Schritt zum kreativen Einfall, ja oft ist sie selbst schon kreativ. In einem Essay kommentierte der Science-Fiction-Autor Stanislav Lem die Urknalltheorie in der Kosmologie. Das sei ja eine feine Theorie, befand er. Was sie aber leider nicht erkläre: was vor dem Urknall war. Diese Kritik ist so fundamental und gleichzeitig so einfach – und doch wären wir uns seinerzeit im Physikunterricht nur frech vorgekommen, wenn wir sie geäußert hätten. Aber aus der heutigen theoretischen Perspektive über Paralleluniversen erscheint die Kritik mehr als berechtigt. Der Urknall ist vielleicht nur der Beginn eines speziellen Universums.

Kritik in Gedanken zu üben und Kritik zu äußern ist übrigens durchaus etwas anderes. Wenn man sich angewöhnt hat, kritisch zu denken, sollte man dennoch nicht Lebensgefährten und Kinder bei jeder Äußerung und Handlung kritisieren. Natürlich ist man oft versucht, eine gute oder lustige Kritik anzubringen. Aber hier begegnen wir einer unangenehmen Nebenwirkung des kreativen Lebens: Gerade eine witzige und daher kränkende Kritik kann schnell zu sozialer Ablehnung führen.

7.8.1 Denkgewohnheiten auflockern

Denkgewohnheiten aufzulockern heißt, das, was selbstverständlich scheint, was jedermann ganz ungeprüft für richtig hält, infrage zu stellen. An verschiedenen Stellen wurde schon darauf hingewiesen, dass diese Haltung häufig Widerstand und Ablehnung hervorruft. Vielleicht ist das der Grund, warum kreative Menschen oft nicht so stark an Sozialkontakten interessiert sind.

Fragen Sie sich immer, wenn Sie Informationen aufnehmen: Ist das wirklich so, was spricht dagegen? Was wäre, wenn das Gegenteil zuträfe?

In einem Buch (*Und die Sintflut gab es doch*) versuchen Alexander und Edith Tollmann zu beweisen, dass die Sintflut die Folge eines gewaltigen Meteoriteneinschlags war. Ein weiteres Buch verlegt Troja in die Gegend von Antalya an der südlichsten türkischen Mittelmeerküste. Will man Denkschemata auflockern, lohnt es sich, solche Bücher zu lesen. Man kann dabei prüfen, ob man an widersprüchlichen Stellen der bisherigen Annahmen schon einmal stutzte oder ob sie einem gar nicht aufgefallen sind.

Alle Verschwörungsthesen, von der Behauptung, die Fotos von der ersten Mondlandung seien gefälscht und Apollo 11 sei nie auf dem Mond gelandet, über die Verschwörungstheorie zum Anschlag auf die Twin Towers des New Yorker World Trade Centers bis hin zur Geheimhaltung der Landung von Außerirdischen 1947 in Roswell reizen den widerspruchslustigen Geist.

7.9 Neugier

Einstein hielt die Neugier für eine wichtige Ursache seines Erfolgs. Etwas wissen wollen, verstehen wollen, warum eine Lösung funktioniert oder warum sie nicht funktioniert, dies führt wahrscheinlich erst zu den Aufgaben, die dann kreativ gelöst werden können.

Man ist gern neugierig, was die Mitmenschen betrifft. Mit wem haben sie Affären, wie verdienen sie ihr Geld, was denken sie über uns? Höflich ist das manchmal aber nicht;

so hat man sich also angewöhnt, „nicht so neugierig zu sein". Diese Neugier kann man aber als Keimzelle nutzen und auf andere Dinge ausweiten, indem man sich manchmal die Frage stellt: „Warum ist das eigentlich so?"

Hier also empfehle ich eine Reduzierung der gelernten Selbstkontrolle: Der kreative Mensch ist hemmungslos neugierig! Vielleicht kann man das Lebensgefühl von Kindheit und Jugend in Bezug auf das „Wissenwollen" wieder aktivieren.

Sachbezogene Neugier ist uneingeschränkt willkommen und gesellschaftsfähig. Die Neugier, die die Kreativität speist, muss allerdings auch Denkschranken und das Verbot, genau hinzusehen, überschreiten dürfen. Wenn alle glauben, dass alles vollkommen geklärt ist, fragt der Kreative penetrant weiter.

Beispiel

Wolken bestehen aus Wasser, das von der Luft getragen wird. Über dem Kochtopf oder im Badezimmer entstehen aber keine Wolken – warum nicht? Wissen wir eigentlich, wie Wolken entstehen? Ein Blick in die Internet-Enzyklopädie Wikipedia hilft nicht weiter…

Natürlich will man uns an Punkten, an denen wir nicht weiter nachfragen sollen, mit oberflächlichen Erklärungen abspeisen. Leicht finden Sie in der Erinnerung solche Erklärungen, die völlig unbefriedigend waren.

Haben wir (Sie, die Leser, und ich, der Autor) eigentlich die Wirtschaftskrise vom August 2009 völlig verstanden? War es ein Betrug der Banken? Oder der Ratingagenturen,

die mit den Banken zusammenarbeiteten? Hat die amerikanische Finanzwelt die Finanzinstitute der Restwelt betrogen? Es mit „Gier" zu begründen (das ist eine „Abspeiseerklärung"), tut keinem wirklich weh. Kapitalisten müssen ja geradezu gierig sein! Wenn man genauer hinschaut, waren nämlich auch Dummheit und Betrug beteiligt. Es gibt Spezialliteratur, Bücher von Insidern, die weiterhelfen können. Vielleicht sollte der Adept der Kreativität dies üben: sich spezielle Informationsquellen zu erschließen.

Noch näher am Beginn eines kreativen Projekts liegt die Neugier, die durch ein Staunen über die Realität, ein spontanes Stutzen über die Unzulänglichkeit von altbekannten Erklärungen erreicht wird. Auf diesem Feld weiter zu forschen, mündet direkt in die Erfindung oder Entdeckung.

Beispiel

Freud erklärt uns den Traum. Dieser sei eine Erfüllung nächtlicher geheimer Wünsche. Vielleicht ist der Erfolg seiner Theorie gerade der Tatsache geschuldet, dass dieser geheimnisvolle Bereich des menschlichen Lebens eine einfache Erklärung fand. Aber reicht diese Erklärung aus? In Träumen treten ganz neue, nie gesehene Personen, Landschaften und Dinge auf. In Träumen kommt es oft (vgl. Kap. 9) zu Erfindungen. Es gibt zweifelsfrei Träume, die Zukünftiges aufscheinen lassen. Wo kommt der Stoff der Träume her? Er kann keine einfache Montage aus Erinnerungen sein (dann würde man immer Erinnerungsstücke erkennen müssen, was aber nicht so ist). Freud versuchte eine Antwort auf diese Frage zu geben, aber sie ist sicher noch nicht erschöpfend. Da ruht noch ein großes Menschheitsgeheimnis, das gelüftet werden kann.

7.10 Spezialbegabungen

Es gibt Spezialbegabungen unter den Menschen, etwa Gedächtniskünstler, die nach einmaligem Betrachten einer Druckseite Wort für Wort wiedergeben können. Unter den Erfindern und Entdeckern findet man solche Menschen: Nikola Tesla wurde bei einer Klassenarbeit beschuldigt, zu schummeln, als er die Logarithmentafeln auswendig wusste, und Bill Gates gewann eine Wette, als er im Alter von elf Jahren die Bergpredigt Wort für Wort auswendig aufsagte.

Manchmal haben Autisten solche Sondertalente, und zumindest bei Gates bemerkt man Tendenzen in diese Richtung. Er ist wenig gesellig und ein Zappelphilipp. Kindische Wutausbrüche begleiten den Weg seines Erfolgs. Er zeigt – wie Tesla – wenig Interesse am anderen Geschlecht.

Ob es eine besondere Intuition gibt, eine Gabe, Zukünftiges zu erahnen, wissen wir nicht genau. Manchmal hat man bei bedeutenden Erfindern diesen Eindruck. Wieder denke ich hier an Nikola Tesla und Bill Gates. Letzterer entwickelte in der Schule ein Computerspiel, in dem er eine Landung auf dem Mond simulierte. Es war die Aufgabe des Spielers, das Raumschiff zu landen, bevor der Treibstoff verbraucht war, und gerade dies war ja bei der Apollo-Mission das Problem. Erst wenige Sekunden, bevor der Treibstoff zu Ende ging, konnte Armstrong landen. Gates sagte voraus, dass er mit 30 Jahren Millionär sein werde, und so kam es auch.

7.11 Fazit und Aufgaben

Manche Verhaltensweisen und Eigenschaften begünstigen Kreativität. Man kann sich selbst zu einer stärkeren Verwirklichung von manchen dieser Eigenschaften entscheiden und so die eigene Kreativität begünstigen.

Aufgaben

1. Variabilität des Verhaltens
 In Ihrem Hobby haben Sie Gewohnheiten entwickelt: Man hört klassische Musik oder Jazz oder Pop, je nachdem, aber das meist ausschließlich.
 Lassen Sie sich einmal von einem Freund mit anderem Musikgeschmack eine CD mitbringen, die er Ihnen empfohlen hat, und hören Sie die Musik mit Interesse. Man könnte die Sammlungen an CDs einmal für einige Wochen gegenseitig ausleihen. Vielleicht entdecken Sie dann neue Musikfavoriten.
2. Wahrnehmungsgewohnheiten auflockern
 Wer auf dem Weg ist, seine Wahrnehmung neu zu beleben, sollte sich Ausstellungen von zeitgenössischen Künstlern wie Matthew Barney (geb. 1967) oder Anselm Kiefer (geb. 1945)
 nicht entgehen lassen.
 Es gibt verschiedene Materialien, die die Wahrnehmung trainieren. Die sogenannten Doodles bzw. Logos rufen mit wenigen Strichen eine Vorstellung hervor oder vermitteln Informationen und Botschaften. Es gilt, die überraschende Bedeutung zu finden. Manche Rätselbücher bieten eingebettete geometrische

Figuren, und es erfordert eine bewusste und genaue Wahrnehmung, diese im Umfeld zu entdecken.

3. In der Zen-Kunst gibt es eine Übung, die Wahrnehmungsschemata auf ganz drastische Art aufbricht:
 Den „negativen Raum" wahrnehmen
 Man betrachtet nicht mehr die vertrauten Objekte der Umgebung, sondern konzentriert sich auf die Zwischenräume. Welche Form hat der Zwischenraum zwischen zwei Personen, zwischen zwei Möbeln oder zwischen den Möbeln und einer Person? Das sind alles ganz unregelmäßige, unbekannte Formen. Wenn man diese Übung einige Tage durchführt, kann es zu grundlegenden Veränderungen des Erlebens kommen. Der Zen-Schüler hofft auf einen Moment der Erleuchtung (Abb. 7.1).

4. Offenheit für Erfahrungen: Es gibt in jedem Leben viele Dinge, die man noch nie ausprobiert hat. Vielleicht waren Sie noch nie in der Oper. Oder Sie haben noch nie das neue Thermalbad besucht, noch nie eine Thai-Massage genossen oder noch nie einen Hummer gegessen. Sammeln Sie einige noch nie dagewesene Erlebnisse, die sich verwirklichen lassen, und setzen Sie Woche für Woche eines davon um.

5. Spontaneität: Unternehmen Sie eine Stadtwanderung, bei der Sie an jeder Kreuzung, ohne weiter nachzudenken, ganz spontan irgendeine Richtung einschlagen. Genießen Sie die unerwarteten Erfahrungen, die dabei zustande kommen. Natürlich ist es hilfreich, einen Stadtplan mitzunehmen, um am Ende der „Spontanwanderung" wieder zurückzufinden.

6. Fantasievoll sein: Denken Sie sich ein detailreiches Szenario für einen Science-Fiction-Film aus. (Beurteilen Sie selbst, wie originell Ihre Fantasie ist.)

Oder betrachten Sie die Passanten. Suchen Sie eine Person aus und stellen Sie sich vor, Sie wären mit ihr oder ihm verheiratet. Was hätten Sie für ein Leben? Malen Sie es sich fantasievoll aus.

Stellen Sie sich vor, Sie wären auf einer einsamen Insel, aber Sie hätten bei einer Fee drei Wünsche frei. Wie würde sich der Aufenthalt gestalten?

7. Tagträume nutzen

Die Hoffnung auf Größe und Bedeutung, das sehnsüchtige Streben nach Anerkennung hat das kreative Werk vieler Wissenschaftler und Künstler beflügelt. Noch vor dem Erfolg kann die Befriedigung dieses Strebens in der Fantasie („Größenfantasien") helfen, Stockungen im kreativen Projekt zu überwinden und Phasen der Ablehnung und Nichtbeachtung zu überstehen. Hartmut Kraft spricht von „Nektar und Ambrosia" für das kreative Werk (vgl. Kraft 2008).

Viele – meist unbeachtete – Tagträume im täglichen Bewusstseinsstrom setzen Größenfantasien in Szene: wie man schlagfertig antwortete, wie man reich und mächtig wäre. Die Fantasie des bedeutenden Werks ist dabei die „Tomate vor der Schildkröte": Sie lenkt Denken und Handeln in die Richtung auf ein Produkt.

Auch im Bereich der täglichen kreativen Kraft beflügelt die Erfolgsfantasie. Man sieht sich in der kleinen Tagtraumfantasie als den unerschrockenen Problemlöser, der anderen eine wichtige Hilfe ist und dafür Anerkennung erntet.

8. Selbstbewusstsein entwickeln

Kompetenzen finden: Was können Sie gut, welche Kompetenzen haben Sie? Schreiben Sie erst alle auf, die Ihnen einfallen. Dann denken Sie der Reihe nach

an Partner und Freunde. Welche Eigenschaften und Kompetenzen würden Sie an ihnen loben? Erstellen Sie eine Liste oder fertigen Sie eine Collage an, die Sie hin und wieder betrachten.

Erinnerungen an Bewältigtes und Erfreuliches finden: Bei vielen Menschen melden sich im täglichen Bewusstseinsstrom immer wieder Erinnerungen an unangenehme und peinliche Situationen. Das sind Ereignisse, mit denen sich das Denken beschäftigen muss, um sie zu vermeiden. Erfreuliche Situationen, Triumphe und Bewältigtes melden sich viel seltener, weil das Bewusstsein sich nicht mehr damit beschäftigen muss. Also müssen Sie danach suchen und solche Geschehnisse in einer Liste sammeln, die verschiedene Fächer haben kann: Erfolge im Beruf, im Hobby, beim anderen Geschlecht.

Hatten Sie irgendwann einmal recht, obwohl es niemand glauben wollte? Ja, das kommt vor: Man hatte recht, und es stellt sich im Nachhinein heraus, dass alle anderen unrecht hatten. Man gewinnt eine Wette, man weiß den richtigen Weg, man hat etwas vorausgesagt. Als die Pille aufkam – ich erinnere mich daran –, hatte ich eine Liberalisierung der Sexualmoral vorausgesagt. Meine damaligen Gesprächspartner widersprachen vehement…

Schreiben Sie solche Erinnerungen ebenfalls auf: Das sind die Erinnerungen, die Ihnen die Kraft für eigene kreative Projekte geben.

Falsche Bescheidenheit überwinden: Wer nett und bescheiden ist, denkt „Es wird schon Begabtere geben als mich, die sich an dem Problem versucht haben" oder „Warum sollte gerade mir eine wichtige Lösung

einfallen?" und hängt sich damit gewissermaßen Bleigewichte an die Füße. Er wird sich gar nicht vorstellen können, dass er in der Lage ist, Anerkennung, gar Ruhm für eigene Werke zu gewinnen. Vielleicht macht es Spaß, zur Abwechslung mal so zu denken: „Auch ein blindes Huhn findet mal ein Korn." Stellen Sie sich vor: Genau Sie sind es, der das „Korn" findet. Gerade das kreative Werk ist nicht auf den Musterschüler angewiesen.

9. Kritiklust entwickeln
Ungelöste Rätsel fordern zum Mitdenken und kreativen Miträtseln auf. In jeder Wissenschaft sollte es neben Lehrbüchern auch Problembücher geben, in denen ungelöste Fragen und Widersprüche in der Phänomenlage dargestellt werden (wie bei Lehrbüchern kann es gut oder schlechter gemacht werden, je nachdem, wie unverstellt durch bestehende Lösungen der Blick des Autors ist). Es gibt auch populäre Bücher über ungelöste Rätsel der Welt, die zum kreativen Mitdenken anregen, z. B. *Ungelöste Rätsel unserer Welt – Die Geheimnisse der letzten 3000 Jahre von der Antike bis zur modernen Wissenschaft* von Walter-Jörg Langbein.

10. Staunen
Versuchen Sie, jeden Tag über etwas in Ihrer Umgebung zu staunen. Das können Kleinigkeiten sein, das kann eine ästhetische Empfindung sein oder der Kontakt mit Menschen.

Abb. 7.1 Man blickt absichtlich nicht auf die Gegenstände, sondern auf die Formen des Umgebungsraumes (hier markiert, negativer Raum). (© Martin Schuster)

8
Die kreative Idee

Dass der Einfall plötzlich und oft völlig unerwartet und eben nicht als Folge einer bewussten Schlussfolgerung auftritt, ist eine Erfahrung der Menschheitsgeschichte und hat sich geradezu im Sprachgebrauch niedergeschlagen. „Heureka" (ich hab's) rief Archimedes aus, als er beim Eintauchen in die Badewanne die Idee hatte, wie er das Volumen einer unregelmäßig geformten Goldkrone bestimmen konnte, und dieser Ausdruck ist zur Redensart geworden (vgl. Abb. 6.1).

Bühler (1907) sprach vom „Aha-Erlebnis", das – auch aus unbewussten Denkprozessen heraus – die plötzliche Lösung begleite. Wieder wurde das Wort in die Umgangssprache übernommen. Das Phänomen ist so geläufig, dass also sogar ein Bedarf für ein eigenes Wort besteht! Auch wenn man einen Namen oder Begriff sucht, gibt es das gleiche Phänomen: Plötzlich taucht das Gesuchte aus den Tiefen des Gedächtnisses auf, ohne dass man genau wüsste, welche Assoziationsketten zu ihm geführt haben.

8.1 Träume und die kreative Idee

Oft kommt es in Zuständen der Entspannung, beim „Vor-sich-hin-Träumen" oder sogar im Schlaf zu dem plötzlichen Einfall. Sehr bekannt wurde Friedrich August Kekulés (1829–1896) Tagtraum von einer sich in den Schwanz beißenden Schlange, der von einem Funkenflug ausgelöst wurde. In dem Moment erkannte er, dass das Benzolmolekül ringförmig angeordnet sein musste.

Ferdinand Sauerbruch (1951, S. 254) hatte beim Dösen im Zugabteil einen zukunftsweisenden Einfall (der dann allerdings wegen der hohen Kosten nicht verwirklicht wurde): „Als ich damals im Wagen wieder nach Westen fuhr, hatte ich einen ‚Tagtraum'. Ich sah einen Apparat, aus Verstärkerröhren, Relais, Kondensatoren und Transformatoren zusammengesetzt. Die räumliche Verteilung der Teile war eigenartig, sie füllten eine Armprothese. Mitten darin befand sich ein Elektromotor, von dem aus sich dutzende biegsame Wellen nach unten zogen. [...] Kurz, mein ‚Traum' beschäftigte sich mit der Prothese der Neuzeit."

Derselbe Autor (1951, S. 71 f.) beschreibt das Erlebnis des plötzlichen Einfalls im Traum: „Für geraume Zeit ging ich wie ein Träumer umher. [...] aber eines Nachts – es war gegen drei Uhr – erhob ich mich taumelnd aus halbem Schlaf. [...] das war mir mit einem Mal klargeworden: Die technischen Möglichkeiten der Zeit reichten durchaus hin, um das Brustinnere eines Kranken von außen her unter einen Luftdruck zu bringen. [...] Eine namenlose Aufregung erfasste mich."

Auch bei Rudolf Diesel erzeugte die plötzliche Idee einen euphorischen Ausnahmezustand (Diesel 1953, S. 151): „Aber aus dem fortwährenden Jagen nach dem angestrebten Ziel, aus den Untersuchungen der Beziehungen zahl-

loser Möglichkeiten wurde endlich die richtige Idee ausgelöst, die mich mit namenloser Freude erfüllte."

Hier folgen weitere Beispiele (nach Garfield 1986) von berühmten Erfindungen aus ganz verschiedenen Bereichen, die ihre Anregung einem Traum verdanken. Immer hatte der Träumer sich allerdings vorher intensiv mit seinem Projekt beschäftigt!

* William Blake (1757–1827) träumt, wie ihm sein Bruder ein bestimmtes Verfahren zum Kupferstechen zeigt, das sich dann auch bewährte.
* Hermann V. Hilprecht (1859–1925) träumte in der Zeit, als er die Keilschrift zu entziffern versuchte, dass zwei voneinander getrennt veröffentlichte Elemente zusammengehören – was sich später als zutreffend herausstellte.
* Robert Louis Stevenson (1850–1894) setzte im Traum seine „Heinzelmännchen" systematisch ein, um Geschichten zu entwickeln. Die Novelle *Dr. Jekyll und Mr. Hyde* hat er fast wörtlich nach einem Traum niedergeschrieben. „Er müsse", teilte Stevenson einmal mit, „die Manuskripte nur frankieren und absenden.".
* Giuseppe Tartini (1692–1770) schrieb die Sonate *Trillio del Diavolo* (Teufelstriller) nach einer Traumeingebung.
* Der Biochemiker Otto Loewi (1873–1961) sprang nach einem Traum aus dem Bett, führte noch in der Nacht das geträumte Experiment durch und konnte damit seine These von der teils chemischen Verbreitung der Nervenimpulse belegen; die Entdeckung wurde 1921 veröffentlicht.
* Von Goethe wird berichtet, er sei mitunter mit einem fertig formulierten Gedicht aufgewacht.
* Thomas Alva Edison nutzte für kreative Einfälle die Einschlafphase. Er setzte sich in einen bequemen Sessel und döste. In beiden Händen hielt er jeweils eine Metallkugel. Im Einschlafen lockerte sich die Muskelspannung der Hände, und die Kugel fiel zu Boden. Die

> Gedanken und Bilder dieses Moments wurden nun in voller Klarheit erlebt.
>
> * Von Edison und Rudolf Diesel weiß man, dass sie immer einen Schreibblock und einen Stift neben dem Bett liegen hatten, um nächtliche Ideen zu notieren. Werden solche Einfälle und Ideen nur im Halbschlaf bewusst, aber nicht notiert, dann werden sie ebenso vergessen wie Träume.
>
> * Auch Alltagskreativität kann sich im Traum verwirklichen: Hubert träumte von Büchern, die er im Traum vor sich hatte, sie seien „lesig", also etwa in Analogie zu „süffig". So fand er im Traum eine neue Wortschöpfung.

Nur wer gut genug abschalten kann, sollte es mit Edisons Methode versuchen. Denn wenn man krampfhaft auf das Einschlafen wartet, kommt es nicht dazu. Man könnte auch beim Mittagsschlaf einen Wecker so stellen, dass er einen weckt, wenn man vielleicht gerade einschläft. (Am Abend würde ich das nicht riskieren, weil es auf die Dauer zu Schlafstörungen führen wird.) Allerdings gibt es viele andere Tätigkeiten, bei denen man nicht voll konzentriert ist und fast ein wenig döst. In der Badewanne hat es bedeutende Einfälle gegeben. (Bei dem berühmten Einfall des Archimedes war der Vorgang des Badens noch dazu die zufällige Anregung: Er konnte beobachten, wie er das Wasser verdrängte.) Beim Joggen, beim Fahrradfahren oder auf einsamen Wanderungen kommt es zu mentalen Zuständen, die den plötzlichen Einfall begünstigen. Sir Francis Galton entdeckte beim Wandern die Möglichkeit, durch Tiefkühlen Nahrung zu konservieren. In Forschergruppen waren es manchmal gerade die Phasen mit viel Freizeit, in denen wichtige Einfälle zustande kamen. Eine hektische und immer voll konzentrierte Suche kann den Einfall auch behindern.

Viele Menschen erleben, dass gerade der Urlaub eine Phase vieler kreativer Einfälle ist. Einerseits kommt es jetzt zu ungewohnten Anregungen, andererseits ist der Urlaub eine Phase des Dösens (z. B. am Strand) und der Muße. Allerdings, so häufig auch der Einfall im Dämmerzustand oder im Schlaf auftreten mag: Es gibt auch bedeutende Erfinder, deren Einfälle stets bei wachem Bewusstsein auftraten, z. B. Konrad Zuse.

8.2 Suchfrage und Zufall

Oft bringt ein zufälliges Ereignis den Erfinder auf die Idee. Er hat die Suchfrage, geht sozusagen mit einem Problem schwanger, wenn die Umgebung einen Richtungshinweis gibt. Das würde natürlich nichts helfen, wenn der Kreative sich nicht ständig und dann eben auch in seinem Unbewussten mit dem Problem beschäftigt.

Die Liste bedeutender Entdeckungen und Erfindungen, bei denen der Zufall eine Rolle spielte, ist entsprechend lang (gekürzt nach Simonton 2004):

* Christoph Columbus: Amerika, 1492;
* Louis Daguerre: Fotografie, 1839;
* Alfred Nobel: Dynamit, 1866;
* Thomas Alva Edison: Phonograf, 1877;
* Wilhelm Conrad Röntgen: Röntgenstrahlung, 1895;
* Antoine Henri Becquerel: Radioaktivität, 1896;
* Ivan Pawlow: klassisches Konditionieren;
* Alexander Fleming: Penicillin, 1928;
* Roy Plunkett: Teflon, 1938.

8.3 Die Erfindung liegt in der Luft: Doppeltentdeckungen

Es gibt eine ganz erstaunliche Anzahl von Doppeltentdeckungen: Zwei Erfinder oder Entdecker haben unabhängig voneinander die gleiche Idee. So hat es schon Wettrennen zum Patentamt gegeben; der Sieger des Wettrennens war dann für die Nachwelt der berühmte Erfinder. Auch der Schöpfer eines Werkes der Alltagskreativität muss mit Parallelentwicklungen rechnen.

Beispiele aus dem Bereich der Wissenschaft sind (nach Simonton 2004):

* die Infinitesimalrechnung: Isaac Newton, 1671; Gottfried Wilhelm Leibniz 1676;
* Entdeckung der Sonnenflecken: Galileo Galilei, 1610; Johann Fabricius, 1611; Christoph Scheiner, 1611; Thomas Harriot 1611;
* Planet Neptun vorausgesagt bzw. Berechnung seiner Position: John C. Adams, 1845; Urbain Le Verrier, 1846;
* Gasgesetze: Robert Boyle, 1662; Edme Mariotte, 1676;
* elektromagnetische Induktion: Joseph Henry, 1830; Michael Faraday, 1831;
* Erhaltung der Energie: Julius Robert von Mayer, 1843; Hermann von Helmholtz, 1847; James Prescott Joule, 1847;
* Teleskop: 9 Erfinder, u. a. Galileo Galilei, Simon Marius, Thomas Harriot;
* Periodisches System der Elemente: Alexandre-Emile Béguyer de Chancourtois, 1862; John Alexander Newlands, 1864; Lothar Meyer, 1869; Dmitri Iwanowitsch Mendelejew, 1869;
* Spinalnerv: Charles Bell, 1981; François Magendie, 1822;

* die Evolutionslehre: Charles Darwin, 1844; Alfred Russel Wallace, 1852;
* das Kindbettfieber: Oliver Wendell Holmes, 1843; Ignaz Semmelweis, 1847;
* Pesterreger: Alexandre Yersin, 1894; Kitasato Shibasaburo, 1894;
* Fotografie: Joseph Nicéphore Nièpce, 1825; Louis Daguerre, 1839; William Henry Fox Talbot, 1839; vielleicht aber auch schon Thomas Wedgewood, der von 1771 bis 1805 lebte;
* Telefon: Alexander Graham Bell, 1876; Elisha Gray, 1876.
* Als Beispiele in der Kunst seien hier die Rayografie und das Schadogramm (Man Ray, Christian Schad) erwähnt: Lichtpausen von Gegenstandsarrangements auf lichtempfindlichem Papier (allgemein als Fotogramme bezeichnet; die Technik wurde schon 1839 von Henry Talbot entwickelt; vgl. Schuster 2005, S. 218).

Heute sind Doppeltentdeckungen insofern weniger wahrscheinlich, als Forschungsergebnisse rasch und weltweit veröffentlicht werden, man also fast überall auf dem Laufenden ist, was erfunden wurde. So ist ein möglicher Zweiterfinder heute schnell informiert, dass „seine" Entdeckung oder Erfindung bereits gemacht wurde. Dass verschiedene Personen dasselbe entdecken oder erfinden, ist deswegen aber nicht unwahrscheinlicher. Das passiert immer noch, allerdings muss sich dann das langsamere Forschungsteam schnell etwas Neues suchen, weil ja aufgrund der weltweit gleichzeitigen Veröffentlichung der Ruhm schon vergeben ist. Doppeltentdeckungen gibt es natürlich auch im Bereich der Alltagskreativität.

Beispiel

Karl schrieb im Rahmen eines Forschungsprojekts an seiner Diplomarbeit. Die Forschungsgruppe stand eine Woche vor der Veröffentlichung, da hatte ein anderes Team schon genau die gleichen Ergebnisse veröffentlicht. Schnell musste das Kölner Team umdisponieren, damit die Diplomarbeit wenigstens zu Ende geschrieben werden konnte.

Was ist aber der Grund für solche Gleichzeitigkeit, wenn wir die ungewöhnliche Idee, es handle sich um Gedankenübertragungen, einmal beiseitelassen? Eine Möglichkeit: Wichtige Vorbedingungen für die Entdeckung sind plötzlich vorhanden (z. B. das Teleskop für die Entdeckung von Planeten; Robert Koch konnte die Tuberkulosebazillen nur nachweisen, weil er sie mit einer Anilinfarbe einfärben konnte. Eine andere Möglichkeit: Eine wichtige Grundlagenidee wurde veröffentlicht: Wallace und Darwin lasen denselben Aufsatz zur Bevölkerungsentwicklung von Malthus, in dem die natürliche Auslese, der Kampf um den Lebensraum, schon vorgeprägt war.

In dieser Zeit kann dann im Grunde jeder die Entdeckung machen. Ideen breiten sich in Diskussionsklubs aus. Die Grundlage des Kubismus waren Diskussionen über die vierte Dimension des Raums, an denen Pablo Picasso in Gertrude Steins Salon teilnahm. Ideen können auch einfach gestohlen sein (dann handelt es sich natürlich nicht um eine echte Doppeltentdeckung).

8.4 Die Idee – ein Kindheitstraum?

Nicht selten ist die Kernidee schon ein Thema in der Kindheit. Die Brüder Lilienthal bastelten Flugzeuge nach dem Vorbild der Vögel. Dieses Projekt ließ sie ihr ganzes Leben nicht mehr los. Nikola Tesla hatte schon als Kind eine originelle Turbine erfunden.

Manchmal scheint es eine frühe Beobachtung zu sein, die später zum Keim einer bedeutenden Erfindung wird. Ein jeder könnte in der Erinnerung einmal nach solchen Kindheitsträumen suchen, um eine interessante Aufgabe für ein kreatives Projekt zu finden.

Beispiel

Rudolf Diesel bewunderte in der Sammlung des Augsburger Technikums eine „Kompressionspumpe". Diese Pumpe nutzte die Wärme, die bei der Kompression von Luft entsteht, um ein Papier in einem gläsernen Kolben in Brand zu setzen. Eigentlich war das schon der ganze Dieselmotor. Das Petroleum wurde durch Verdichtung im Kolben entzündet. Der Kolben wirkte auf eine Pleuelstange (die ja schon lange erfunden war) ein, die sich darauf zunächst langsam und dann immer schneller zu bewegen begann. Als Diesel seinen Kindern seine Erfindung erklären wollte, holte er zum Zwecke der Demonstration eben jene Kompressionspumpe aus der Schulsammlung der Augsburger Industrieschule.

Konrad Lorenz machte die Entdeckung der Prägung auf ein Elterntier schon in der Kindheit. Seine Eltern hatten ihm nämlich eine kleine Gans geschenkt, an der er diese Art des Lernens beobachten konnte.

8.5 Fazit und Aufgaben

Fazit: Die gute Idee muss nicht beim fleißigen Nachdenken auftauchen. Wenn man ein Problem präsent hat, kann sie unerwartet auftreten. Oft stellt sie sich in Träumen oder im Halbschlaf ein.

Aufgaben

1. Stellen Sie Ihrem Traum eine Aufgabe. Im Traum soll ein Einfall zu einem Problem entstehen. Denken Sie vor dem Einschlafen einige Zeit über das Problem nach. Geben Sie Ihrem Traum dann – leise in Worten gedacht – die Aufgabe, eine Lösung zu entwickeln. Zum Beispiel so: „Liebe Träume, könnt ihr mir nicht eine Lösung für dieses Problem zeigen?" Dann heißt es abwarten. Man könnte sich die Aufgabe auch bildhaft vorstellen, was dem Format der Träume besser entspricht: Man stellt sich zu Beginn des Einschlafens vor, wie man in eine riesige Bibliothek kommt, in der man nach einiger Recherche ganz überraschend nach einem Buch greift, in dem die gesuchte Idee niedergeschrieben oder abgebildet ist.

2. Legen Sie Stift und Notizblock neben das Bett, damit Sie sich gegebenenfalls eine Idee im Aufwachen aufschreiben können. Denn in diesem Moment kann man sich noch an den Traum erinnern, dann aber verblasst er sehr bald.

3. Man kann den Zufall bei einer künstlerischen Arbeit nutzen (Max Ernst ist da Vorbild). Bringen Sie auf ein Blatt zufällige Muster auf, z. B. durch Abpausen von

Holzmaserungen oder durch zufälliges Kritzeln. Prüfen Sie dann, welche Gegenstände Sie in den Zufallsmustern entdecken und malen Sie die zu einer neuen Gesamtkomposition aus (Abb. 8.1, 8.2 und 8.3). In einem Buch zur Selbstanwendung kunsttherapeutischer Übungen sind solche Zufallstechniken ausführlich beschrieben (Schuster und Ameln-Haffke 2013).

Abb. 8.1 Auf ein Blatt werden ganz zufällig Linien gekritzelt. Welche Gegenstände kann man darin entdecken (hier eine Art Hase)? (© Martin Schuster)

Abb. 8.2 Das Fenster zeigt eine geformte Trübung. (© Martin Schuster)

Abb. 8.3 Darin erkennt Martin einen Drachen, den er als Acryl-bild nachmalt. (© Foto und Gestaltung Martin Schuster)

9
Wie erzeugt man Einfälle?

Die Geschichte der Erfindungen ist zugleich eine Geschichte genialer Menschen, die wir für ihre Ideen bewundern. Der Einfall, die Idee wird dabei geradezu selbstverständlich als erstaunliche Geistesleistung gefeiert. Das muss aber keineswegs so sein: Den Einfall für das Rezept „Coq au vin" verdanken wir dem Mutwillen eines Gastgebers, der seinen Gast damit ärgern wollte, dass er den Wein ins Essen schüttete. Die Entdeckung Amerikas verdanken wir einer Fehleinschätzung über die Verteilung der Landmassen auf der Erde. Die größte Kreation unserer Welt, das Reich der Lebewesen, ist sogar ganz ohne Einfall zustande gekommen (zumindest nach Darwins Evolutionstheorie). Der Zufall bietet Lösungen an, die Bewährung liest die geeigneten Varianten aus.

Manche Probleme sind lösbar, und so kommt es eines Tages zu dem richtigen Einfall. Auf diese Weise können wir uns auch die erstaunliche Zahl von zeitgleichen „Doppelterfindungen" erklären (s. o.).

Menschen, die von Berufs wegen gute Ideen brauchen, haben Techniken entwickelt, wie man zu einem Einfall kommt – und wir können von ihnen lernen. Natürlich ist es schön, sich für die Genialität des Einfalls feiern zu lassen,

und daher neigen gerade viele Künstler dazu, die Methoden der Einfallsgewinnung zu verschleiern.

Ist ein Problem des Alltags einmal gefunden, können die hier dargestellten Methoden selbstverständlich auch zur Ideengewinnung für die Lösung dieses Problems eingesetzt werden.

Es zeigt sich, dass einige Methoden, Einfälle zu erzeugen, nur in jeweils bestimmten Aufgabengebieten funktionieren. So gibt es Methoden von Malern, Bildentwürfe zu finden, die zunächst nicht auf das Gewinnen von Einfällen zur Lösung eines technischen Problems zu übertragen sind. Manchmal aber, wie bei der Nutzung des Zufalls, kann man eine Methode zum Gewinnen von Einfällen auch in ganz verschiedenen Problemgebieten einsetzen.

9.1 Den geeigneten Hinweis suchen

Zunächst wird man sich auf die Suche machen, um einen nützlichen Hinweis zur Lösung eines Problems zu finden. Man wird im Internet oder in Fachzeitschriften stöbern. Hier ist das Fachwissen hilfreich:

> **Beispiel**
>
> Bei der Entdeckung der Doppelhelixstruktur der DNA wussten Watson und Crick etwas über die ähnliche Struktur des Kreatin-Makromoleküls, das von Pauling entdeckt worden war.
>
> Pablo Picasso findet für die Aufgabe, ein Bild zum Gedenken an den Bombenangriff auf das Dorf Gernika zu malen, eine Anregung bei Goya. Es entsteht eines der berühmtesten Bilder der Welt: *Guernica*. Auch an anderer Stelle greift Picasso auf die Kompositionen der alten Meister zurück.

Solches Fachwissen aufzubauen, braucht Zeit. Es gibt Schätzungen, dass Dichter, Maler und Musiker erst nach zehn Jahren Arbeit in der Domäne zu Höchstleistungen gelangen (Hayes 1989).

9.1.1 Fremde Fachgebiete hinzuziehen

Erinnern wir uns an die Erfindung der Fotografie. Die Grundlage im Bereich der Optik gab es mit der Camera obscura bereits seit einigen Jahrhunderten. Die nötigen chemischen Kenntnisse zur Verfärbung von Silberverbindungen unter Lichteinwirkung gab es ebenfalls schon seit Jahrzehnten; es gab nur niemanden, der das zusammenführte. Vielleicht musste die Welt so lange auf die Fotokamera warten, weil erst ein Zufall die beiden Sachgebiete in einem Kopf zusammenführte. Es gibt aber auch Möglichkeiten, die Suche in fremden Sachgebieten gezielter anzugehen.

Dazu dient die „Verallgemeinerungs-Spezialisierungs-Schaukel".

Beispiel

Nehmen wir das Beispiel der Fotografie: Ich möchte das Bild, das auf ein Papier geworfen wird, dort festhalten. Verallgemeinerung: Dazu muss sich das Papier irgendwie „verändern". Rück-Spezialisierung auf mein Problem: Kann sich Papier unter Lichteinfluss verändern? Ja, es kann vergilben. Was ist das Vergilben, allgemein betrachtet? Eine chemische Veränderung! Gibt es andere chemische Veränderungen unter Lichteinfall? Vielleicht muss ich hier in einer mir fremden Fachliteratur recherchieren. Dann kann ich zu der Entdeckung kommen: Ja, es gibt solche Veränderungen im Bereich der Silberchemie. Die Spezialisierung auf mein Problem führt zu der Frage: Kann man mit der Silberchemie Papieroberflächen verändern? Antwort: nur wenn man eine spezielle Schicht aufträgt. Und hier haben wir schon die Lösung des Problems.

Einen solchen Gedankengang zu konstruieren, ist natürlich leicht, wenn man die richtige Lösung schon kennt. Wenn man sie nicht kennt, wird es manchen Irrweg geben, manche Recherche, die zu nichts führt; aber im Prinzip kann man über die Verallgemeinerung zu fremden Sachgebieten finden, in denen ein wichtiger Hinweis für die Lösung des Problems verborgen liegt. Ein Grund für den plötzlichen Einfall (Aha-Erlebnis, s. o.) könnte ja sein, dass sich die Problemfrage im unbewussten Denken zu allgemeineren Oberbegriffen ausgebreitet hat und von dort die Information auf das immer halbbewusste Problem zurückbezogen wurde. Dann kann der Erfinder „Heureka!" rufen, und die Lösung ist gefunden.

9.1.2 Einfälle der Mitmenschen nutzen

Der nützliche Einfall muss ja auch gar nicht im eigenen Kopf entstehen. Das kreative Werk wird es sein, das richtige Wissen auf das zur Lösung anstehende Problem anzuwenden. So ist es völlig legitim, den Freunden und Mitmenschen das Problem zu schildern und zu erfahren, ob jemand einen nützlichen Einfall hat oder ob ein Einfall der Mitmenschen die eigenen Gedanken so anregt, dass etwas Brauchbares entsteht. Das ist kein Grund zur Scham. Es kann sein, dass die Zufälle des Lebens die Erfahrungen eines Mitmenschen so geprägt haben, dass der Einfall, auf den man selbst zunächst nicht kommt, für ihn nahe liegend ist. Der Einfall wird dem anderen dann auch gar nicht als besondere Leistung erscheinen, und der Freund wird sich freuen, so leicht einen Gefallen tun zu können. – Viele Fachleute haben Gruppentreffen (z. B. Supervisionsgruppen, Konferenzen), bei denen man die anstehenden Probleme schildert und die guten Einfälle der Gruppenmitglieder zur Lösung der eigenen Probleme nutzt.

Beispiel

Auch berühmte Wissenschaftler wie Albert Einstein ließen sich von fremden Einfällen anregen. Wir wissen von einem Beispiel, weil Fritz Zwicky es überliefert hat (Stöckli und Müller 2008). Der Ingenieur R. W. Mandl hatte an verschiedenen Stellen auf die Möglichkeit hingewiesen, dass es im Weltall Gravitationslinsen geben könnte. Über dieses Thema hatte er auch mit Einstein gesprochen und mit ihm dazu Briefe gewechselt. Einstein hat dann einen Beitrag zu diesem Thema veröffentlicht, ohne aber Mandl zu nennen. Als Zwicky in einem Artikel die Galaxien als Gravitationslinse auffasste, recherchierte er den Ideengeber und erwähnte Mandl, was die Presse zu einem Artikel unter der Überschrift „Vorschläge eines unbekannten Tellerwäschers" brachte.

Thomas Alva Edison sagte von sich: „Ich bin ein guter Schwamm, ich sauge Ideen auf und mache sie nutzbar. Die meisten meiner Ideen gehörten ursprünglich Leuten, die sich nicht die Mühe gemacht haben, sie weiterzuentwickeln" (zit. n. Vögtle 2004).

In der Domäne „Kunst" kann der Einfall ebenso von Freunden und Kollegen kommen. Nur im seltenen Fall ist das überliefert. Später berühmt geworden, wird der Künstler den entscheidenden fremden Ratschlag nämlich kaum in seinen Memoiren berichten. Der „Ratgeber" – für den es vielleicht nur eine ganz beiläufige Episode war – muss sich erinnern. Max Ernst erinnert sich in dem Film *Mein Vagabundieren – Meine Unruhe* von Peter Schamoni daran, Paul Jackson Pollock (1912–1956) den Rat gegeben zu haben, die Farbe aus einer Dose über einen Faden auf die Leinwand aufzutragen. Daraus, so sagt Max Ernst ein wenig stolz, habe sich eine ganze Kunstrichtung entwickelt, nämlich das „Action-Painting". Allerdings musste für den Erfolg des „Action-Paintings" auch noch ein Zufall zu Hilfe kommen. Durch einen Fehler im Auslösemechanis-

mus der Kamera eines Reporters erschien es in einem Zeitungsbericht, als male Pollock in einer wilden Bewegung (in Wirklichkeit trug er die Farbe eher meditativ auf). Das wiederum wurde von der actionverliebten amerikanischen Gesellschaft mit Begeisterung aufgenommen.

Oft ist es sicherlich so, dass ein bestimmtes Fachwissen den richtigen und gewünschten Einfall erleichtert. Dann sollte man solche Fachleute suchen. Heute findet man diese in Internetforen (wer-weiss-was.de). Wer sein Problem dort einstellt, hat eine ganze Schar von Fachleuten erreicht, denen es Freude macht, an dieser Sache mitzuarbeiten. Auch im Aufspüren der richtigen Ratgeber kann man wieder einfallsreich sein: Man kann entsprechende Kurse besuchen oder auch in die Sprechstunde von Universitätsprofessoren gehen.

9.2 Man kann Einfälle in Gruppen sammeln

Man kann Gruppen befragen, mit denen man zusammenkommt. In der Gruppe ist fast immer einer, der einen passenden Einfall hat.

Beispiel

Für eine Methode zum leichteren Erlernen von Fremdsprachen (Ersatzwortmethode) suchte ich deutsche Wörter, die so ähnlich wie bestimmte italienische Vokabeln klingen. Ich hatte auch schon manches gefunden, nur für das Wort „portacenere" (deutsch: Aschenbecher) wollte mir nichts einfallen. Also fragte ich eine Gruppe von etwa 50 Studenten. Der Einfall ließ nicht lange auf sich warten. Ein Vorschlag war „Portalscharnier". Der ist nicht schlecht, legt aber eine falsche Betonung nahe. Kein Problem. Der zweite Einfall eines anderen Studierenden näm-

lich, „Porta scheene", war optimal geeignet. Heute steht diese Lösung in einem meiner Bücher, und ich denke, es war trotz der Hilfe insgesamt mein kreatives Werk. Ich hatte das Problem, und ich präsentiere die Lösung; die Gruppe war mein Werkzeug der Ideenfindung.

Der erfindungsreiche Künstler Rene Magritte sagte in einem Brief an Colette (zit. n. Roegers 2005, S. 73): „Das Genie besteht nicht darin, die großartige Idee zu haben, sondern darin, dass man erkennt, wenn man selber oder ein anderer eine großartige Idee hat."

Wer Magrittes surrealistische Kunstwerke einmal gesehen hat, staunt sicher über die tiefsinnigen Titel der Bilder und rätselt, welche Aussage der Künstler über eine – seinem Genie zugängliche – metaphysische Realität treffen wollte. Ich war nicht wenig überrascht zu erfahren, dass die Titel der Bilder oft in der Gruppe der Freunde gefunden wurden. Der beste Einfall, der meist gar nicht vom Künstler selbst stammte, wurde genommen. Eine „verstehbare" Beziehung zwischen Titel und Werk scheint es also gar nicht zu geben!

Am Anfang aller Kreativitätstechniken stand ein Vorgehen, das sogenannte „Brainstorming" von Alex F. Osborne (1888–1966). Es hat vier einfache Regeln:

* Alle Einfälle, auch verrückte, sollen genannt und aufgeschrieben werden. Wenn keine verrückten Ideen aufkommen, ist das ein Zeichen, dass der „innere Kritiker" nicht ganz ausgeschaltet ist.
* Es wird zunächst keine Bewertung vorgenommen oder Kritik geübt.
* Jeder kann an den Einfällen eines anderen Gruppenmitgliedes weiterarbeiten.
* Erst in einer zweiten Phase wird ausgewählt, welche Einfälle brauchbar sind.

Das Brainstorming ist eine praktische Methode zur Ideengewinnung. Zunächst ist es oftmals lustig und macht Spaß. Die Einfälle von vielen Einzelpersonen einzusammeln und auszuwerten, würde viel Zeit kosten. So hat man in der Gruppe auf jeden Fall in kurzer Zeit eine große Zahl von Einfällen gesammelt. Möglicherweise führt man kleine Regeländerungen ein, die das Brainstorming noch effizienter werden lassen. Beispiel: Die Gruppenmitglieder suchen sich nach ihrer Eignung selbst Rollen für sich aus, wie etwa den verrückten Erfinder, den Realisten, den Gruppenmotivator.

Schuler und Görlich (2007, S. 95) nennen weitere Bedingungen, unter denen das Brainstorming effektiv sein kann:

* In einer ersten Phase entwickelt jede Person für sich Ideen, die in die Gruppe eingebracht werden.
* Es gibt eine klare Problemvorgabe.
* Wichtig ist eine vertrauensvolle Gruppenatmosphäre.
* Eher kleine Gruppen (4–12 Personen).
* Ideen werden in Stichworten aufgeschrieben, damit die weitere Ideenproduktion nicht verzögert wird.

Beispiel

Mit einer Gruppe von 20 Studenten habe ich in den Wochen des Protestes gegen die Bachelor- und Masterstudiengänge ein Brainstorming zum Thema „Verbesserung der Lehre" durchgeführt. Zunächst kamen einige wenig originelle Vorschläge wie die Abschaffung der Bachelor- und Masterstudiengänge oder verlängerte Öffnungszeiten der Bibliotheken. Daraus entwickelten sich dann Vorschläge zur Verbesserung der Studienbedingungen (was eigentlich nicht das Thema war) wie z. B. freie Sauna in der Uni, Ruheräume, ein Gehalt für Studierende oder Arbeitszimmer in der Uni für jeden Studenten. Dann wurde das

Thema mehr auf die Lehre bezogen. Es wurde ein Berater (im englischsprachigen Raum „Tutor" genannt) für jeden Studenten vorgeschlagen. Der Einsatz der Professoren in der Lehre war Gegenstand mehrerer Ideen. Die Professoren sollten am besten 80 % ihrer Arbeitszeit für die Lehre aufwenden, es sollten weniger Referate gehalten werden, und die Professoren sollten die Veranstaltungen mehr selbst gestalten. Gleichzeitig wurde aber auch gewünscht, dass sich die Studenten mehr beteiligen können. Die Professoren sollten von den Studenten eingestellt und bewertet werden.

Insgesamt waren die Prüfungen Gegenstand der Sorge: Es sollte nicht Wissen, sondern Engagement abgefragt werden, Prüfungen sollten abgeschafft werden. Verschiedene Vorschläge betrafen auch die Themen der Lehre. Im Lehramtsstudium sollten auch therapeutische Kompetenzen gelehrt werden. Es sollte eine bessere Einbindung der Praxis geben, vielleicht eine Schule in der Universität. Ein Vorschlag galt der Literaturgrundlage. Es sollte in jeder Lehrveranstaltung Skripte für die Studenten geben.

In der anschließenden Bewertungsphase wurden die Vorschläge „ein Berater für jeden Studenten" und „Skripte" auf ihre Ausführbarkeit hin überprüft. Vielleicht könnten die älteren Studenten Berater sein, oder ein Berater könnte für mehrere Studenten zuständig sein. Es wurde überlegt, dass die Fachschaften die Erstellung und Verteilung von Skripten organisieren könnten.

Das Brainstorming war für alle Teilnehmer aufschlussreich. Es hatte nahezu therapeutische Funktion, einmal ohne Kritik und Gegenargumentation eigene Verbesserungsvorschläge einbringen zu können. Es kamen Vorschläge, die so nicht in den Forderungskatalogen der Studentenvertreter stehen, aber sehr sinnvoll sind, wie etwa die Verbesserung der individuellen Beratung. Und aus der Sicht des leitenden Professors wurde deutlich, wie wenig die Studenten über die Institution Universität wissen.

9.3 Der Zufall kommt mit einer Anregung zu Hilfe

Der Einfall kommt plötzlich in den Sinn. Das könnte zwei Gründe haben: Die Gedanken haben sich plötzlich und im Unbewussten, ohne äußere Anregung, zu einem neuen Ergebnis vorgearbeitet (s. o.), oder eine aktuelle Anregung passt genau zu der offenen Frage, und der – jetzt nahe liegende – Einfall meldet sich unversehens. Das Letztere ist auf jeden Fall die plausiblere Annahme. Muss man aber dann nicht erst die Anregung bemerken, um sie bewusst verarbeiten zu können?

Ein geniales Experiment von Maier (1930) hilft, diese Frage eindeutig zu beantworten, und belegt die Rolle der zufälligen Anregung:

Beispiel

Die Versuchspersonen sollten zwei von der Decke hängende Seile gleichzeitig in beide Hände nehmen. Allerdings hingen sie so weit auseinander, dass das nicht ohne Weiteres möglich war. Die meisten Versuchspersonen kamen schnell darauf, dass man ein Seil erfassen muss und damit so weit wie möglich auf das andere Seil zugeht, welches man zuvor in Schwingung versetzt hat. Jetzt konnte man leicht beide Seile gleichzeitig ergreifen. Einige Versuchspersonen kamen aber nicht sofort auf diese Lösung. Diese erhielten nun einen „Richtungshinweis" vom Versuchsleiter: Dieser stieß ein Seil wie zufällig an und versetzte es so in Schwingung. Nun kamen alle Versuchspersonen sogleich auf die richtige Lösung. Haben sie aber die Anregung bemerkt, die sie bekommen haben? Überraschenderweise nicht. Befragt, wie sie auf die Lösung kamen, sagten sie z. B.: „Ich hatte gerade an Palmen gedacht, die im Wind schwingen, dadurch kam mir der Einfall." Was tatsächlich zu einem Einfall führt, bleibt also oft ganz unbewusst (Abb. 9.1).

Viele große und kleine Innovationen kamen durch einen zufälligen Anstoß zustande:

Beispiel

John Walker (1781–1859) wollte 1826 den Holzboden seiner Apotheke reinigen, als plötzlich Flammen aufloderten. So entdeckte er, dass sich die Stoffe Kaliumchlorat, Antimonsulfid, Gummi und Stärke, die sich zufällig auf dem Boden befanden, durch Reiben entzünden lassen. Das Streichholz war erfunden. Viele andere Produkte unserer Welt sind das Ergebnis von Zufallsfunden, so der Faden für den Nylonstrumpf und der Teebeutel.

Abb. 9.1 Ein nur unterschwellig bemerkter Hinweis führt zur Lösung der Aufgabe. (© Zeichnung Martin Schuster)

Wer eine Problemfrage mit sich trägt, kann also hoffen, dass ein günstiger Zufall eine nützliche Anregung gewährt. Der Chemiker Louis Pasteur hat es so formuliert: „Der Zufall begünstigt nur einen vorbereiteten Geist." Man kann die zufällige Anregung natürlich auch aktiv suchen – wovon der folgende Abschnitt handeln soll.

9.3.1 Den Zufall nutzen

Leonardo da Vinci schlug vor, bröckelndes Mauerwerk zu betrachten, wenn man ein Landschaftsbild entwerfen will. Derartige Zufallsstrukturen gibt es viele: abfrottierte Hölzer (wie sie Max Ernst benutzte), blinde Fensterscheiben, Strukturen in Natursteinfliesen. Alle regen die bildnerische Fantasie an.

Will ich eine Melodie finden, muss ich mich zufälligen Tönen aussetzen. Vielleicht gibt der Gesang der Vögel oder ein Hupkonzert (Verallgemeinerungs-Spezialisierungs-Schaukel: Tierstimmen?) Anregungen. Also könnte ich mich dem systematisch aussetzen und z. B. eine CD mit Vogelstimmen erwerben oder Zeit im Vogelhaus eines Zoos verbringen. Vielleicht ist auch das zufällige Funkmischmasch eines Kurzwellenempfängers oder das Rattern der Eisenbahn auf den Gleisen und Schwellen Anregung für einen Rhythmus (siehe auch den Musikfilm *Dancer in the Dark* von Lars von Trier aus dem Jahr 2000:

Beispiel

Björk, die isländische Sängerin und Komponistin für elektroni-sche Musik, hat in den 1990er-Jahren gemeinsam mit dem däni-schen Regisseur Lars von Trier einen Film gemacht, bei dem die Umweltgeräusche mit ihrem Rhythmus immer wieder ein neues Lied anstoßen.

Anregungen für ein Gedicht können zufällig in die Tasta-tur geschriebene Buchstabenfolgen geben. Versuchen wir es gleich einmal (wirklich, dies ist die erste und unveränderte Folge, die ich geschrieben habe): „Ndekööwrlkgvjjv". Dazu fällt mir ein: „Nadelkönig Wirlvesuvisch". Immerhin zwei ganz ungewöhnliche Wörter, die jetzt vielleicht in einem Gedicht Verwendung finden können.

Für ganze literarische Entwürfe gibt es die Methode des „automatischen Schreibens". Man schreibt einfach drauf-los, wie die Worte kommen, ohne auf Sinn oder Gramma-tik zu achten – und prüft dann, ob es der Entwurf zu einer Geschichte wird.

Bei Sachproblemen kann es nützlich sein, einfach ein Lexikon oder Wörterbuch an einer beliebigen Stelle aufzu-schlagen und dann blind ein Wort auf der Seite anzutippen. Mir hat dieses Vorgehen einmal schnell zu einem Einfall verholfen.

Beispiel

Ich wollte einfühlbar, am besten mithilfe einer Analogie, dar-stellen, dass mit steigender Geschwindigkeit die Gefährlichkeit eines Autounfalls drastisch zunimmt. Also versuchte ich, ob zufällig gewählte Wörter in einem Lexikon weiterhelfen. Das neunte Wort, das ich antippte, war „Gewehr". Das verhalf mir

> zu dem Einfall: Wenn man eine kleine Stahlkugel wirft, kann sie nicht viel Schaden anrichten. Wenn man sie aber mit hoher Geschwindigkeit aus einem Gewehr schießt, kann sie Panzerplatten durchschlagen. Bei diesem Gedanken kam ich dann auch noch auf den Karateschlag, der auch ein gutes Beispiel ist.

Von der Anregung bis hin zum Einfall ist – wie hier berichtet – immer noch ein wenig Gedankenarbeit zu leisten, die aber sozusagen von selbst passiert; wenn nicht, muss man eben eine andere Anregung suchen.

9.3.2 Exkurs zum Zufall – neue Wortkombinationen

Man kann mit Wortneukombinationen versuchen, auch unter Zuhilfenahme des Zufalls, etwas enger am semantischen Umfeld eines Problems zu bleiben. Zunächst sammelt man alle Begriffe, die mit der Aufgabenstellung zu tun haben, dann kombiniert man sie neu und prüft, ob sich ein nützlicher Hinweis ergibt.

> **Beispiel**
>
> Zum Beispiel wäre es doch sicher möglich, an die Stelle der etwas umständlichen Treppenlifte für alte Menschen eine elegantere Technik zu setzen. Was sind die Begriffe des Umfeldes Treppenlift?
>
> Fahrstuhl, Sessel, Zahnrad, Motor, Treppe, Etage, heben, Stufe, Geländer, Strom, Getriebe, Bühne, Lift, Aufzug, Hochsitz, Schräge.
>
> Wie lassen sich die kombinieren? Zahnradsessel, Stufenmotor (hier kommt mir eine erste Idee, die Stufen zu bewegen), Stufen heben, Stufenaufzug (stützen diese Idee). Könnte man nachei-

nander die Treppenstufen bewegen, und der alte oder behinderte Mensch muss nur noch geradeaus gehen? Sicher wäre das möglich. Mit der Wortkombination öffnete sich also schnell die Idee zu einer ganz neuen Lifttechnik.

Eine Analogie soll die Macht des Zufalls bei der Suche nach wichtigen Ideen anschaulich machen: Wie man weiß, fliegen Insekten zum Licht und nach oben, wenn sie flüchten wollen. So kann es kommen, dass sie unter einem Glas gefangen sind, obwohl es nach unten eine große Fluchtöffnung hat. Wenn die Insekten nach ihren vielen fehlgeschlagenen Versuchen, der Situation zu entkommen, die Möglichkeit hätten, eine Zufallsstrategie anzuwenden, würden sie schnell den Weg in die Freiheit finden.

9.4 Der morphologische Kasten (Möglichkeitenraum)

Der erfindungsreiche Astronom und Physiker Fritz Zwicky hat nicht nur die Supernova als Übergang zum Neutronenstern entdeckt, sondern sich auch intensiv mit einer Methode der Erfindung beschäftigt, die er morphologische Methode nennt. Der Name ist etwas schwer zu entschlüsseln. Die Morphologie beschäftigt sich mit den Formprinzipen einer Gegenstandswelt, also etwa die Morphologie der Pflanzen mit den grundlegenden Formen der Pflanzen.

Hier ist aber eher gemeint, dass alle Erscheinungsmöglichkeiten eines Phänomens in kreuztabellierten Dimensionen erfasst werden, um dann für die Erfindung günstige oder auch bislang übersehene neue Möglichkeiten auszuwählen (daher habe ich für die Methode den neuen Namen „Möglichkeitenraum" vorgeschlagen).

Ein gutes Beispiel ist das periodische System der Elemente. Es ist die Tabelle zweier Dimensionen der Elemente, nämlich des Atomgewichts und der Elektronen auf der äußeren Schale. Zunächst waren Felder von seltenen Elementen unbesetzt, aber der „morphologische Kasten" des periodischen Systems der Elemente erlaubte die Vorhersage, dass hier noch neue Elemente zu entdecken wären, und diese Vorhersage wurde im Laufe der Zeit erfüllt!

Wichtig ist es natürlich, wirklich grundlegende Dimensionen eines Gegenstandsbereichs zu erfassen: Eine Kreuztabelle von der Farbe eines chemischen Stoffs und dessen Geruch hätte nicht weitergeführt. Also ist es die Aufgabe des Erfinders, mit den Dimensionen des Gegenstandes ein wenig zu spielen, bis sich neue, vielversprechende Felder öffnen. Gute Sachkenntnis über die Domäne des Möglichkeitsfeldes ist die Bedingung dafür, sinnvolle Dimensionen für die Möglichkeitentabelle zu finden.

Zudem ist die Tabellierung zwar bei nur zwei relevanten Dimensionen leicht zu überblicken, wenn es drei Dimensionen werden, ist es schon schwieriger, und vier Dimensionen mit jeweils zehn Ausprägungen würden schon $10 \times 10 \times 10 \times 10$, also 10.000 Felder ergeben. Bei komplexeren Gegenstandsbereichen empfiehlt es sich also, die

Möglichkeiten einzugrenzen. Erst werden die ersten zwei Dimensionen tabelliert, dann wählt man nur die für eine Innovation vielversprechenden Felder aus und tabelliert sie einzeln mit den nächsten beiden oder nur mit der nächsten relevanten Dimension.

Beispiel

In einem Kreativitätsseminar soll mit Zwickys Möglichkeitenraum ein neuer Tisch erfunden werden. Welche Dimensionen des Tisches soll man aufnehmen? Es wurden vorgeschlagen: Form, Material, Funktion, Beine/Stand. Die Unterteilungen können den Möglichkeitraum, der in den Blick gerät, bereits einengen: Bei Beine/Stand könnte man ein Bein, zwei Beine, drei Beine, vier Beine wählen. Andere Standmöglichkeiten oder das Aufhängen ohne Beine fallen nun aus dem Möglichkeitraum heraus. Erst wenn man „keine Beine" ins Auge fasst, kommen auch Aufhängungen, seitliche Anbringungen oder gar ein Schweben auf einem Luftstrahl in den Möglichkeitshorizont. Verrückte neue Tische ergeben sich auch erst dann, wenn man sich bei der Funktion nicht auf traditionelle Möglichkeiten wie Esstisch, Computertisch, Beistelltisch beschränkt, sondern auch Möbelfunktionen wie aufbewahren, schlafen, Raum trennen, Sammlungspräsentation, kochen, Bücherschrank usw. einbezieht. So entstand schnell die Idee eines Schlaftisches, eines circa 1,80 × 0,90 m langen Tischkastens mit verschiebbaren Beinen. Normalerweise ist er ein Tisch. Wenn man ihn umdreht und die Beine in die andere Richtung schiebt, wird er zum Bett.

Hier ein zweites komplettes Beispiel: Eine vornehme Aufgabe für einen Erfinder ist es allemal, einen neuen Flugapparat zu erfinden. Also betrachten wir den gesamten Möglichkeitraum, wie Dinge selbstständig durch die Luft fliegen, und tabellieren dann alle Vortriebs- gegen alle Auftriebsarten:

Zunächst fällt auf, dass der Flügelschlag als Vortrieb und Auftrieb nur von Vögeln genutzt wird. Schon die Brüder Lilienthal scheiterten daran, ihn durch menschliche Muskelkraft anzutreiben bzw. zu initiieren. Heute, mit neuen Antrieben, müsste es

doch möglich sein, damit zu fliegen. Also suchen wir doch ein vielversprechendes Feld aus. Beispiel: Den Auftrieb soll ein Flügelschlag erledigen, den Vortrieb ein Propeller. Im Feld der obigen Tabelle steht „Neu, Beispiel". Nun wäre zu überlegen, wie die Kraft für den Flügelschlag und den Propeller aufzubringen wäre. Hier kommt also für das eine Feld eine dritte Dimension hinzu, beispielsweise:

3. Dimension Antrieb: Benzinmotor, Turbine, Muskel, Gummi, Elektro, Feder, Druck (Luft-Wasserdruck).

Für ein Modell wäre sicher ein kleiner Elektromotor geeignet, der den Flügelschlag mit einer Pleuelstange antreibt, und ein zweiter Elektromotor, der einen Propeller für den Vortrieb antreibt. Das könnte man versuchen. Den Vortrieb könnte man durch die Gravitation und einen Anstoß unterstützen. Das heißt, man wirft das Modell von einem erhöhten Ort in die Luft. Sicher könnte es vergnüglich sein, damit zu experimentieren. Wahrscheinlich wäre es hilfreich, auch den Möglichkeitenraum für das Prinzip „Flügelschlag" noch weiter aufzufächern (s. u.). (Tab. 9.1).

Tab. 9.1 Möglichkeitenraum für Flugmaschinen, Antrieb vs. Vortrieb

Vortrieb ↓	Antrieb →	Propeller	Rückstoß	Luftschaufel	Gewicht	Wind	Gravitation	Anstoß	Flügelschlag
Propeller		Hubschrauber		Motorflug	Zeppelin				Neu: Beispiel
Rückstoß		Turbo-Hubschrauber	Rakete	Düsenjet					
Luftschaufel					'	Segel-Flug, Vogel			
Gewicht					Ballon, Wolke	Samen, Blatt			
Wind									
Gravitation									
Anstoß			Jet auf Träger	Papierflieger				Kugelwurf Katapult	
Flügelschlag									Vogel, Spielzeug

Verwendet man den Möglichkeitsraum für Erfindungen, dann ist es wichtig, Dimensionen so allgemein zu formulieren, dass auch Platz für Innovationen bleibt (vgl. erstes Beispiel). Nehmen wir an, wir wollten ein neues Fahrrad erfinden, das ohne Kette fährt. Das wäre wirklich nützlich – wer hat sich nicht schon die Hose und die Finger an der öligen Kette verschmutzt? Es geht also darum, wie die Kraft von den Füßen auf die Räder kommt. Wenn man da gleich „Kettenantrieb" und „Kardanantrieb" in die Dimension des Möglichkeitsraums einsetzt, hat man mögliche Innovationen bereits ausgeschlossen. Die allgemeinere Formulierung Stange anstelle Kardanantrieb eröffnet nämlich auch noch andere Möglichkeiten: z. B. eine Stange, die vom Kurbelrad zum Fahrrad geht. Wenn man sich das vorstellt, merkt man, dass es nicht ohne ein kleines Getriebe funktionieren könnte. So etwas hat man ja heute als Gangschaltung zur Verfügung. Es könnte also funktionieren (Abb. 9.2 und 9.3).

Zwicky vergleicht die konventionelle Methode, Neues zu finden, mit der Küstennavigation und seine morphologische Methode mit der Navigation auf hoher See. Dennoch hat Zwicky seine Erfindungen nicht immer mit der etwas mühevollen Methode des Möglichkeitsraums erzeugt. Er schreibt selbst sinngemäß: „Mein Denken scheint im Schlaf zu geschehen, selten bewußt. Wenn ich daher einfach anfange zu reden, vorzutragen oder zu schreiben, kommen die Gedanken, Erfindungen, Voraussagen usw. automatisch heraus. Das bedeutet, ich sollte öfter aus mir herausgehen und die Resultate jedes Mal sofort aufschreiben oder aufzeichnen lassen."

Abb. 9.2 Anstelle einer Kette wird der Antrieb von einer Stange geleistet. (© Zeichnung Martin Schuster)

Abb. 9.3 Schemazeichnung des Stangenantriebs an den Pedalen. (© Zeichnung Martin Schuster)

9.5 Das Unbewusste beschäftigen

Freud war der Ansicht, dass der Traum der Königsweg, die „Via Regia", zum Unbewussten sei. Können Problemlösungen im Traum auftreten? Ja, da gibt es viele überlieferte Fälle (vgl. Kap. 8). Also wäre es einen Versuch wert, ob nicht jeder von uns Problemlösungen träumen kann. Hierzu gibt es aber zunächst einige Vorbedingungen.

Man muss ein solches Problem mit sich herumtragen und oft und viel darüber nachgedacht haben. Nur dann sind die unbewussten Prozesse so weit angeregt, dass eine Lösungssuche im Unbewussten stattfinden kann. Man muss grundsätzlich träumen und sich dann daran erinnern können. Menschen, denen das nie gelingt, werden es im Dienste der Lösungssuche dann auch nicht können. Man muss anfangen, alle Träume direkt nach dem Aufwachen auf einen Block zu schreiben.

Wenn diese drei Bedingungen erfüllt sind, kann man seinen Träumen vor dem Einschlafen eine Aufgabe stellen (vgl. die Aufgaben in Kap. 8).

In den Phasen vor dem Einschlafen und vor dem Aufwachen (hypnagoge Zustände) überlappen sich bewusste und unbewusste Denkvorgänge; auch da kann es zu kreativen Impulsen kommen. Der Maler Max Klinger (1857–1920) berichtet, er habe die Entwürfe seiner Bilder immer im Aufwachen in voller Klarheit vor sich gesehen.

9.6 In Bildern denken

Denken ist ganz oft eine Manipulation von visuellen Vorstellungen oder räumlichen Relationen. Deshalb kommt es dem Denken außerordentlich entgegen, wenn man sich

Aufgaben visuell-räumlich vorstellen kann oder im Lösungsprozess immer wieder versucht, Visualisierungen einzusetzen. Wie schon mehrfach erwähnt, kamen große Erfindungen anhand von visuellen Modellen zustande.

> **Beispiel**
>
> Nehmen wir eine ganz einfache Aufgabe: Sie sollen sagen, wer die größte der folgenden vier Frauen ist. Erna ist größer als Emma, Emma ist größer als Lilly, und Lilly ist kleiner als Erika. Im Kopf ist die Aufgabe schwer zu lösen. Wenn Sie aber die Frauen der Reihe nach und nach ihrer relativen Größe aufzeichnen, ist es kinderleicht. Dann nämlich wird das Kurzzeitgedächtnis entlastet, und die Lösung ist direkt ablesbar.

Es gibt einige wenige Menschen, deren Denken in ganz besonderem Maße visuell ist, das sind die Eidetiker. Der russische Physiologe Luria hat einen ausführlichen Bericht über die Gedächtnis- und Denkleistungen des Eidetikers Solomon Shereshevsky (1886–1958) verfasst. Dabei ist interessant, wie das bildhafte Denken Shereshevskys bei schwierigen Problemlöseaufgaben zu überraschend einfachen Lösungsprozeduren führte. Ein Beispiel (Luria 1995, S. 212):

> **Beispiel**
>
> Ein befreundeter Mathematiker stellte ihm folgende Aufgabe: Stell dir vor, man umspannt die Erde mit einem Seil. Wenn man dem Seil nun einen Meter hinzufügt, wie weit ist das Seil nun von der Oberfläche der Erde entfernt? (Fast jeder würde nun versuchen, mit komplizierten Verrechnungen von Umfang und Radius eine Lösung zu finden. Shereshevsky ging anders vor. Zunächst reduzierte er das Problem auf eine „menschliche" Größe: Er sah im Zimmer eine Kiste und stellte sich vor, wie er die Kiste mit einem Seil umspannt und einen Meter hinzufügt, indem er an jeder der vier Ecken 25 cm zugibt. Als er das in seiner Vorstellung tat, begriff er, dass ganz unabhängig von der Größe

der Kiste bei der Zugabe von einem Meter immer 25 cm überstehen. Nun rückte er die Kiste in die Mitte des Seils, dann hatte sie rechts und links und oben und unten ja einen Abstand von 12,5 cm. Anschließend nahm er von der Kiste einfach die Ecken weg und machte sie zu Rundungen. Damit hatte er die Lösung gefunden: Der Abstand des Seils von der Erde ist 12,5 cm!

Man kann das Denken in Bildern nicht allein für solche mathematisch-logischen Probleme gewinnbringend einsetzen, sondern auch für allgemeine Lebensaufgaben. Zunächst muss man sein Problem eben in ein Bild umsetzen. Die Frage muss lauten: Wie würde ein Maler es darstellen?

Beispiel

Nehmen wir eine Problematik, die in meiner therapeutischen Praxis auftrat. Nach einer kurzen Phase der Bekanntschaft wollte ein schon älteres Paar heiraten, auch weil zur großen Freude und Überraschung der beiden ein Kind unterwegs war. Allerdings kam es jetzt immer häufiger zu heftigen Streitgesprächen, bei denen keiner der beiden nachgeben wollte, so dass man sich eine Reihe Themen verboten hatte, ja sogar schon an der gemeinsamen Zukunft zu zweifeln begann. Als Bild kommt mir in den Sinn: zwei Ritter jeweils auf einer eigenen Burg, die Truppen am Boden in leichte Gefechte verwickelt.

In einem zweiten Schritt sollte man nun dieses Bild – durch bildhaftes Denken – in einen Zustand verwandeln, bei dem alles wieder gut ist (All-better-Bild). Ich stelle mir vor, wie die Ritter aus ihren Burgen kommen (vom hohen Ross herunter), um am Boden ein Turnier ihrer Truppen zu beobachten. Ergibt sich aus diesem Bild ein (origineller) therapeutischer Hinweis, ein Hinweis für die Lebensführung? Ja, sicher: Die beiden könnten eine nützliche Konkurrenz entwickeln, indem sie sich gemeinsame Ziele setzen und der Partner, der die beste Lösung findet, einen (symboli-

schen?) Preis erhält. Man könnte versuchen, im beginnenden Streitgespräch Argumente für die Position der Gegenseite, also hier des Partners, beizutragen.

9.7 Modelle, Analogien

Die bildhaften Vorstellungen sind nicht nur einfach Bilder, sondern – indem sie Bilder sind – auch Modelle oder Analogien für einen Sachverhalt. Manchmal ergibt sich der Einfall einfach aus der Analogie; wenn die Analogie gefunden ist, kommt der Einfall sozusagen ganz von selbst. (Zwischen Modell und Analogie müssen wir hier nicht unterscheiden. Gemeint ist: Der Sachverhalt, über den wir nachdenken, wird auf einen Sachverhalt hin projiziert, der sich ähnlich verhält, aber möglicherweise einfacher oder anschaulicher ist.)

In den Forschungen zum komplexen Problemlösen zeigte sich, dass Analogien bei der Lösung sehr helfen können. Es ist gar nicht so leicht, ein Kühlhaus zu steuern, weil die Zieltemperatur erst einige Zeit nach der Regeloperation erreicht wird. Wenn man aber für die Steuerungsaufgabe die Analogie von Rechnungen wählt, die erst nach einiger Zeit bezahlt werden, gelingt die Bewältigung der Aufgabe (Dörner 1989).

> **Beispiel**
>
> Als Einstein die Relativitätstheorie entwickelte, hatte er eine plötzliche Fantasie, die er als einen der glücklichsten Gedanken seines Lebens beschrieb. Er stellte sich einen Mann vor, der vom Dach fällt. Während des Falls bemerkt er die Wirkung der Gravitation nicht. Lässt er einen Gegenstand los, den er in der Hand

hält, so wird dieser, wie in der Schwerelosigkeit, seine relative Position beibehalten. So ist dieser Mann also auf der einen Seite in Bewegung – er fällt ja gerade –, und auf der anderen Seite empfindet er sich in einem Zustand der Ruhe. Aus diesem Gegensatz von Ruhe und Bewegung entstand die plötzliche Einsicht, die dann in komplizierten weiteren Gedankenschritten zur Initialzündung der Idee der Relativitätstheorie wurde. Auch hier half im Prozess der Ideenfindung eine Analogie in Form einer bildhaften Vorstellung weiter.

9.7.1 Wie findet man aber eine Analogie?

Alles, was einander ähnlich ist, kann sich als Analogie eignen. Ein Weg zu einer ähnlichen Sache führt über den Oberbegriff. Nehmen wir an, ich wolle eine Analogie für den Stromkreislauf finden. Der Oberbegriff ist Kreislauf. Jetzt suche ich andere Unterbegriffe dieses Oberbegriffs und prüfe, ob sie als Analogie taugen: Blutkreislauf, Geldkreislauf, Wasserkreislauf. Tatsächlich gibt es die didaktische Hilfe, den Stromkreislauf durch den Wasserkreislauf zu erklären. Der Widerstand wird z. B. bei engen Rohren größer. Eine Pumpe = Batterie muss beide Kreisläufe in Gang halten.

Beispiel

In einem von Dörners Experimenten zum Lösen komplexer Probleme (vgl. Dörner 1989) müssen die Studenten in der Simulation eine Uhrenfabrik managen. Eine Studentin überlegt sinngemäß wie folgt: „Eine Uhrenfabrik, das ist doch auch eine Produktion, genauso wie mein Drehen der Zigaretten." Jetzt kommt sie auf die relevanten Fragen für die Uhrenproduktion. „Bei der Zigarettenproduktion brauche ich Papier, Tabak und Spucke in einer bestimmten Reihenfolge, wie ist das eigentlich bei der Uhrenproduktion? Welche Materialien braucht man dort?"

9.7.2 Eine spezielle Analogie (aus den Synectics)

Eine Analogie, die sich immer anbietet, ist der eigene Körper, das eigene Verhalten: Wie müssten die Zähne eines Reißverschlusses ineinandergreifen? Kann ich mir das vorstellen, indem ich mich selbst an die Stelle der Reißverschlusselemente denke? Kann man sich einen Stromkreislauf auch als Marsch von vielen Menschen durch einen Tunnel vorstellen? Ja, auch das geht.

> **Beispiel**
>
> Nehmen wir den Stromkreislauf zum Anlass, eine bessere Analogie zu finden, die bei einem Leitungsabriss auch einen Stillstand des Flusses – des Stromflusses – anzeigt. Wenn also das Leitungsmedium fehlt, kann es nicht weitergehen, wie stark die Antriebskraft auch drückt. Das wäre bezogen auf den Wasserkreislauf der Fall, wenn die Pumpe nicht drückt, sondern zieht. Eine Menschenkette, deren Glieder einander an der Hand halten und die gezogen wird, kommt ja, wenn sie reißt, auf jeden Fall zum Stehen. Mit diesem Modell könnte man auch in Bezug auf „Schwingungen" von Stromkreisen einiges anfangen.

Das Beispiel soll jetzt gar nicht zu neuen Erkenntnissen über den Stromfluss genutzt werden, es soll nur zeigen, wie man Bildvorstellungen (und Modelle und Analogien, s. u.) weiterentwickeln kann (und eventuell muss), damit sie den Realitätsbereich, über den man nachdenken will, immer besser abbilden.

Beispiel

Nehmen wir wieder die Aufgabe, Flugapparate zu erfinden. Nicht zuletzt an dieser kreativen Leistung wird Leonardos Genie bemessen. Er hatte sich dafür verschiedene Modelle gesucht, zum einen den Vogelflug, zum anderen sicher auch das Herabschweben von Samen und vielleicht auch noch den Flug der Papierdrachen. Eventuell kommen wir mit anderen Modellen noch zu ganz anderen und neuartigen Flugmaschinen. Fliegen ist eine Art Schwimmen in einem dreidimensionalen Medium; ein solches Medium ist ja auch das Wasser. Der Flugzeugpropeller und die Schiffsschraube sind ja ganz analoge Geräte. Wie ist es aber mit dem Raddampfer? Könnte dessen Prinzip auf die Luftfahrt übertragen werden? Beim Pflügen durch das Wasser arbeiten seine Schaufeln gegen den Widerstand des Wassers, bei der gegenläufigen Bewegung fahren sie durch die Luft und müssen nur einen viel geringeren Widerstand überwinden. Kann es das geben? Luftschaufeln, die in der einen Richtung einen hohen und in der anderen Richtung einen geringen Widerstand überwinden müssen? Ja, das ist ganz einfach: Das sind Hütchen (kleine Hohlkegel), die an Stangen hinauf- und hinunterbewegt werden. Wenn sie sich mit der platten Seite nach unten bewegen, haben sie einen hohen Luftwiderstand, und wenn sie aufsteigen, haben sie einen geringen Luftwiderstand. Die Hubbewegung könnte mit einem Pleuel hergestellt werden. So haben wir jetzt ein völlig neues Antriebsprinzip für Luftfahrzeuge, das Auftrieb und – in anderer Aufhängung – Vortrieb erzeugen kann. Es würde sich für Luftautos eignen, die in geringer Höhe fahren. Wenn jemand Freude daran hat, könnte er vielleicht einmal ein Modell bauen. Was aber hier demonstriert werden sollte: Durch die Analogie konnte der Einfall aufkommen.

Blicken wir einmal auf den Möglichkeitenraum zum Erfinden einer Flugmaschine: Tatsächlich haben wir hier ja eine spezielle Form des Flügelschlags verwendet, eine Möglichkeit, auf die uns auch der morphologische Kasten schon verwies.

9.8 Wissen nutzen, Wissen ausschalten

Wieder rufen wir uns eine der erwähnten Tatsachen ins Gedächtnis: Es sind überraschenderweise oft nicht die Gelehrten, die jeden Text bzw. alle Informationen zu einem Sachverhalt kennen, die dann die großen Innovationen abliefern. Oft sind es Außenseiter, gebildete Laien, die unserer Kultur wichtige Ideen hinzufügen.

> **Beispiel**
>
> Der berühmte Erfinder Thomas Alva Edison kam nur für wenige Wochen in den Genuss einer Schulausbildung. Weil er sich nicht in den Schulunterricht einfügen konnte, wurde er lediglich ein wenig von seiner Mutter unterrichtet. Der Mann also, der später einmal für den Nobelpreis in Physik vorgeschlagen werden sollte, der die Glühbirne und das Grammophon erfand, hatte noch nicht einmal die Grundschule abgeschlossen.

Es kann nicht schaden, die ersten Ideen zu entwickeln, wenn man von einem Sachverhalt noch recht wenig weiß: also z. B. vor dem Lesen des ersten Buchs zu dem Thema, vielleicht kurz danach – dann sind die Gedanken noch ganz unverbogen von den Denkverboten der Experten. Nachdem man im Physikunterricht lange viel über den Urknall gelernt hat, kommt man schon fast nicht mehr auf den trivialsten Gedanken, der da lautet: Was war eigentlich davor? Das verrät die Urknalltheorie nämlich nicht (vgl. Lem 1984; s. o.). Vielleicht ist die Idee vom Anfang durch einen Urknall für viele so plausibel, weil sie in ihrem geschichtslo-

sen Beginn der christlichen Auffassung von der Erschaffung der Welt ähnelt. Es kann auch gar nichts schaden, sich mit Menschen zu unterhalten, die wenig oder gar nichts von der Sache verstehen. Welche Einfälle haben sie dazu?

Andererseits: Wenn man ein neues Medikament entwickeln will, muss man viel über Pharma-Chemie wissen. Ein Laie kann dazu gar nichts beitragen. Bei vielen Erfindungen und Entdeckungen ist es gerade der unbändige Wissensdrang, der später eine Integration von brauchbaren Wissenselementen ermöglicht. Man kann auch nur dann entscheiden, ob eine Idee sinnvoll ist, wenn man allerlei über den Gegenstandsbereich weiß.

Was das Wissen betrifft, ist also eine doppelte Strategie sinnvoll. So viel wie möglich über einen Gegenstand zu wissen, ist wichtig. Erste Vermutungen, erste Hypothesen, wie eine Innovation aussehen könnte, sollten aber schon ganz früh im Prozess des Wissenserwerbs aufgestellt werden.

Wir finden neben Dilettanten und fachfremden Personen auch den Musterschüler, der das gesamte Wissen seines Fachgebiets begierig aufsaugt und später bedeutende Erfindungen macht. So ein Musterschüler war Rudolf Diesel, der Erfinder des Dieselmotors. Er machte seinerzeit das beste Ingenieurexamen seiner Hochschule. Nur weil er wegen seiner guten Leistungen Stipendien bekam, konnte er überhaupt studieren.

Aber: Es ist nicht unbedingt der Musterschüler, der auf eine gute Idee kommt.

9.9 Die Idee beschützen

Einen guten Einfall kann man durch vorschnelle kritische Gedanken leicht abwürgen. Manche Menschen, die besonders selbstkritisch sind, geraten verstärkt in diese Gefahr. Daher muss man sich angewöhnen, einen Einfall zunächst einfach mal bestehen zu lassen, ihn ein wenig hin und her zu wenden und weiterzuspinnen. Natürlich ist später zu überprüfen, ob sich der Einfall realisieren lässt und was daran noch zu kritisieren ist. Wenn man das aber alles gleichzeitig macht, hat der Einfall gar keine Chance, sich in Ruhe zu entwickeln. Walt Disney (1901–1966) (nach Reitberger 1979) hat zu diesem Zweck die Technik entwickelt, die Rollen des Fantasten, Erfinders, des realistischen Machers und des Kritikers getrennt einzunehmen. Man kann das tun, indem man sich für jede Rolle jeweils auf einen anderen Stuhl setzt, in verschiedenen Räumen aufhält oder die Rollen einfach im Kopf trennt. Nehmen Sie sich für die Rollen ein Vorbild oder versetzen Sie sich in die Zeit Ihres Lebens zurück, als Sie selber diese Rolle in ganz besonderem Maße ausgeübt haben.

> * Für den Erfinder eignen sich als Vorbilder „Daniel Düsentrieb", Pablo Picasso, Albert Einstein, geisteskranke Künstler, Goethe (Farbenlehre), Stanislav Lem und Douglas Adams (der erwähnte Science-Fiction-Autor).
> * Für den realistischen Macher eignen sich Menschen wie die Gebrüder Daimler, der Manager Hartmut Mehdorn, Ex-Kanzler Gerhard Schröder.
> * Für den Kritiker eignen sich Menschen wie Marcel Reich-Ranicki, ein Ihnen bekannter Literaturkritiker oder Günter Grass (als bekannter Moralist).

Stimmen Sie sich in die Rollen ein. Zuerst ist natürlich der Spinner dran. Lassen Sie auch ganz verrückte Ideen zu. Es ist gut, diese Rolle eine Weile beizubehalten und so viele Ideen wie möglich zu suchen. Erst kommen einem immer die üblichen und die weniger originellen Assoziationen in den Sinn, und erst wenn diese abgearbeitet sind, können auch die weniger „festen" Assoziationen an die Oberfläche kommen.

Dann nehmen Sie die Rolle des Tatmenschen ein: Wie könnte man die Idee realisieren? Und schließlich ist der Kritiker an der Reihe: Was würde ein missgelaunter und übelwollender Kritiker an der Idee und den Möglichkeiten, sie umzusetzen, kritisieren?

In Bezug auf die Kritik an einer neuen Idee gibt es eine merkwürdige Schwierigkeit: die „Intelligenzfalle". Je intelligenter man argumentiert, desto leichter kann man das Urteil: „Das geht auf keinen Fall" begründen. Was wurde schon alles für unmöglich erklärt: das schnelle Fahren mit der Eisenbahn, die Operation am Brustkorb, ein intelligenter Computer und vieles andere mehr (s. o.).

Warum kann es kein intelligentes Leben außerhalb unserer Erde geben? Ein intelligentes Argument war über Jahrzehnte: Es gibt keine anderen Planeten – bis man entdeckte, dass es doch andere Planeten gibt, die aber, weil sie eben nicht hell strahlen, von den Teleskopen nicht entdeckt werden. Ein zweites Argument war: Es gibt kein Wasser außerhalb der Erde. Nun, es war nur noch nicht entdeckt. Heute wissen wir, dass es auf dem Mars gefrorenes Wasser gibt.

9.10 Anspornfragen

Manchmal helfen Fragen, das Problem neu zu sehen:

* Wie wäre es, wenn der Gegenstand des Problems auf dem Kopf stünde, „verkehrt herum"?
* Wie wäre es riesig/winzig?
* Wie wäre es, wenn es absichtlich das Gegenteil bewirken sollte?
* Wie würde es sicher nicht gehen?
* Was sagt mein Bauch dazu?
* Könnte man aus einer Neukombination aller Begriffe des Gegenstandsbereichs Hinweise gewinnen?
* Wie macht es die Natur?

9.11 Janusisches Denken

Kreative Wissenschaftler geben, nach der ersten Assoziation zu einem Begriff gefragt, häufiger das Gegenteil an: Sie assoziieren zu warm „kalt" oder zu weiß „schwarz" (Rothenberg 1983). Es wird ein typisches Merkmal ihres Denkstils sein, dass sie bei einem Ziel, bei einer Frage immer auch das Gegenteil mitdenken. Der Begriff Gegenteil ist allerdings vielleicht etwas vage, und oft gibt es zu einem Begriff ja auch kein diametrales Gegenteil. Gemeint ist auch Gegensatz oder Antithese. Was ist das Gegenteil zu Mensch? Unmensch oder Tier oder Gott? Ying und Yang, das Männliche und das Weibliche, sind eher komplementäre, einander ergänzende Sachverhalte. Der Blick (auf das nicht allzu präzise aufgefasste) Gegenteil bringt auf jeden Fall unerwartete Hinweise in den Suchprozess.

Es werden Lösungen gesucht, die die gegensätzlichen Eigenschaften gemeinsam aufweisen. Also könnte man z. B. bei „nass" und „trocken" an einen Wassertropfen auf einem Kohlblatt denken: ein Impuls, der zur Erfindung der Farbe Lotusan (einer selbstreinigenden Fassadenfarbe mit Lotuseffekt) geführt haben könnte.

Wenn ein Weg über einen Fluss gesucht wird, kann man an eine Brücke denken oder auch an eine Art Gegenteil: einen Tunnel. (Wenn man sich Tunnel und Brücke gleichzeitig vorstellte, käme man leicht auf die Idee eines „Hängetunnels", also eines Tunnels, der an einer Überwasserkonstruktion aufgehängt ist. In sehr tiefen Gewässern könnte so etwas eine innovative Lösung sein.)

Janus ist ein Gott, der gleichzeitig nach vorn und nach hinten blickt, also mehr als nur eine Perspektive hat. Der Physiker Niels Bohr (1885–1962), der diese Art Denken pflegte, war ja geradezu prädestiniert, die gegensätzliche Natur des Lichtes als Welle und Partikel zu entdecken.

Das janusische Denken liegt eher am Beginn der Suche nach dem Einfall. Später werden die gegensätzlichen Elemente, seien es nun Konzepte, Vorstellungen von Tönen oder Bildern oder auch haptische Vorstellungen, in einen gemeinsamen Vorstellungsraum gebracht (homospatiales Denken), und dabei ergeben sich vielleicht neue Synthesen.

Beispiel

Zur kreativitätsfördernden Kraft des homospatialen Denkens hat Rothenberg eine illustrierende Studie vorgelegt (1990, S. 31). An der Studie nahmen Autoren und Künstler teil. Sie sollten – angeregt von vorgegebenen Bildern – literarische Metaphern oder kleine Skizzen anfertigen. Die eine Hälfte der

Versuchspersonen sah ein Bild, das als Fotomontage aus zwei übereinandergelegten Bildern komponiert war (so etwas kann man heute sehr leicht am Computer in Photoshop erzeugen). Die andere Hälfte sah zur Stimulation für die Aufgabe die beiden getrennten Bilder. Die Darbietung der zusammengefügten Bilder (also sozusagen die „homospatiale Anregung") führte immer zu den kreativeren Lösungen.

9.12 Ideenfinder für spezielle Gebiete

Manche Methode zur Erzeugung von Ideen eignet sich nur für spezielle Gebiete. Maler und Dichter nutzen naturgemäß in dieser Hinsicht unterschiedliche Vorgehensweisen.

9.12.1 Ideenfinder für die bildende Kunst

Ich möchte hier drei Beispiele oder Verfahren nennen:

Homospatial thinking: Wenn man zwei Gegenstände in einem Raum verschmilzt, entsteht ein völlig neuer Mischgegenstand. Dalí verwendete diese Methode und nannte sie das kritisch-paranoische Denken. *Giraffe und Elefant* ergeben zusammen jenes Elefantenwesen mit den spindeldürren Beinen, das man auf seinen Bildern sieht. Solche Verbindungen sind auch: *Giraffe und Feuer* und *Frau und Kommode* usw.

Ganz häufig besteht die Erfindung in der bildenden Kunst auch einfach darin, neue Vorbilder zu finden. Das kann die japanische Kunst sein wie bei van Gogh, die Kunst der primitiven Stämme (Fachwort: Primitivismus) oder das

Pressebild wie bei Andy Warhol. Heute ist es gar nicht mehr so leicht, noch nicht ausgebeutete Bildwelten zu finden. Beispiele könnten sein: das Bild aus dem Nacktscanner, Bilder aus dem Computertomografen, gewisse Standbilder aus Filmen.

Die Verwendung von Fotos: Die Maler haben nach der Erfindung der Fotografie schnell erkannt, wie nützlich dieses neue Instrument ist. Sie malen nach Fotos, die nun veröffentlicht sind (Max Ernst, Magritte, Picasso), sie fotografieren die Szenen, die sie malen wollen (z. B. Franz von Stuck: *Die verwundete Amazone*; Dali bei dem Bild *Der Bahnhof von Perpignan*). Sie nutzen das Foto, um Bildwirkungen auf der zweidimensionalen Fläche zu erforschen. Picasso stellte Bilder in Winkeln zusammen, um kubistische Ansichten zu konstruieren.

9.12.2 Ideenfinder für die literarische Produktion

Immer wieder müssen Schriftsteller Personen beschreiben. Dabei denken sie natürlich häufig an lebende Personen. Thomas Mann ging so weit, die Beschreibung des Äußeren der Personen nach vorliegenden Fotos zu fertigen. Das Vorbild für die Figur des Möbius in Dürrenmatts *Physikern* z. B. war – wie der Autor bekannte – Fritz Zwicky.

Schriftsteller wollen mitunter fantastische Welten erfinden, etwa für Science-Fiction-Romane. Dabei ist es ein patentes und viel verwendetes Mittel, Ausdrücke oder sprachliche Wendungen einfach umzudrehen (vgl. Lem 1984). So wird etwa die Wendung „der Herr des Hundes" zu „Hund des Herrn". Was ist das für einer, wie steht er zu den Men-

schen, läuft er etwa hinter seinen gläubigen Schafen her?
Man sieht, da öffnet sich viel Raum für fantastische Ge-
schichten. Das Gleiche funktioniert mit Sätzen. „Es war der
Beginn einer schönen Reise" wird zu „Es war eine Reise der
schönen Beginne". Daraus ließe sich natürlich wieder eine
interessante Geschichte konstruieren.

Manchmal ist die Basis der Geschichte eine einfache Um-
kehrung der wirklichen Verhältnisse. Man mag traurig da-
rüber nachdenken, wie der Mensch altert, sein Abbild aber
immer jung bleibt. Die Geschichte des Dorian Gray von
Oscar Wilde handelt von einem Bild, das altert, während
der abgebildete Mensch in derselben Zeit immer jung bleibt.

Manchmal ist es bei der Gestaltung fantastischer Welten
nützlich, den Weg zu der Erfindung vom Ziel her rückwärts
zu denken, also nicht etwa zu entwickeln, wie es vom Jetzt-
Zustand zum erfundenen Ziel kommt.

> **Beispiel**
>
> Wir erfinden einen Zielzustand für einen Science-Fiction-Ro-
> man. Wie kommt es dazu, dass die Menschen dereinst einmal
> in völlig von anderen Gruppen abgeschnittenen Einheiten von
> 60 Personen leben werden? Eine mögliche Entwicklung: Vorher
> gab es einen Kongress über die Gefahren technischer Erfindun-
> gen, die in größeren Einheiten möglich sind. Oder: Es hatten so
> schreckliche Kriege stattgefunden, dass es zu einer gesetzlichen
> Begrenzung auf Gruppen bis zu 60 Menschen kam, damit es kei-
> nen technischen Fortschritt mehr geben kann.

Natürlich, schon oben wurde es erwähnt, lassen sich viele
Schriftsteller von Presseberichten (Goethes „Faust" wurde
vom Prozess um eine Kindsmörderin angeregt, und auch
Bölls Roman *Die verlorene Ehre der Katharina Blum* bezieht
sich auf reale Ereignisse), von historischen Stoffen, von

Sammlungen überraschender Ereignisse stimulieren, wie Maler sich eben von anderen Bildwelten inspirieren lassen. Schriftsteller suchen ihre Anregungen aber auch in den vielen Geschichten, die in der Presse kolportiert werden.

Beim Lesen der „unglaublichen Geschichten", die etwa R. W. Brednich wiedergibt (vgl. die vier im Literaturverzeichnis genannten Bände), staunte ich darüber, in welch starkem Maße diese Geschichten Vorlagen für literarische Bearbeitungen wurden; ganz zufällig war ich auf diese Quelle der literarischen Inspiration gestoßen.

Es soll hier nicht unerwähnt bleiben, dass es verschiedene Hilfsmittel für die Produktion literarischer Texte gibt: Reimlexika, Synonymlexika, Sprichwortlexika usw.

9.13 Fazit und Aufgaben

Fazit: Wenn man sich erst einmal ein Problem gestellt hat, gibt es – um zu einem Einfall zu gelangen – Techniken, die von vielen Erfindern und Kreativen benutzt werden. Wie die Beispiele zeigen, kann man diese Techniken auch für Probleme der Alltagskreativität nutzen.

Aufgaben

* 1. Na klar, hier geht es darum, die Heuristiken, die beschriebenen Ideenfindetechniken auf eigene Probleme anzuwenden.
* 2. Hier ist die Stelle, eine interessante Ungereimtheit zu berichten und aufzuklären. Der Text dieses Kapitels erlaubt nämlich, diese Ungereimtheit aufzulösen.

Es gibt in der Psychologie Kreativitätstests. Dabei soll man z. B. möglichst viele ungewöhnliche Gebrauchsweisen für einen Ziegelstein oder eine Erklärung für eine ungewöhnliche abgebildete Situation finden usw. Man prüft also, ob der Proband Ideen haben kann. Die Ungereimtheit ist: Die tatsächliche Kreativität im Beruf oder im Alltag hängt nur sehr gering mit den Testergebnissen zusammen. Zunächst sollen Sie selbst über die Antwort nachdenken.

Frage: Warum hängt der Punktwert in den beschriebenen Tests kaum mit der Kreativität im Leben zusammen? Überlegen Sie bitte die Antwort, bevor Sie weiterlesen.

Lösung: Eine Idee zu haben, ist für die Kreativität nicht so zentral. Man kann die Idee auch vorfinden (vgl. Edisons Äußerungen am Anfang des Kapitels). Man kann eine Idee „entdecken", die unterbewertet ist, und in einem kreativen Werk umsetzen. Natürlich ist es auch in Ordnung, eine eigene Idee zu haben, aber keineswegs die notwendige Voraussetzung für Kreativität.

10
Erfinderzeiten, Erfinderdomänen

Manchmal begünstigen die Umstände einer Epoche oder die Verhältnisse, in denen eine Menschengruppe in einer bestimmten Epoche lebt, Innovation und Erfindungen, manche Zeiten bleiben in dieser Hinsicht eher statisch. Meist sind es einige Bereiche der Innovation, die im Fokus der Aufmerksamkeit einer Epoche liegen, in denen es Veränderung und Fortschritt gibt. Die Gesellschaft muss die Mittel zur Verfügung stellen, um etwas auszuprobieren und zu entwickeln. Das tut sie besonders dann, wenn die Interessen der Herrschenden betroffen sind, so etwa in Kriegszeiten.

10.1 Bedingungen der Innovation

Kriegszeiten erfordern Kriegslisten, Strategien und neue Waffen. Die Interessen der Mächtigen sind wachgerufen, sie stellen die nötigen Ressourcen zur Verfügung. So ist manchmal der Krieg der „Vater der Erfindung". Die Überzeugung, dass der Krieg durch technische und taktische Innovation gewonnen wird, besteht schon seit der Antike. Auch vor und nach Kriegen stehen Ressourcen für kriegeri-

sche Innovationen zur Verfügung, die dann im Bedarfsfall
den Sieg sichern können.

Der „listenreiche" Odysseus ließ sich immer wieder etwas
einfallen, um aus gefährlichen Situationen zu entkommen.
Die Kriege der Antike wurden durchaus durch technische
Erfindungen entschieden. Der Philosoph Archimedes kam
der Überlieferung zufolge auf die Idee, die Sonnenspiege-
lungen von Schilden der Krieger von Syrakus so zu bün-
deln, dass sie die angreifenden römischen Segelschiffe in
Brand setzen können. Das hat man nachgestellt, und es
gelang tatsächlich, mit vielen einigermaßen fokussierten
Spiegeln ein entferntes Holzschiff in Flammen zu setzen.

Gerade auch in modernen Kriegen setzen die Kriegspar-
teien auf neue „Wunderwaffen". Die berühmtesten Wis-
senschaftler Amerikas wurden im Zweiten Weltkrieg mo-
natelang interniert, um die nötigen Entwicklungen für die
Atombombe zu erreichen. Wenn die Mächtigen der Zeit
sich Erfindungen wünschen, dann bewegt sich etwas. Im
Krieg sind sie selbst betroffen, selbst gefährdet, und nun
rufen sie nach Erfindungen. Für eine Verbesserung der Le-
bensumstände der Bürger in Monarchien wurden Erfin-
dungen mit derartiger Energie kaum in Gang gesetzt. Erst
die Demokratie kann die nötige Machtkonstellation für
Forschung und Innovation im Interesse der Bürger bereit-
stellen.

Auch andere Wünsche der Obrigkeit ermöglichten Expe-
rimente: Im Mittelalter wünschten sich die Herrschenden
Gold, so gab es in der Alchemie – in der man Gold aus
anderen Stoffen herstellen wollte – eine Vielzahl von Ent-
deckungen und Erfindungen. Leider kann man mit chemi-
schen Mitteln kein Gold erzeugen, sodass dieser Erfolg aus-

blieb. Aber immerhin wurde die Grundlage für die heutige Chemie gelegt.

Auch von der Malerei, die die wichtigen Glaubensinhalte ins Bild setzen sollte, waren Erfindungen erwünscht. Die Bilder sollten die Schrecken der Hölle und die Belohnungen des Himmels immer naturalistischer darstellen. Nicht zuletzt aufgrund des Erfindungsschubs der Malerei in der Renaissance kam die innige Verbindung von Kunst und Kreativität zustande, die uns heute fast als selbstverständlich erscheint.

In anderen Domänen waren Erfindungen weniger erwünscht. Das Sezieren von Leichen war – aus religiösen Gründen – verboten. Das verhinderte sicher mancherlei medizinische Erfindung (oder Entdeckung). Immer wenn es um kirchliche Dogmen ging, waren neue Sichtweisen und Innovationen sowieso unerwünscht; sie führten sogar zu Androhungen der Exkommunikation und der Todesstrafe. Aus der Sicht der Religion war die Erde ja der Mittelpunkt der Schöpfung. Als Kopernikus also die Sonne in den Mittelpunkt unseres Planetensystems rücken wollte, gefährdete dies die Grundlagen des Glaubens. Derartige neue Erkenntnisse wurden nach Kräften unterdrückt. Ähnliche Widerstände musste später Darwins Theorie überwinden, sodass er selber formulierte, er komme sich vor, „als habe er einen Mord an Gott begangen".

Beispiel

In China wünschten sich die Herrschenden edle und ganz dünne Porzellane, also erhielten die Manufakturen Vorgaben, die sie – bei Androhung des Todes für die dort Arbeitenden im Fal-

le der Nichteinhaltung – zu erfüllen hatten. In dieser Domäne wollte die antike chinesische Gesellschaft also Innovation und Erfindung.

Es kann sein, dass die Mächtigen einen Wettstreit in Bezug auf kulturelle Höchstleistungen austragen. Das hat die Innovation in der Kultur immer wieder enorm gefördert, so in der Renaissance: Der Wettstreit der italienischen Stadtstaaten wurde z. B. über die imposanteste Architektur ausgetragen. Den Fürsten wurden aber auch alle möglichen anderen Erfindungen angeboten, von der Kriegsmaschine bis zur Bewässerungspumpe. Manche Erfindung, wie z. B. die Perspektive in der Malerei, wurde durch Beobachtung antiker Leistungen möglich. Auch die Architekten konnten sich ein Vorbild an antiken Bauwerken (wie dem Pantheon in Rom) nehmen, wenn sie immer größere freitragende Kuppeln errichten wollten. Renaissance, das heißt ja Wiedergeburt (der antiken Größe des Römischen Reichs), und diese Rückbesinnung war ein wichtiger Impulsgeber. Dann aber entstand auch bei den Fürsten das Bewusstsein, dass ein Fortschritt durch Erfindung möglich ist und Erfinder entsprechend gefördert werden sollten.

Die Macht verschob sich von den Despoten zu Industrieunternehmen. Sie standen in einem ständigen Wettstreit, und so konnte die Innovation weitere Bereiche des Lebens erfassen. So war es in der Zeit der Industriellen Revolution. Erfinder und Erfindungen wurden in dieser Zeit von der Privatwirtschaft finanziert und gefördert. Da waren es die großen Firmen, die mit den Erfindungen „Geld machen" konnten. Westinghouse elektrifizierte Amerika mit

Wechselstrom und verdiente daran ein Vermögen. Zum Teil gründeten Erfinder eigene Firmen: z. B. Lilienthal, der ab 1883 Kleinmotoren baute, für welche seine Erfindung des Schlangenrohrkessels verwendet wurde, oder auch Siemens. Gustav Lilienthal versuchte, eine Art Fertigbau zu erfinden, um auch den weniger Begüterten den Besitz eines Eigenheims zu ermöglichen. Letztlich war es aber die perfekte Eisenverarbeitung, auch die Dampfmaschine, die zur Grundlage einer Erfinderzeit (Gründerzeit) wurde. Die Dampfmaschine und die anderen Maschinen (Otto-Motor, Diesel-Motor) konnten nun vielfältige sinnvolle Apparaturen antreiben, die Menschenarbeit erleichterten oder ersetzten.

Dann war die Goldgräberzeit für diese Art Erfindung aber auch wieder vorbei. Andere Domänen boten in der Folge die Chance für Erfinderreichtum. Das war vor wenigen Jahrzehnten die Welt der Computer. Bahnbrechende theoretische Arbeiten von Gottlieb Frege (1848–1925) reichen weiter zurück, technische Anwendungen seiner logischen Theorien sind dann erst nach der neuen Kybernetik, als deren Begründer Norbert Wiener (1894–1964) gilt, möglich geworden. Erneut war das Tor für eine Flut von Erfindungen geöffnet.

Junge Menschen, die Kontakt zu dieser Welt hatten, gründeten Garagenfirmen, aus denen heute die weltgrößten Industrieunternehmen geworden sind, wie z. B. das Unternehmen Microsoft von Bill Gates. Er ist einer der Erfinder der Computersprache „Basic" und des Betriebssystems „Windows", mit einer Art Bilderschrift, die jeder

ohne langes Lernen von künstlichen Programmbefehlen beherrschen kann. Wer weiß, ob diese Bilderschrift mit der Zeit unser antikes Alphabet ablösen wird? Wenn Bill Gates in seiner Schule nicht einen der damals ganz seltenen Computer zur Verfügung gehabt hätte, wäre Microsoft vermutlich in dieser Form nicht entstanden. Wenn also die Vorbedingungen gegeben sind, muss der Erfinder auch noch das Glück haben, mit dem Wissensbereich in Kontakt zu kommen.

Politische Entwicklungen können Erfindungswelten öffnen oder schließen. In Monarchien und Diktaturen gibt es wenig Spielraum für Sozialutopien. Jean-Jacques Rousseau (1712–1778) musste wegen seiner Monarchiekritik in seinem Roman *Émile* aus Frankreich flüchten. Nach der Französischen Revolution und im demokratischen England war es leichter möglich, über Gesellschafts- und Wirtschaftssysteme nachzudenken. Der satirische Roman *Gullivers Reisen* von Jonathan Swift (1667–1745) spielte in der Zeit derartiger literarischer Erfindungen, die zugleich die herrschenden Zustände kritisierten, ohne Land und Leute direkt zu benennen.

Die Not der englischen Industriearbeiter motivierte Karl Marx, ein ganz neues Sozial- und Wirtschaftssystem zu entwerfen: den Kommunismus. Den sport- und wettkampfbegeisterten Engländern ermöglichten die neuen weltweiten Transportsysteme Entdeckungen und Erstbesteigungen. Sie eroberten die Pole und die höchsten Berge. Geografische Gesellschaften statteten die Expeditionen aus. Der Reichtum, der aus den Kolonien und der industriellen Wertschöpfung gewonnen wurde, gab einer gebildeten Schicht die für kreative Werke nötige Freizeit. Daheim in England

entstand eine Entdeckerfreude, die „in 80 Tagen um die Welt" führte, aber die dann schließlich auch die Grundlage für Darwins bahnbrechendes Werk wurde.

In einer Epoche kann es schick sein, etwas auszutüfteln, sich als Erfinder zu betätigen. Die englischen Adeligen des 18. Jahrhunderts hatten Zeit, die sie nicht allein mit der Jagd verbringen wollten. Sie begründeten eine Tradition von wissenschaftlichen Erfindungen, deren berühmtester Vertreter Sir Francis Galton ist. Noch heute ist man in England gegenüber dem „spleenigen" Exzentriker viel wohlwollender eingestellt als etwa im preußisch geprägten Deutschland: Hier sollten sich die Menschen eher zum Soldaten eignen und eben nicht aus der Reihe tanzen.

Wie man sieht, gibt es für bestimmte Bereiche (Domänen) in bestimmten Zeiten einen Boom an Entdeckungen und Erfindungen. Manches muss dafür zusammenkommen:

Es muss sich allmählich eine Lage herausgebildet haben, in der Vorarbeiten, vorherige Erfindungen ganz neue Anwendungen ermöglichen.

Es muss private oder öffentliche Finanzierungen für diese Erfindungen geben.

Es muss eine Gruppe von Menschen geben, die genügend Zeit hat, den neuen Möglichkeiten nachzugehen. Dann aber kann sich eine Erfinderstimmung entwickeln, die ganz allgemein Erfindungen und Entdeckungen in einer Zeit befördert.

Wie steht es damit heute? Geografische Entdeckungen sind kaum mehr möglich. Der Weltraum ist für einen Entdeckerboom noch viel zu schwer zu erreichen. Die Goldgräberzeit der Computerentdeckungen ist vorbei. Es sind

nicht mehr die Jugendlichen, die uns Erwachsenen vor-
machen, wie man ein Programm schreibt. Mächtige Hard-
und Software-Firmen haben die Entwicklung in ihre Hand
genommen.

Scheint es also eine Flaute im Aufkommen von Erfin-
dungen zu geben? Natürlich nicht! Allerdings vernebelt
vielleicht die Fixierung auf bearbeitete Domänen den Blick.
Computerfreaks sind die heutigen Jugendlichen nicht
mehr. Ist also ein Niedergang im Erfindungsreichtum oder
in der Erfindungsbereitschaft zu konstatieren? Nein, es hat
sich eine neue Domäne für Erfindungen entwickelt:

Was machen denn unsere heutigen Jugendlichen in ihrer
Freizeit? Sie sind auf das Internet konzentriert. Und dort
machen sie Erfindungen und Entdeckungen, eröffnen neue
Portale wie „YouTube" oder „Facebook", mit denen – wie
in früheren Erfinderzeiten – Millionen verdient werden
können. Die aktuelle Domäne der Erfindungen scheinen
neue Internetnutzungen zu sein. Vorbedingung für diese
Erfindungen ist natürlich nicht nur die Existenz, sondern
die breite Verfügbarkeit des Internets. Die Jugendlichen
vergangener Generationen konnten dazu also noch gar
nichts beitragen.

Wenn sich in einer Domäne ein Zeitfenster für Erfin-
dungen öffnet, sind es oft auch ganz einfache Ideen, die
einen großen kommerziellen Erfolg haben. Viele Webseiten, von Schülern und Studenten aufgebaut, wurden später
von großen Firmen für erhebliche Summen aufgekauft. Ein
Beispiel ist eine Webseite des jungen Christian Jagodzinski,
auf der er Bücher verkaufte. Dieses Portal wurde von Amazon aufgekauft. Ein anderes Beispiel wäre das Portal „YouTube", das von Google für Millionen übernommen wurde.

Die heutige Konsumgesellschaft ist auf die Innovation angewiesen. Nur das neueste und beste Modell einer Sache kann sich international durchsetzen und wird verkauft. Wenn eine Firma die Innovation vernachlässigt, hat sie bald keine Chance mehr auf dem Markt. Man sieht das etwa am Schicksal der amerikanischen Auto- und der deutschen Fotoindustrie. Wir leben heute in einer Zeit, die wie keine andere die Innovation feiert und an den technischen Fortschritt glaubt. Fehlentwicklungen des technischen Fortschritts müssen durch andere fortschrittliche Ideen ausgeräumt werden. Erneuerbare Energien z. B. sind ja kein „Rückschritt", sondern technischer Fortschritt in eine neue Richtung.

Im Bereich des Handwerks, etwa im Bauhandwerk, geht es dagegen überraschend traditionell zu. Dort greift der Mechanismus der globalen Konkurrenz nicht.

10.2 Das Selbstbild und die Bereitschaft zur Erfindung

Nationen habe Mythen, die von ihrem Ursprung und von ihren Helden erzählen. Jeder trägt den Charakter dieser Helden mehr oder weniger in sich, er orientiert sich an ihnen, folgt ihrem Vorbild.

Beispiel

Die Griechen haben den listenreichen Odysseus in sich, der aus schwierigsten Problemen einen Ausweg findet. Tatsächlich ist die Figur in den Gedanken der modernen Griechen präsent: Im

Interview mit dem *Kölner Stadt-Anzeiger* (Ausgabe vom 9./10. Mai 2009) wird der Fußballheld der Europameisterschaft 2004, Angelos Charisteas, zu seinem Lieblingshelden befragt. Er antwortet: „Hm, vielleicht Achilles der Kämpfer … Nein, eigentlich eher Odysseus. Der ist ein Mensch und sehr schlau. Im Fußball kommt es auf Kampf an, aber vor allem auch auf Cleverness. Man muss schnell reagieren, deshalb gefällt mir Odysseus."

Die antiken Griechen waren große technische Erfinder. Ktesibios (ca. 300 v. Chr.) erfand eine pneumatische Orgel. Mit Luftdruck und dem Druck von Wasserdampf konnte man Spielfiguren bewegen, ja sogar Türen automatisch öffnen. Die Griechen – hätten sie das Material Eisen besser verarbeiten können – wären sicher schon damals in der Lage gewesen, die Dampfmaschine zu erfinden. Die sperrige Bronze erlaubte dies aber nicht. Dennoch haben auch sie mit besonderen Legierungen der Bronze Federn für ein Katapult herstellen können (Drachmann 1967). Ihre vielen Kriegslisten behandele ich weiter unten (Kap. 12).

Wie verhält es sich da mit den Deutschen? Starke Kämpfer beseelen auch uns: im Nibelungenlied, dem germanischen Mythos. Sie imponieren durch Mut und Gradlinigkeit, nicht durch Listenreichtum und Erfindungsgabe. Leider sterben sie durch Verrat in Attilas Hallen in Ungarn. Die Heiligenlegenden des Christentums sehen auch eher passives Erdulden als kreative Problemlösung vor. Insofern haben wir keinen mythischen Hintergrund für eine positive Sicht der Kreativität.

Tatsächlich haben wir viele Erfinder, die allerdings bei einer Besinnung auf unsere – deutsche – Vergangenheit nicht im Zentrum der Aufmerksamkeit sind (wie etwa Leonardo da Vinci für die italienische Geschichte). Im Mythos

kennen wir Reineke Fuchs, der sich listig einen Vorteil zu verschaffen weiß (vgl. aber Kap. 12). Er ist Namenspate für Erwin Rommel, den „Wüstenfuchs". Aber wir wollen uns ja kein Vorbild an Kriegshelden nehmen.

Auch in der Kulturgeschichte der deutschen Nationen gab es Giganten der Erfindung: von Johannes Gutenberg, der 1440 den Buchdruck mit beweglichen Lettern erfunden hat, bis hin zu Einstein, der das physikalische Weltbild revolutionierte. Der Chirurg Sauerbruch (Operation am offenen Brustkorb, s. o.) ist mit Recht berühmt. Etliche weitere Anekdoten handeln von fantastischem Einfalls- und Erfindungsreichtum:

Beispiel

Der berühmte Mathematiker Carl Friedrich Gauß hatte als Schüler einen sehr guten Einfall, eine langweilige Rechenaufgabe abzukürzen. Die Klasse sollte die Zahlen von 1 bis 100 zusammenzählen. Gauß war nach wenigen Minuten fertig. Er addierte die Zahlen immer paarweise zu 101: nämlich „1 und 100" und „2 und 99" usw. Macht man dies 50-mal, so ergibt sich die Lösung: 5050.

In der Zeit der Industrialisierung wurde Deutschland in besonderem Maße zum Land der Tüftler und Entwickler. Einige Beispiele: 1854 wurde von dem Deutschen Heinrich Göbel (1818–1893) die Glühbirne erfunden. Werner von Siemens (1816–1892) entwickelte 1866 den Dynamo. „Die Pille" ist eine Erfindung des deutschen Chemieunternehmens Schering. Erst jüngst entwickelte die Deutsche Fraunhofer-Gesellschaft das MP3-Format zur Speicherung von Musik. Die Weltmeisterschaft in Bern wurde seinerzeit

auch deshalb gewonnen, weil Alfred Dassler abschraubbare Stollen erfunden hatte.

Auch wir Deutschen können also stolz sein auf kreative Genies, auf Erfinder und Tüftler unserer Vergangenheit. Letztlich ist ja auch Odysseus ein Vorfahr in unserer gemeinsamen europäischen Geschichte.

10.3 Fazit und Aufgaben

Fazit: Erfindungsreichtum ist nicht allein die Leistung einer Person. Die Umstände müssen ihn ermöglichen oder sogar fördern. Man könnte Kreativität daher auch als eine Eigenschaft eines (Gesellschafts-)Systems auffassen, das die individuelle Kreativität zumindest zulässt.

Aufgaben

1. Finden Sie neue Aufgaben für das Internet. Eine Lebensmittelbestellung wird z. B. erst seit kurzer Zeit angeboten. Eine Kleiderbestellung aufgrund eines Ganzkörperscans wird es bald geben. Wie könnte man eine Verkaufs- und Ausstellungsplattform für Hobbykünstler aufbauen?

2. In der amerikanischen Kinderliteratur gibt es den Erfinder „Daniel Düsentrieb" (in den Donald-Duck-Geschichten). Was gibt es in dieser Hinsicht in der deutschen Literatur? Wie steht Karl May zur Erfindung, wie hält es Harry Potter damit?

11

Kreativität im Lebenslauf. Ist Kreativität weiblich?

11.1 Kreativität bei Kindern fördern

Kinder sind nicht automatisch kreativer als Erwachsene. Man spricht sogar von einem „Regelalter" (ca. 8 Jahre), in dem Kinder es gern genauso haben wollen, wie es „richtig" ist.

Bei Kindern ist „Alltagskreativität" aber dennoch ständig gegenwärtig. Besonders sichtbar wird sie in Mangelsituationen. Peter T. Schulz, der Zeichner des „Ollen Hansen", hat eine Sammlung von Spielzeugen aus aller Welt zusammengetragen, die sich Straßenkinder gebastelt haben. Von der Gitarre aus einem Holzbrett und wenigen Drähten bis zum Storch aus einem Holzklotz kann man den kreativen Erfindungsgeist der Kinder bewundern (in seinem Atelier in Köln stellt Schulz seine Sammlung aus).

Manchmal kommen Kinder in Lebenslagen, in denen sie nicht so genau wissen, wie man etwas macht, dann müssen sie etwas erfinden. Ob sie aber Lust dazu haben, hängt sehr davon ab, wie ihre vorherigen Erfindungen aufgenommen wurden. Hat man sie für Fehler ausgelacht und verspottet, werden sie natürlich vorsichtig mit Erfindungen sein.

Man denkt üblicherweise, Kinder entfalteten in ihren Zeichnungen einen großen Erfindungsreichtum. Tatsächlich malen sie oft die ganz gleichen schematischen Malformeln für bestimmte Gegenstände immer wieder, manchmal ganz genau gleich über Jahre hinweg. Woher die Form stammte, kann man nicht immer nachvollziehen. Oft ist sie im Kindergarten oder in der Schule von Freunden und Sitznachbarn abgeschaut. Es gibt den Moment der Erfindung; aber wenn man mit den Zeichnungen des Kindes nicht sehr gut vertraut ist, wird man ihn nicht entdecken. Will man Erfindungsreichtum in der Zeichnung fördern, sollte man daher Aufgaben stellen, die das Kind vorher noch nicht bewältigt hat. Wenn es ein Tier zeichnen soll, das es noch nie gezeichnet hat, muss es überlegen, wie es das so gestalten kann, dass man es von anderen Tieren unterscheidet. Oder: Wie malt man einen Räuber, der sich hinter einer Wand versteckt? Jetzt kann das Kind möglicherweise auf das Prinzip der Verdeckung in der Zeichnung stoßen. Die Instruktion „Erfinde einmal einen neuen Superhelden oder ein neues Monster für einen Spielfilm oder für ein Computerspiel, das es bis jetzt noch nicht gab" öffnet Raum für Erfindungen (Abb. 11.1).

Wenn Erfindungen ausprobiert werden und dann Beachtung und Lob von Erwachsenen bekommen, ermutigt das eine kreative Grundhaltung. Das Lob muss aber gezielt die Erfindung benennen. In unserem Beispiel würde es nicht ausreichen, „Das ist aber ein schönes Bild" zu sagen. Es muss stattdessen genau die Innovation benannt werden, etwa: „Toll, der hat fünf Arme und kann allerhand damit anfangen".

Abb. 11.1 Kreative Kinderzeichnung mit origineller Lösung der Menschfigur. (© Sammlung Martin Schuster)

Wie Kinder sich und ihre Lebenslage auffassen, hängt durchaus auch von Märchen und Kinderbüchern ab. Ein Gegensatz soll als Beispiel dienen: In den Harry-Potter-Romanen hat der Held durch seine Zauberkraft Erfolg. Wollte man ihm nacheifern, müsste man auf magische Praktiken setzen. In vielen der früher beliebten Enid-Blyton-Romane (oder in der Jugendbuchserie *Die drei Fragezeichen* oder in Astrid Lindgrens *Pippi Langstrumpf*) sind die Kinderhelden dagegen erfinderisch und können deshalb schwierigen Notlagen entkommen. Wollen die jungen Leser ihnen nacheifern, dann erschließen sie sich ihre kreativen Möglichkeiten. Daniel Düsentrieb in den Micky-Maus-Heftchen ist eine eher zwiespältige Figur. Er erfindet allerlei, ohne dass es ihm aber viel hilft (er spiegelt die amerikanische Geringschätzung von intellektuellen Leistungen und den Glauben daran, dass es besser sei, „Geld zu machen" wie Onkel Dagobert). Die Drillinge Tick, Trick und Track, die Neffen Donald Ducks, dagegen sind erfolgreich erfinderisch, also ein gutes Vorbild für Kreativität.

Erwachsene können genervt sein von den vielen Fragen der Kinder. Manchmal ist es wahrscheinlich auch eher das Ziel der Fragerei, die Aufmerksamkeit der Erwachsenen auf sich zu ziehen, als eine Antwort zu bekommen. Manchmal sind die Fragen verklausuliert und indirekt und lassen nicht sogleich erkennen, was das Kind wissen möchte. Dennoch: Wenn sich das Fragen lohnt, wenn man ehrliche und weiterführende Antworten erhält, wird die kindliche Neugier ermutigt und so eine wichtige Voraussetzung für Kreativität geschaffen.

Es gab und gibt Ausnahmekinder, deren Erfindungsreichtum sich in frühen Jahren zeigt:

Beispiel

Nikola Tesla baute schon mit fünf Jahren ein kleines Wasserrad ohne Schaufeln, das später zur Grundlage einer seiner Erfindungen wurde. Auch baute er als Kind mit einem „Sechzehn-Käfer-Stärken-Motor" aus leichten Sägespänen eine Art Flugmaschine mit einem Propeller, die vom verzweifelten Flügelschlagen der Junikäfer angetrieben wurde. (Ein älterer Freund jedoch verspeiste die Käfer zum Missvergnügen des jungen Erfinders...).

Solchen Erfindungsreichtum gilt es zu bemerken und zu ermutigen. Im Leben des Chirurgen Ferdinand Sauerbruch gab es eine bemerkenswerte Episode, die zeigt, was man dem 13-jährigen Heranwachsenden zutraute. Der junge Ferdinand hatte beobachtet, wie sich Mutter und Tante in gebückter Haltung beim Zuknöpfen der Stiefel abmühten. Das kam ihm demütigend vor, und er machte sich Gedanken darüber, wie die Situation zu vereinfachen wäre. Er erfand einen Druckknopf. Der Großvater ließ diesen Druckknopf, den er für geeignet hielt, sogar von einem Handwerker in einer kleinen Serie von 20 Stück anfertigen. Er funktionierte auch gut, allerdings erfuhr man zu diesem Zeitpunkt, dass ein solcher Knopf kurz zuvor erfunden und schon im Handel war (hier könnten wir auch wieder über „Doppeltentdeckungen" nachdenken, vgl. Kap. 8). Wer weiß, ob Sauerbruch später – gerade wegen der vielen Rückschläge bei Demonstrationen seiner medizinischen Erfindungen – das nötige Zutrauen zu seiner Operationsmethode am offenen Thorax gehabt hätte, wenn sein Selbstgefühl nicht durch diese (und einige andere gleichartige) frühe Erfahrungen bestärkt worden wäre.

Konrad Zuse, der Erfinder des Computers, baute mit seinem Stabilo-Baukasten neue Maschinen und Modelle und gewann damit die Wettbewerbe der Herstellerfirma. Mit diesen und anderen Projekten konnte er frühe Anerkennung für seine Erfindungen erlangen, was ihm das Selbstbewusstsein gab, sich schon im Alter von 25 Jahren als selbstständiger Erfinder niederzulassen.

Die Brüder Lilienthal bauten als Jugendliche (1864) ein eigenes Fahrrad. Ohne nach dem Preis zu fragen, ließen sie eine Stahlachse anfertigen, die damals acht Taler, den halben Monatslohn eines Maurers, kostete. Die Mutter bezahlte es, ohne ihre Kinder zu tadeln, obwohl sie nach dem Tod ihres Mannes sehr sparsam mit dem Geld umgehen musste. Sie erlaubte sogar für die Ausfahrt des Fahrrads eine Erweiterung des Hoftores!

Es war übrigens das erste pedalbetriebene Tretrad und konnte sich nur deshalb nicht durchsetzen, weil der Fahrer über dem kleineren Rad weit unten saß und weil es noch keine Übersetzung durch eine Kette hatte.

Oft können Innovatoren und Erfinder ein Rollenmodell in ihrer Familie beobachten. Nikola Tesla erwähnte seine erfinderische Mutter. Sauerbruchs Vater hatte vor, einen neuen Webstuhl zu erfinden, starb aber früh. Gemeinsames, kindgemäßes Erfinden in der Familie trägt wesentlich zu einer Wendung zur Kreativität bei. Die Mutter der Brüder Lilienthal machte prinzipiell nur selbst gemachte Geschenke. In einer Biografie der Lilienthals werden diese so charakterisiert (S. 15): „Carolines Geschenke waren meist Kunstwerke, deren Fantasie keine Grenzen kannte, ganze Dörfer mit Schloss, Häusern, Scheunen und Ställen, mit Fenstern, Türen, Riegeln und Geräten, mit Schwanenteich und Parkanlagen."

Im Einzelfall mag es so sein, dass erst der Sohn oder die Tochter den gescheiterten Erfindertraum der Eltern in die Tat umsetzt, so bei Rudolf Diesel, dessen Vater vergeblich an der Erfindung eines neuen mechanischen Webstuhls arbeitete.

> **Beispiel**
>
> Auch die Kindheit von Konrad Lorenz ist ein gutes Beispiel für die Bedingungen, die große Kreativität begünstigen. Er war ein spätes Kind seiner Eltern und hatte einen viel älteren Bruder. Als Nesthäkchen entging er einer allzu einengenden Erziehung. Zudem fand er in seiner späteren Frau schon als Kind eine Spielgefährtin, die ihn in seinen frühen Forschungsprojekten unterstützte. Nach der Lektüre einer rührenden Gänsegeschichte (*Die wunderbare Reise des kleinen Nils Holgersson* von Selma Lagerlöf) wünschte er sich nämlich auch eine Gans. Stattdessen schenkten ihm seine Eltern eine kleine Ente. Und wie der Zufall es wollte, wurde das Entlein auf den kleinen Knaben geprägt. Das heißt, es folgte ihm und nicht seiner eigenen Entenmutter. Durch diesen Verhaltensunterschied entdeckte Konrad Lorenz schon als Kind den Sachverhalt der Prägung. Der Keim für seine späteren Forschungsarbeiten wurde bereits in seiner Kindheitserfahrung gelegt.

Zudem hatte Konrad Lorenz ein gutes Rollenmodell für Kreativität. Das können wir daraus schließen, dass sein Vater einem Architekten den Auftrag gab, ein Haus in einer Stilmischung von Jugendstil und Barock zu planen. So kam es, dass der jugendliche Konrad in einem 13-eckigen (!) Zimmer im obersten Stock des Hauses lebte.

Es soll – auch zum Thema Freizeit und Freiheit – erwähnt werden, dass Lorenz in einem Interview darüber sprach, dass es seine Fähigkeit zum Müßiggang war, die ihm das vielleicht manchmal etwas langweilige Zusammenleben mit den Graugänsen erst ermöglichte.

Tacher und Readdick (2006) weisen einen Zusammenhang zwischen der im Test gemessenen Kreativität von Zweitklässlern und ihrer Aggressivität auf. Sie vermuten, dass z. B. verbale Kreativität in diesem Alter auch in Durch-

setzungssituationen entwickelt wird. Erziehung zur Kreativität müsste nach diesem Ergebnis also auch eine gewisse Toleranz gegenüber Aggressivität beinhalten.

11.2 Kreativität in Jugend und Erwachsenenalter

Auf dem Gebiet der Naturwissenschaften und bei Patentanmeldungen entstehen in den ersten vier Lebensjahrzehnten die meisten bedeutenden Leistungen. Aber auch später kann noch Bedeutendes zustande kommen. Die Intelligenzbereiche für Höchstleistungen in den Naturwissenschaften lassen im Alter nach und fallen leistungsmäßig ab. Das könnte die Ursache dafür sein, dass außergewöhnliche Leistungen meist „früh", also in jungen Jahren, und selten im vorgeschrittenen Leben gelingen. In den künstlerischen Domänen bleiben die relevanten Fähigkeiten bis ins hohe Alter erhalten.

Es muss aber nicht ein Versiegen der Fähigkeiten oder der Kreativität sein, was den Altersabfall verursacht, er kann auch andere Gründe haben:

Wer nicht bis 40 irgendeinen Erfolg in Bezug auf die wirtschaftliche Nutzung seiner Kreativität hatte, gibt sein Tätigkeitsfeld vielleicht auf. Er muss dann für eine Familie sorgen und zuverlässig Geld verdienen.

Wer schon einen wichtigen Erfolg und Amt und Würden erreicht hat, muss und will nicht mehr alles auf eine Karte setzen.

Manche Menschen erkranken oder haben so schwere Schicksale, dass sie nicht mehr kreativ sein können. Der übermäßig kreative Thomas Alva Edison konnte weit weniger Patente anmelden, als er durch ein misslungenes Projekt der Eisenverhüttung in finanzielle Schwierigkeiten geriet.

Manche Kreativen begannen ihre schöpferische Tätigkeit aber auch erst im Erwachsenenalter:

> **Beispiel**
>
> Rousseau (1712–1778) etwa war zwar schon früh kreativ tätig (er komponierte mit 33 eine Oper), Anerkennung fand er jedoch erst als 38-Jähriger mit einer Preisschrift für die Akademie Dijon zu der Frage, ob der Fortschritt der Wissenschaften und der Künste zu einer Läuterung der Sitten beigetragen habe; Rousseau erhielt 1750 für seinen *Discours sur les Sciences et les Arts* (Abhandlung über die Wissenschaften und die Künste) den 1. Preis. Conrad Ferdinand Meyer begann seine Laufbahn als Dichter mit 39.

11.3 Kreativität im hohen Lebensalter

Wer in der Jugend die Gewohnheit entwickelt hat, nach neuen Lösungen zu suchen, der kann das auch im Alter noch. Viele bedeutende kreative Leistungen sind im hohen Alter entstanden. Guiseppe Verdi (1813–1901) z. B. hat mit 80 Jahren die Oper „Falstaff" komponiert, Benjamin Franklin (1706–1790) erfand im hohen Alter von 88 Jahren die bifokale Linse. Thomas Alva Edison hat mit 81 das letzte seiner Patente angemeldet. Pablo Picassos erotisches Spätwerk ruft heute noch Staunen hervor.

Beispiel

Einesteils besessen von Vagina und Anus, andererseits bewusst nachlässig und in ungewohnter Farbskala und wenig meisterlich malend, riskierte Picasso im hohen Alter die Ablehnung seiner Bilder durch die Kunstwelt. Er sagte zu Freunden: „Man sollte die Bilder gar nicht zeigen." Er war also mit 80 Jahren der alte Revolutionär geblieben. Ein Ausstellungskatalog (Spiess 2006) legte großen Wert darauf, neben die Malereien die Radierungen zu stellen, in denen die alte Meisterschaft der Strichbeherrschung weiterhin zu erkennen war.

Die hier Genannten waren Personen, die ihr Leben lang kreativ waren und für ihre Leistungen bereits zuvor hohe Anerkennung erlangt hatten. So hatten sie natürlich das nötige Selbstbewusstsein, um auch im Alter neue Werke vorzustellen.

Kann man sich aber als älterer Mensch auch ohne eine derartige Biografie der Kreativität öffnen? Das ist ohne Weiteres möglich, wie viele Beispiele zeigen. Grandma Moses (1860–1961) z. B. begann erst im Alter zu malen und machte dann Karriere als naive Malerin.

Oft dauert es allerdings Jahre, bis die kreative Leistung eines Menschen bekannt und in den Medien oder in Fachkreisen die Grundlage für den Ruhm gelegt wird. So können wir uns vorstellen, dass viele Alterswerke nur in Spezialistenkreisen Aufmerksamkeit erlangen.

Wenn also im Alter noch kreative Höchstleistungen erbracht, ja sogar erst begonnen werden können, dann ist ja in dieser Lebensspanne sicher auch Alltagskreativität zu finden – und so kann man auch im Alter den Vorsatz fassen, den Alltag kreativ zu bewältigen.

Das heutige Altern unterscheidet sich in mancher Hinsicht von dem Altern vergangener Generationen. Unsere Vorfahren starben nicht nur früher, sie waren den Krankheiten des Alters auch in ganz anderem Maße ausgeliefert. Heute gibt es viele geistig und körperlich gesunde alte Menschen, die ihr ganzes Leben lang besondere Kenntnisse erworben haben, die nun über reichlich Freizeit und auch über die finanziellen Mittel verfügen, um kreative Experimente zu machen. So können wir von dieser Bevölkerungsgruppe geradezu einen Kreativitätsschub erwarten.

Beispiel

Allein im Umfeld meiner Freunde kann ich mehrere Beispiele dafür nennen und kreative Leistungen bewundern: Der Gerontologe und Tierfreund Professor Erhard Olbrich gründete zusammen mit anderen Personen nach seiner Pensionierung die „Gesellschaft für tiergestützte Therapie und Aktivitäten" und regt vielfältige Forschungsvorhaben in diesem Bereich an. Erst die Entlastung von der Routine des Universitätsalltags ermöglicht ihm diese neue Ausrichtung.

Ein anderer Freund hat viele Jahrzehnte lang in einem pädagogischen Institut gearbeitet, aber immer auch künstlerische Werke geschaffen. Nach seiner Pensionierung fand er einen Sponsor, der es ihm nun ermöglicht, in Thailand mit Jugendlichen einen Skulpturenpark zu gestalten. Er ließ mit 65 Jahren Wohnung und Freunde zurück, um in Thailand für einige Jahre ein neues kreatives Leben zu beginnen.

Einer meiner Nachbarn, Armin Benson, war im Berufsleben Informatiker. Seit der Pensionierung beschäftigt er sich mit Metallskulpturen, und er lernte bald, das Material professionell zu bearbeiten. Jetzt, in dieser späten Lebensphase, findet er Anerkennung als Künstler. Seine Werke sind in einem Kölner Skulpturenpark ausgestellt.

Selbstverständlich findet sich im hohen Alter auch Alltags-kreativität:

Beispiel

Meine 90-jährige Oma hatte einst die Idee, die Mülltonne in ihrem Garten unter den kleinen Balkon zu stellen, so dass sie den Müll direkt hineinwerfen konnte. Stolz zeigte sie mir ihre Erfindung.

Die 82-jährige Hilde hat in einer Kochsendung gesehen, wie Rosenkohl in Einzelblätter zerschnitten und dann in Sahne ge-kocht wurde. Sie hat es noch nicht selbst ausprobiert, aber als sie mich besuchte, schlug sie es vor. Ihre Bereitschaft, etwas Neues auszuprobieren, hat sie sich erhalten.

11.4 Ist Kreativität weiblich?

Vor gut hundert Jahren erregte Otto Weininger mit frau-enfeindlichen Texten Aufsehen (Geschlecht und Charakter 1903). Er sah allerlei Mängel bei Frauen, speziell sprach er ihnen kategorisch die Kreativität ab. Nun gibt es unter den großen Künstlern, den großen Erfindern und Entdeckern tatsächlich nur wenige Frauen. Woran liegt das?

Es gibt einen einfachen und einleuchtenden Grund: Frauen waren in den vergangenen Jahrhunderten und weit-gehend auch noch in den vergangenen Jahrzehnten Haus-frauen, hatten also meist keine weitere Berufsausbildung und arbeiteten eben nicht als Wissenschaftler, als Maler oder als Schiffskapitäne. Am Kochtopf kann man Ameri-ka nicht entdecken! In den Lebensläufen der Erfinder und Entdecker stoßen wir dagegen immer wieder auf Mütter, die in ihren Lebensbereichen ungewöhnlich kreativ waren,

z. B. Charlotte Lilienthal, die mit ihren Kindern das un-
gewöhnlichste und schönste Spielzeug bastelte und so zum
Vorbild für ihre Söhne wurde (der Vater war früh gestor-
ben, s. o.).

Die Verhältnisse haben sich gewandelt. Heute sind Frau-
en in allen Berufen willkommen. Etwa im sprachlichen
Bereich, also dort, wo weibliche Begabungsschwerpunkte
liegen, gibt es heute genauso viele herausragende Künst-
lerinnen wie Künstler (Doris Lessing [geb. 1919], Patricia
Highsmith, Alison Lurie [geb. 1926], um nur einige we-
nige zu nennen). Ob sie in den männerdominierten Dis-
ziplinen den gleichen Ruhm ernten, ist eine andere Frage.
Mitunter unterdrückt der dominante Mann das Werk der
Frau, so wie der Maler Edvard Munch (1863–1944) das
künstlerische Werk seiner Schwester. Wir denken hier auch
an Felix Mendelssohn-Bartholdy (1809–1847) und sei-
ne begabte Schwester Fanny Mendelssohn, später Hensel
(1805–1847). Manchmal ist fraglich, ob die Frau, die mit
einem berühmten Mann ständig über seine wissenschaftli-
chen oder künstlerischen Probleme diskutierte, nicht einen
großen Anteil an seiner Entdeckung hatte. Nach der Schei-
dung versprach z. B. Albert Einstein seiner früheren Frau,
ihr den Geldbetrag des Nobelpreises zu geben, sollte er ihn
verliehen bekommen. Ein weiteres Beispiel ist Lise Meitner,
Kollegin von Otto Hahn und eng mit ihm befreundet: Ihr
Anteil an der Entdeckung der Kernspaltung war ebenfalls
nobelpreiswürdig; den Preis sprach man jedoch allein Otto
Hahn zu. Nicht selten gaben Frauen auch ihre eigene viel-
versprechende Karriere auf und stellten sich in den Dienst
des beruflichen Erfolgs ihrer Männer, beispielsweise Clara
Schumann.

Die Geschichte der Patentanmeldungen beweist, dass Frauen in ihren Lebensbereichen von Beginn an Erfindungsreichtum entfalteten. Allerdings mussten in der frühen Geschichte des Patentschutzes die Männer die Patente für ihre Frauen anmelden. Sehr bekannt wurde die Hausfrau Melitta Bentz (1873–1950), die eine noch heute übliche Vorrichtung ersann, nämlich den Melitta-Kaffeefilter. Melitta Bentz und Margarete Steiff schafften es auch jeweils, mit ihren Ideen ein Unternehmen zu gründen.

Die zunehmende Bewegungsfreiheit (beim Fahrradfahren) erforderte passende Bekleidung, und so wurde der Büstenhalter von einer Frau (Herminie Cadolle) erfunden. Fragen des Kochens, der Hygiene und der Kindererziehung waren ein weites Feld der weiblichen Erfindungskraft. Auch auf diesen Gebieten haben sie der menschlichen Kultur entscheidende Impulse gegeben. So hat Maria Montessori (1870–1952) eine kindgerechte Erziehung unter Verwendung spezieller, pädagogisch geeigneter Materialien erfunden, die noch heute aktuell ist.

Blickt man auf die Vielzahl der Erfindungen, die von Frauen zum Patent angemeldet wurden, so wird eine stärkere Orientierung am Einzelschicksal und am menschlichen Wohlergehen deutlich. So geht es z. B. um Wundverbände, um Lazarettgestaltungen und um Krankenlager – lauter Dinge, die helfen, die Not betroffener Menschen zu verringern.

Ganz sicher aber hat männliche und weibliche Kreativität nichts mit unterschiedlichen Fähigkeiten zu tun, sondern vielmehr etwas mit unterschiedlichen Rollendefinitionen und Identifikationen. Also sind gerade Frauen die geeigneten Adressaten für die zentrale These dieses Buchs:

Kreativität muss man wollen, dann kann man sie auch verwirklichen!

11.5 Fazit und Aufgaben

Fazit

In der Kindheit kann der Wunsch, kreativ zu sein, durch Ermutigung und ein gutes Vorbild gefördert werden. Im Erwachsenenleben können alle Menschen, natürlich auch Frauen und alte Menschen, kreativ sein, wenn sie es nur wollen! Auch im hohen Alter gibt es viele Beispiele für Kreativität und Alltagskreativität. Unterschiede von weiblicher und männlicher Kreativität kommen hautsächlich durch Rollenunterschiede zustande.

Aufgaben

1. Fördern Sie die Kreativität Ihrer Kinder: Stellen Sie „Was-wäre-wenn-Fragen" und nehmen Sie die Antworten der Kinder wertschätzend auf, z. B.:
 Was wäre, wenn es keine Schule mehr gäbe? Was wäre, wenn Weihnachten im Sommer gefeiert würde? Was wäre, wenn es dreimal so viele Menschen gäbe wie heute? Was wäre, wenn man Gold machen könnte? Was wäre, wenn wir einen König hätten?
2. Überlegen Sie, welches kreative Projekt Sie nach Ihrer Pensionierung beginnen könnten. Bereiten Sie das Projekt jetzt schon ein wenig vor durch Literatur-

sammlung, Besuch von Ausstellungen, eventuell den Erwerb technischer Geschicklichkeiten. (Wäre es z. B. ein fotografisches Projekt, könnten Sie sich schon jetzt mit dem Programm „Photoshop" beschäftigen.) Es fällt nämlich im Alter dann besonders leicht, Hobbys zu aktivieren, wenn sie schon im Erwachsenenalter gepflegt wurden.

3. Für die weiblichen und männlichen Leser, die im Haushalt tätig sind: Entwickeln Sie Kreativität beim Kochen! Für Rezepte muss man immer gezielt einkaufen. Sparsamer ist es, mit den vorhandenen Vorräten zu kochen. Versuchen Sie sich vorzustellen, wie bestimmte Aromen zusammenpassen, z. B. Avocado-Kartoffelpüree mit ein wenig Kokosnussmilch. Oder mischen Sie einfach die Gemüsesorten, die Sie gerade haben, zu einem frischen Salat – da ist neben den üblichen Zutaten vieles, ja fast alles möglich: Fenchel, Strauchbohnen, Sellerie, Chicorée, Äpfel, Birnen, Möhren, Blumenkohl, Kohl usw. War eine Mischung besonders gut, können Sie die als eigenes Rezept aufschreiben.

4. Für die männlichen Leser: Betrachten Sie die Kleidung Ihrer Partnerin als eine Domäne weiblicher Kreativität! Neben originellen Zusammenstellungen finden Sie vielerlei ungewöhnliche Accessoires und sogar selbst entworfene Kleidungsstücke. Ihre diesbezügliche Achtsamkeit wird sicher bald bemerkt und geschätzt.

12

Erscheinungsformen von Kreativität: List, Schlagfertigkeit und Intuition

Kreativität verbirgt sich manchmal unter anderen Bezeichnungen. Auch eine List zu ersinnen oder witzig zu sein, erfordert Kreativität.

12.1 Listig sein

Mit listig sein ist eine verdeckte Strategie gemeint, die einen Gegner in die Irre führt oder ihn zumindest ohne sein Wissen manipuliert. Oft muss der Schwächere eine List anwenden, weil er im offenen Kampf unterlegen wäre. Man spricht z. B. von der „weiblichen List" der (körperlich) schwächeren Frau, die ihren Mann beeinflussen möchte.

Nun gibt es eine Reihe von bestehenden und bewährten Listen. Sie sind aber besonders wirkungsvoll, wenn sie für ihren Zweck eigens erfunden werden, weil sich der „Gegner" dann nicht auf sie einstellen kann. Der „listenreiche" Odysseus ließ sich immer wieder etwas einfallen, um die Gefahren seiner langen Irrfahrt zu bestehen.

12.1.1 Darf man listig sein?

List ist im Prinzip moralisch neutral, denn mit ihrer Hilfe kann man versuchen, Gutes wie auch das Böse zu erreichen. Wer auf List verzichtet, kommt in bestimmten Situationen oft nicht vom Fleck, bleibt nicht selten der törichte Verlierer. Wenn hier die List empfohlen wird, dann gepaart mit Witz und Esprit, um berechtigten Interessen durch Schleichwege zu erreichen, ohne andere dadurch ernsthaft einzuschränken oder zu kränken.

Im Kampf ums Überleben sind den Parteien, die sich als Gegner oder Feinde gegenüberstehen, natürlich alle Mittel recht, und die moralische Frage nach der Lüge stellt sich nicht. Kriegslisten werden seit der Antike von den findigsten Köpfen ausgetüftelt – denken wir allein an das Trojanische Pferd. In jeder Konkurrenz, in jedem Wettstreit, in jedem sportlichen Wettkampf muss man auf Listen des Gegners eingestellt sein und natürlich selbst listig sein können. Die menschliche Kultur ist ganz entscheidend auch eine Sammlung von listigen Erfindungen im Umgang mit der Natur und anderen Menschen: Das Mammut verfängt sich in der Fallgrube; im Kampf „Mann gegen Mammut" hätte der Mensch keine Chance gehabt, es zu erlegen. Auf Findigkeit und Intelligenz gründet die menschliche Erfolgsgeschichte.

> **Beispiel**
>
> Der Computer Marvin (in Douglas Adams' Roman „Per Anhalter durch die Galaxis") ist 50.000-mal intelligenter als andere Wesen und daher meist sehr gelangweilt. Wenn er plötzlich in eine Notlage gerät, kann er seine Fähigkeiten zeigen. Als unerwartet

ein rostiger alter Computer seine Kanone auf ihn richtet und auch sogleich schießen will, sagt er einige verständnisvolle Worte über das Leiden unter rostigen Gelenken – und bald trennen sich die beiden Computer als Freunde.

Die literarische Figur des Reineke Fuchs ist nur bedingt ein Vorbild für die List. Er ist zwar listig, gleichzeitig aber grausam und rachsüchtig (zu sehr spürt man die direkte Erfahrung der bäuerlichen Bevölkerung mit dem Raubtier, aber auch christliche Vorbehalte gegenüber der List). Hier ein Textbeispiel aus der von Goethe bearbeiteten Fassung (3. Gesang, Prosavorlage: Gottscheds Bearbeitung eines Versepos vom Ende des 15. Jahrhunderts). Reineke schickt den Kater, der ihn zum Gericht bei Hofe abholen will, in sein Unglück. Er wird im Verlauf der Handlung ein Auge verlieren:

„[…] sie kamen zur Scheune des Pfaffen,
Zu der lehmernen Wand. Die hatte Reinecke gestern
Klug durchgraben und hatte durchs Loch dem schlafenden
Pfaffen Seiner Hähne den besten entwendet. Das wollte
Martinchen rächen, des geistlichen Herrn geliebtes Söhnchen; er knüpfte Klug vor die Öffnung den Strick mit einer
Schlinge; so hofft' er Seinen Hahn zu rächen am wiederkehrenden Diebe." Reineke wußt' und merkte sich das
und sagte: „Geliebter Neffe, kriechet hinein gerade zur
Öffnung; ich halte Wache davor, indessen Ihr mauset. Ihr
werdet zu Haufen
Sie im Dunkeln erhaschen. O höret, wie munter sie pfeifen!"

12.1.2 Listprinzipien – einige Beispiele

Eine gelungene List ist eine Erfindung, etwas Neues. Aber
wie bei anderen Erfindungen auch ist es möglich, sich dafür
Anregungen in der Literatur zu holen. Speziell in China
gibt es systematische Aufzählungen von Kriegslisten, z. B.:
Die 36 Listen (Strategeme). Das geheime Buch der Kriegskunst
(1368–1644) (vgl. Senger 2011). Daraus stammen einige
der im Folgenden beschriebenen Listprinzipien.

Der Stoß ist der Zug Im japanischen Schwertkampf (Zen-
Kunst) gibt es eine Kampfeslist, die sich auf viele Situati-
onen übertragen lässt. Sie heißt: „Der Stoß ist der Zug".
Wenn der Gegner seine Wucht in einen Stoß legt, kann
er leicht das Gleichgewicht verlieren. Statt sich zu wehren
oder den Stoß abzufangen, zieht der Kämpfer an der sto-
ßenden Hand und bringt den Gegner so zu Fall.

Im Kampf kann dieses Vorgehen häufig in den japani-
schen Sumo-Ringkämpfen beobachtet werden. Der eine
schwere Mann versucht den anderen aus dem Ring zu drü-
cken. Dieser weicht aber schnell in eine andere Richtung
aus und lässt den Angreifer durch seine eigene Angriffs-
wucht zu Boden fallen. Übertragen wir das Prinzip auf eine
soziale Situation unserer Zeit:

> **Beispiel**
>
> Auf einer Party gibt ein Gast mit seinen Aktiengewinnen an.
> Das ist der Stoß: Damit will er sich auf Kosten der Anwesenden
> Ansehen verschaffen. Also ziehen wir an dem Stoß. Das heißt
> in diesem Fall, dass wir dieses Angeben noch steigern, indem
> wir immer wieder erwähnen, wie reich er ist, was er sich alles
> leisten und für was er alles Geld spenden kann usw. Damit wird

die Angeberei des Gastes überdeutlich, und sein Ansehen in der Runde ist gemindert.

Klara hat ein Problem. Sie ist Auszubildende in einer Kanzlei. Vor ihr war schon Gisela als Auszubildende eingestellt worden, die ihr deshalb manchmal Anweisungen gibt – aber oft krank ist. Die Angestellten der Kanzlei wissen von der Krankheit und nehmen Rücksicht darauf. So kommt es, dass Klara viel Arbeit übertragen wird, dies aber niemandem so recht auffällt. Klara regt sich, wie es ihre Art ist, auf und wird gegenüber Gisela auch recht deutlich. Gisela setzt nun ihrerseits eine unfaire List ein. Sie ruft Klara aus dem Nebenbüro an, um sie zur Übernahme einer Extraarbeit aufzufordern. Dabei hat sie das Telefon in der Erwartung laut gestellt, Klara werde sich wieder lautstark aufregen. Tatsächlich tritt genau das ein, und die Angestellten der Kanzlei hören den Wutausbruch mit. Es kommt zu einem Gespräch mit der Vorgesetzten, in der die Mädchen zur Unterlassung ihrer „Kindereien" aufgefordert werden. Klara sieht in der ganzen Sache nicht gut aus. In der „Listberatung" entscheiden wir uns für die Strategie „Der Stoß ist der Zug". Der Stoß, den Klara erhält, ist die Forderung, wegen der Krankheit der Kollegin mehr zu arbeiten: Wie kann man daran „ziehen"? Ganz einfach, indem Klara, statt wütend zu werden, bereitwillig Giselas Arbeiten übernimmt. Klara bietet dies sogar an und vergisst nicht, zu erwähnen, sie verstehe ja, dass Gisela wenig oder kaum belastbar sei. Dadurch erweist sich Klara als solidarische Mitarbeiterin – und überlistet Gisela nicht sofort, aber auf lange Sicht.

Die Maus blickt der Katze frech ins Gesicht Der Name dieser List beruht auf einer genauen Beobachtung der Tierwelt. Eine Katze wird nur eine fliehende Maus jagen (man will sich ja nicht für jedes Mittagessen in Gefahr bringen). Wenn die Maus sich umdreht und der Katze ins Gesicht schaut, ist sie (meist) gerettet.

Die List gibt es unter verschiedenen Bezeichnungen auch im Westen. Beim Pokern nennt man ein ähnliches Vorge-

hen „bluffen". Man tut eben nur so, als ob man eine gute Karte hätte.

Dazu gehören immer Mut und Risikobereitschaft. Wer will garantieren, dass die Katze nicht doch angreift, und sei es nur, weil sie blind ist? Der übermächtige Gegner wird durch die eigene Angstfreiheit eingeschüchtert. Er zweifelt vielleicht, ob der offensichtlich Schwächere nicht doch einen Trumpf im Ärmel hat.

Beispiel

Diese List haben wir in einem betrieblichen Konflikt eingesetzt. Der Leiter einer Verlagsabteilung beobachtet schon länger, dass an seinem Stuhl gesägt wird. Es gibt schon einen Nachfolger, und er selbst soll auf eine unbedeutendere Stelle im Verlag abgeschoben werden. Nun beschließt er, statt einfach aufzugeben, ein Strategiepapier zu verfassen, wie sich die von ihm geleitete Abteilung weiterentwickeln kann und weitere Verluste vermieden werden. Er ergreift also die Initiative und lässt die obersten Bosse zweifeln, ob seine Ablösung der richtige Schritt ist.

Verrücktheit mimen, ohne das Gleichgewicht zu verlieren Der Narr hat die Möglichkeit, unbequeme Wahrheiten auszusprechen, weil er eben nicht ganz ernst zu nehmen ist. Den Verrückten wird man erst gar nicht bestrafen. So kann es in schwieriger Lage, in der man sich gegen feindselige Autoritäten wenden muss, eine nützliche List sein, „Verrücktheit" vorzutäuschen: Man stellt sich vielleicht desorientiert, uninformiert oder unaufmerksam (Man könnte hier an die griechische Verhandlungstaktik in der Schuldenkrise 2015 denken).

Das folgende Beispiel passt im weiteren Sinne zu diesem Listtyp:

> **Beispiel**
>
> Hans-Dieter macht einen etwas lächerlichen Eindruck, um seinen Besitz zu schützen: Auf seinen teuren Lederfahrradsattel stülpt er eine ganz billige Duschhaube, die eben besonders schäbig aussieht. So kommt niemand auf die Idee, den Sattel abzuschrauben und zu stehlen.

Einen Backstein hinwerfen, um einen Jadestein zu erhalten Hier ein Fall, von dem mir berichtet wurde:

> **Beispiel**
>
> Ein neuer Freund, der Galerist Franz, ist sehr großzügig. Er lädt seinen Freund zum Essen ein und macht Buchgeschenke aus seiner Galerie. Er lobt den weisen Rat des Freundes, den er gerne suche. Eines Tages ruft er den Freund an und fragt, ob man sich nicht sehr bald einmal in der Stadt treffen könne. Bei dieser Gelegenheit fragt er dann nach einem Kredit über 10.000 € und macht dieses Anliegen sehr dringend.

In diesem Fall gelang es nicht, den Jadestein (das Darlehen über 10.000 €) zu erringen. Ich kann mir aber vorstellen, dass die Strategie der kleinen Geschenke oft sehr erfolgreich ist, um etwas wirklich Wichtiges zu erhalten. Mit den kleinen Geschenken muss man sich allerdings Mühe geben. Sie sollten auf offene und geheime Wünsche des Beschenkten eingehen.

Im folgenden Beispiel war das kleine Geschenk „Verantwortung haben" sehr erfolgreich.

> **Beispiel**
>
> Hans ist auf einer Hochzeit eingeladen. Kinder werfen Steine an die Fenster des Festraums. Hans versucht sich, darum zu kümmern. Er spricht das älteste Mädchen an: „Einige Kinder stören das Fest, kannst du nicht dafür sorgen, dass sie keine Steine mehr werfen?" So mit Verantwortung ausgestattet, nimmt das Mädchen sich nun der Disziplinierung der anderen, jüngeren Kinder mit großer Energie an.

Mit leichter Hand das Schaf wegführen (Kairós, der günstige Moment) Hier ist die Fähigkeit zu spontanem Verhalten gefragt. Es bietet sich unerwartet eine Gelegenheit, und nun heißt es zugreifen. Dafür muss man vielleicht andere Pläne fallen lassen.

> **Beispiel**
>
> Ein gutes Beispiel ist die Wiedervereinigung Deutschlands. Als der damalige Bundeskanzler Kohl bemerkte, dass sich ein „Möglichkeitenfenster" öffnete, hat er schnell und entschlossen gehandelt und in schnell anberaumten Verhandlungen die Staatschefs von Frankreich und England auf seine Seite gezogen.

Aus einem Nichts etwas erzeugen Was Thema im Wahlkampf wird – Wahlversprechungen –, weckt Hoffnungen, ohne dass irgendeine reale Maßnahme getroffen werden muss. Vier Millionen Jobs wollte die SPD in ihrem Wahlkampf 2009 über den Zeitraum von acht Jahren schaffen. Der Vorschlag dürfte vielen Wählern zugesagt haben,

schien aber doch wenig listig, weil durchsichtig: Denn nach vier Jahren könnte ja bereits wieder eine andere Koalition die Regierung übernehmen. Und wenn man Begriffe für etwas findet, das vorher nicht benannt war, ändert das die wahrgenommene Realität, worauf auch das nächste Beispiel hinweist.

> **Beispiel**
>
> Elfriede ist unzufrieden mit der Geschäftsleitung ihrer Firma. Sie vermisst eine gerechte Aufteilung der Aufgaben und eine gerechte Bewertung der geleisteten Arbeit. Die Chefs sind zu sehr mit sich und ihren privaten Problemen beschäftigt. Um das zu ändern, verwendet sie immer wieder einmal die Begriffe Führungsaufgabe und Führungskraft, ohne dies aber konkret anzumahnen.

12.2 Witzig, schlagfertig sein

Der witzige Einfall ist eine Form der Kreativität. (Wenn der Witz alt ist und einen „Bart" hat, wird keiner mehr darüber lachen.) Es lässt sich tatsächlich auch ein Zusammenhang zwischen dem Humorverständnis und der Produktion lustiger Beiträge und der Kreativität nachweisen (Ghayas 2013). Auch Erfinder und Entdecker waren mitunter witzig.

> **Beispiel**
>
> 1948 entwickelte George Gamow (1904–1968) die Urknalltheorie. Er nahm bei einer wissenschaftlichen Veröffentlichung in die Reihe der Autoren (Ralph Alpher und George Gamow)

noch den unbeteiligten Hans Bethe auf, damit sich die Namen
der Autoren wie Alpha, Beta, Gamma lesen. So entstand die
Alpher-Bethe-Gamow-Theorie, welche die Entstehung der Ele-
mente beschreibt. – Allerdings bekommt man so leicht den Ruf
der Unseriosität: Mit Alpher und Robert Herman sagte er 1948
die kosmische Hintergrundstrahlung voraus; den Nobelpreis für
deren Nachweis erhielten später andere Forscher (Penzias und
Wilson).

Manchmal sehnt man sich nach der schlagfertigen Antwort,
aber in der Hitze des Gefechts will der gute Einfall, die gute
Idee nicht auftauchen. Aber wie in anderen Domänen und
Bereichen der Kreativität gibt es dafür Techniken.

Allerdings muss man wissen, dass Witzigkeit und Schlag-
fertigkeit auch ihre Nachteile haben. Der Witz funktioniert
über Aggression (Blondinenwitz, Schottenwitz usw.) und
kann verletzen. Die Blondine an Ihrer Seite wird Ihnen
nach dem dritten Blondinenwitz nicht mehr sehr gewogen
sein. Und bei einem lustigen Witz auf Kosten von Homose-
xuellen kann man damit rechnen, dass man gerade irgend-
jemanden unter den Zuhörern beleidigt hat. So kommt es,
dass sich Politiker am liebsten jeder witzigen Bemerkung
enthalten, um nur ja keine Wählergruppe zu beleidigen.

So weit zum Witz und zur Witzigkeit. Hier geht es aber
natürlich nicht um das Erzählen von Witzen; das hat mit
Kreativität wenig zu tun. Hier geht es um die „originel-
le", witzige Bemerkung, die sich aus dem Kontext des Ge-
sprächs entwickelt.

Strenge und ernste Eltern werden kaum schlagferti-
ge Kinder erziehen. Meist saugt man die Prinzipien der

schlagfertigen Antwort wie die Grammatik der Sprache in der Kindheit auf. Dennoch, es gibt sie, die Regeln des Witzigen. Man kann sie benennen und so, wenn man will, Witzigkeit im Gespräch entwickeln.

Beispiel

„Der frühe Vogel pickt den Wurm", sagen mahnend die Eltern. Der kreativ freche Sprössling antwortet: „Der frühe Wurm wird vom Vogel gepickt" und nimmt den staunenden Eltern den Wind aus den Segeln. Erfolgreich war das heuristische Prinzip, das Gegenteil zu probieren.

Witzige Bemerkungen entstehen oft auch aus Doppelbedeutungen. Beispiel: Der Kunde kommt in den Pralinenladen und sagt fragend „Rumkugeln?", woraufhin die Verkäuferin empört antwortet: „Machen Sie das bitte zu Hause!". Wenn man also auf Doppelbedeutungen achtet, ergeben sich Chancen für witzige Bemerkungen.

Es bringt nichts, Beleidigungen und Anwürfe abzustreiten. In frotzelnden Gesprächen ist es wichtig, selbst anzugreifen, eine Schwäche des Gegenübers „aufzuspießen". Dazu gehört in der Situation eine gewisse spielerische Distanz, die immer genug Freiraum lässt, das Gegenüber auch zu beobachten.

Aggressive oder sexuelle Assoziationen sind leicht witzig. Es ist die Frage, ob man dies als Mittel einsetzen will (s. o.).

12.3 Die Zukunft vorhersagen

Will man die Zukunft der menschlichen Kultur vorhersagen, muss man ihre künftigen Erfindungen vorherahnen. Eine einfache Hochrechnung der bestehenden Verhältnisse führt immer in die Irre:

> **Beispiel**
>
> Wenn man 1850 in Wien die Menge des anfallenden Pferdedungs einfach hochgerechnet hätte, wäre man zu dem Ergebnis gekommen, dass die Stadt in wenigen Jahrzehnten im Dung erstickt. Wie wir wissen, hat das Transportwesen eine andere Entwicklung genommen als die Nutzung der Pferdekutsche. Heute erleben wir, wie die Städte im Abgas der Autos ersticken, stehen aber erkennbar wieder an der nächsten Schwelle – zur Elektromobilität. Was werden wir in dieser neuen Epoche des Transportwesens erleben? Überhitzte und explodierende Batterien? Werden wieder mehr Verkehrstote in der Übergangszeit zu beklagen sein, weil die Elektromobile kaum oder nicht mehr gehört werden und man daher zu spät oder gar nicht mehr reagieren kann?

Erfindungen können auch die Sozialformen des Zusammenlebens betreffen, und diese Sozialformen haben wieder Rückwirkungen auf die Erfindungen. Erst in der Demokratie wurde das Schicksal des Einzelnen wichtig, und erst unter ihrem Mantel werden in großem Umfang Mittel für medizinische und pharmazeutische Entwicklungen bereitgestellt. Friedrich II., der „Alte Fritz", staunte noch zynisch darüber, dass seine „Kerls" (besonders große Soldaten) ewig leben wollten. Es sind Kenntnisse, Vernunft und Fantasie erforderlich, um die vielen einzelnen Einflussfaktoren zu erkennen, sie aufeinander zu beziehen und mögliche quali-

tative Sprünge zu antizipieren. Jules Verne gibt mit seinen Romanen ein Beispiel für eine geradezu geniale Voraussicht technischer Entwicklungen. Expertengruppen dagegen haben sich in ihren Voraussagen oft drastisch geirrt (vgl. Kap. 7).

Der Blick in die Zukunft kann für jeden sehr nützlich sein. Man könnte das heutige Verhalten an den dabei gewonnenen Erkenntnissen ausrichten. Wenn wir einen katastrophalen Niedergang des Finanzsystems vorhersehen, könnte es sinnvoll sein, Gold zu horten. Darf man aber in einer derartigen Krise Gold besitzen? Ist vielleicht das einzige Gut, das die Krise überlebt, die Investition in die eigene Bildung?

12.4 Intuition

Im Abschnitt über den Einfall habe ich dargelegt, dass die zündende Idee oft plötzlich auftritt. Der kreative Denker weiß gar nicht, wo sie herkam. Manchmal kommt die Idee im Traum oder beim Aufwachen, manchmal beim Dösen. Das kann eine ganz einfache Erklärung haben: Im Schlaf oder beim Dösen schweifen die Gedanken ab. Inhalte, an die man bei der bewussten Suche gar nicht gedacht hat, kommen in Kontakt zur Problemfrage – und siehe da (Heureka), eine Idee entsteht. Das Problem wird vielleicht in Bilder übersetzt, und bildhafte Analogien erleichtern die Lösung. Weil der Vorgang aber so „rätselhaft" ist (und auch aus anderen Gründen), sind auch noch andere Erklärungen genannt worden. Handelt es sich bei der Entdeckung vielleicht um eine Art Intuition?

Oft macht man intuitiv etwas richtig, vermeidet eine Gefahr oder geht einem Unfall aus dem Weg. Hierzu habe ich bei meinen Mitmenschen viele Beispiele gesammelt (ich gebe einfach wieder, was andere, denen ich vertraue, mir erzählten; die „Richtigkeit" kann ich natürlich nicht überprüfen):

Beispiel

Ein Student fährt auf der Autobahn gegen seine Gewohnheit langsam auf der rechten Spur der Autobahn. Als er überholen will, überlegt er, dass die Straße nass sein könnte. Nach nur 300 m kommt ihm ein Geisterfahrer entgegen.

Eine Studentin, die Motocross fährt, zieht sich für eine normale Motorradfahrt eines Tages ohne jeden Grund die unbequeme Motocross-Kombination an. An diesem Tag wird sie von einem Autofahrer gerammt und ist durch die stabilere Bekleidung weniger verletzt.

Ein Student hat spontan das Gefühl, er müsse die Nackenstützen seines Autos richtig einstellen. Zuvor hat er das nie getan. Auf dieser Fahrt passiert ein Unfall, bei dem er – auch wegen der korrekt eingestellten Nackenstützen – unverletzt bleibt.

Selbstverständlich gibt es viele Akte der Alltagskreativität, die intuitiv erfolgen. Hier zwei Beispiele:

Hans-Jürgen ist als ganz junger Pater den ersten Tag mit der Aufsicht in einem Internat betraut. Er weiß, dass die Internatsschüler versuchen, ihn einzuschätzen. Beim Schlafengehen im Internat kommt ein als Rüpel bekannter Schüler und meldet, er finde seinen Schlafanzug nicht. Schlafen ohne Schlafanzug kommt im katholischen Internat nicht infrage. Hans-Jürgen spürt, dass er jetzt seine Autorität beweisen muss.

Ganz spontan gelingt ihm eine Aktion: Er zeigt auf seine Uhr und fragt den Rüpel: „Was ist das?" Antwort: „Eine Uhr!" Hans-Jürgen (er weiß jetzt noch gar nicht, was er weiter sagen wird): „Wie lange dauert es, bis sich der Zeiger einmal gedreht hat?"

Schüler: „Eine Minute". Hans-Jürgen: „In einer Minute will ich, dass du deinen Schlafanzug hast." Schüler: „Aber ich finde ihn ja nicht." Hans-Jürgen hat jetzt den rettenden Einfall: „Dann ist es eben ein Problem von allen." Und wenig später sah er den Schüler in seinem Schlafanzug.

Dieter kann sich in kritischen Lagen auf seine Intuition verlassen. Als Student ist er einmal ausnahmsweise „schwarz" mit der Bahn gefahren. Meist gibt es keine Kontrollen, aber diesmal war ein Praktikant anzulernen, und auch das Verstecken hinter der Zeitung half nichts. Direkt an ihn gerichtet, fragte der Kontrolleur: „Habe ich Ihre Fahrkarte schon gesehen?" Dieter staunte über seine eigene listige Antwort: „Ich denke schon." Daraufhin entschuldigte sich der Kontrolleur und ging weiter.

Das Wort Intuition ist für solche Erfahrungen gebräuchlich. Wenn man aber – und das ist ja gerade eine Bedingung kreativen Denkens – genau und ohne Denkblockaden auf den Sachverhalt blickt, bedeutet Intuition eine Art von Hellsehen. Man weiß anscheinend etwas über die Zukunft, ohne sich dessen bewusst zu sein. Man handelt glücklicherweise entsprechend der nicht bewussten Information über die Zukunft.

12.4.1 Werden psychische Inhalte „übertragen"?

Wo kommt die Information her? Eine relativ einfache Erklärung könnte sein, dass psychische Inhalte von einem Menschen auf den anderen Menschen übertragen werden, dass es sich also um eine Form von Gedankenübertragung handelt. Auch hierzu habe ich einige Jahre „besondere Erlebnisse" von meinen Mitmenschen gesammelt:

Beispiel

Karl geht an einem Schlüsseldienst vorbei und denkt: „Vielleicht wäre es gut, einen Satz Schlüssel nachmachen zu lassen." Seine Tochter hat an diesem Tag tatsächlich die Schlüssel verloren, was er aber erst Stunden später erfährt.

Nahe an den vielen Doppeltentdeckungen in der Geschichte der Erfindungen liegt folgendes Ereignis:

Eine Rundfunkredakteurin macht eine Reportage über Waschmittelfirmen. Dabei fällt ihr auf: Ein ähnliches Waschmittelprodukt wird von drei Firmen gleichzeitig entwickelt und auf den Markt gebracht. Eine Produktentwicklung kostet sehr viel Geld. Dennoch müssen zwei Firmen das nun schon entwickelte Produkt vernichten, weil sie zu spät kamen.

12.4.2 Intuition, Hellsehen, visionäre Erlebnisse und Kreativität

Es fällt auf und ist besonders bemerkenswert, dass in den Lebensgeschichten von Künstlern, Musikern, Malern und Dichtern ziemlich häufig visionäre Erlebnisse und Eingebungen erwähnt werden, wenn die Rede auf ihre Entdeckungen kommt.

Der Komponist „hört" innerlich die neue Musik und muss sie nur niederschreiben (vgl. Kap. 8). Der Dichter träumt seine Stoffe oder schreibt sie aus visionären Erlebnissen nieder wie Rainer Maria Rilke oder Emanuel Swedenborg. Der Maler – wie Max Klinger von sich berichtet – „sieht" seine Bilder in voller Klarheit im Traum und muss sie nur abmalen. Auch aus der Wissenschaft und ihren Randbereichen kennen wir solche Berichte. Rudolf Steiners Anthroposophie ist die Niederschrift von visionären Eingebungen. Hier wäre auch Maria Montessori zu nennen, die Begründerin einer heute noch gültigen Pädagogik. Selbst

der Mathematiker Gauß erinnert sich in seinem Brief an einen Freund eher an eine göttliche Eingebung als an einen logischen Entwicklungsgang, als es ihm gelang, ein Theorem zu beweisen („Ich konnte nicht sagen, was meinen Erfolg möglich machte"). Kekules Traum von der Schlange, die sich in den Schwanz beißt, der zur Entdeckung der Struktur des Benzolrings führte, wurde weltberühmt (vgl. oben). Wir sprachen schon von Doppelterfindungen. Einige seien noch einmal erwähnt: Telefon, Fotografie, Differenzialrechnung, Abstammungslehre (vgl. S. 152). Von Laszlo (1995) wurde in diesem Zusammenhang auf die Möglichkeit von Gedankenübertragungen als Ursache hingewiesen.

Galten aber Erfinder als intuitive Menschen, oder waren sie eher nüchterne Denker? Es wären tatsächlich viele zu nennen, deren intuitive Fähigkeiten in den Biografien gelobt oder in Autobiografien beschrieben wurden, wie etwa bei Nikola Tesla. Wie dem auch sei: Ob wir da das Unbewusste am Werke sehen (woher das Unbewusste auch immer solche ideenschöpfenden Kräfte haben könnte), ob es einen wie immer gearteten göttlichen Funken gibt oder eine schwer fassbare Form von Hellsehen, wir wissen es nicht. Aufgrund der Phänomenlage können wir dies alles aber auch nicht ausschließen.

12.5 Fazit und Aufgaben

Fazit: Gerade die tägliche kreative Kraft stellt sich auch als List, Witzigkeit oder Blick in die Zukunft und Intuition dar. Wie auch für andere Gebiete der Kreativität gibt es in diesen Bereichen Techniken, um zu einem Einfall zu gelan-

gen. Offenheit gegenüber plötzlichen Gedanken und Strebungen erlaubt es, die eigene Intuition besser zu nutzen.

Aufgaben

Mit Übertragungen, Umkehrungen und Sprachähnlichkeiten lassen sich leicht witzige Formulierungen finden. Man kann sich vornehmen, bevor man sie gleich anwendet, darauf zu achten:

Beispiel: „Wir schlafen unter Daunendecken", ist ein Gesprächsbeitrag. „Wir unter Holzdecken", ist die witzige Erwiderung.

1. Sie wollen etwas erreichen, das ein anderer nicht will. Also begründen Sie es so, dass es dem anderen schmackhaft gemacht wird. Die genannte Begründung ist aber eben nicht der wirkliche Grund, warum man etwas erreichen will. Das ist eine List, die in der Politik gegenüber dem Wähler allzu häufig verwendet wird. Diese List wird auch ständig im Umgang mit Kindern angewendet. Sie ist aber auch in Liebesbeziehungen allgegenwärtig.

2. Hier finden Sie einige Aufgaben, an denen Sie Ihre Kreativität in der Domäne „Zukunftsvorhersage" üben können.

 – Manchmal werden Dinge aus alten Zeiten wertvoll. Sie wurden zu Antiquitäten. Da gibt es traditionelle Bereiche wie Möbel und Gemälde, von denen wir wissen, dass die heutigen Produkte mit ziemlicher Sicherheit zu den Antiquitäten der Zukunft gehören werden. Es gibt aber auch Bereiche,

die sich neu öffnen: Spielzeug, Werbeplakate, Bierkrüge, Fotos oder alte Aktien. Dies vorauszuahnen, wäre sehr nützlich, weil man diese Dinge dann aufbewahren oder heute schon sammeln könnte. Vielleicht wird man Jahrzehnte später ein gutes Geschäft machen.

– Was wird in 100 Jahren in den Museen für zeitgenössische Kunst stehen? (Bedenken Sie, liebe Leser, dass vor 100 Jahren die Impressionisten noch verspottet wurden, vgl. S. 20.) Sind es die Grafiken für Computerspiele, Werbegestaltungen, oder ist etwas ganz anderes?

– Wie wird sich die Demokratie entwickeln, wenn einzelne Bevölkerungsgruppen andere dominieren, wenn nichts mehr gegen die Interessen der alten Menschen beschlossen werden kann? Was würde passieren, wenn es eine Männer- und eine Frauenpartei (eine Muslim- und eine Christenpartei) gäbe?

3. Die eigene Intuition zu schulen, ist möglich. Es gehört dazu Achtsamkeit auf eigene Gedanken. Lassen Sie Ihren Gedanken – z. B. vor dem Einschlafen – freien Lauf und versuchen Sie, mit einem Teil des Bewusstseins zu registrieren, welchen Weg sie nehmen. Das ist fast wie eine Selbstbeobachtung beim freien Assoziieren, so wie es die psychoanalytische Therapietechnik vorsieht.

13

Störungen der Kreativität

13.1 Kreative Blockaden: Das leere Malpapier

Der erste Strich auf dem leeren Papier ist oft schwierig. Denn erst wenn irgendetwas da ist, kann man damit in Interaktion treten und darauf reagieren. Manchmal wird diese Blockade so hartnäckig, dass das kreative Vorhaben aufgegeben wird. Max Ernst, der diese Art der Blockade kannte, hatte eine gute Idee: Er pauste alle möglichen Strukturen ab, etwa Holz- oder Blattmaserungen, und dann konnte er mit diesen ersten Marken auf dem Papier leicht weitermachen.

Marion Milner schildert in ihrem Buch (1988, englischer Titel: *On not being able to paint*), wie sie eine Blockade bei ihrem Malhobby erlebte. Sie entdeckte schließlich für sich die Kritzelmalerei: Sie brachte einige ganz absichtslose Striche auf das Papier und schaute dann, was sie darin entdeckte (genannt: Kritzelzeichnen, Messpainting). Dadurch kam sie nicht nur zu ungewöhnlichen Bildentwürfen, sondern die Darstellungen brachten jetzt auch seelisch relevantes Material hervor. Sie dachte über ihre Kindheit nach, und es gelang ihr, selbst einen therapeutischen Prozess einzuleiten.

Jungs Methode der aktiven Imagination wäre eine nächste Stufe eines solchen therapeutischen Prozesses, der aber auch Kreativität freisetzt. Man denkt sich in Träume und bildhafte Fantasien hinein und agiert bildhaft in ihnen. In seinem „Roten Buch" (2009) hat er seine Erfahrungen detailliert festgehalten. Weil die aktive Imagination aber auch Konflikte und traumatische Erlebnisse wiederbeleben kann, sollte man sie unter der Aufsicht eines Psychotherapeuten durchführen. Eine Therapieform, die mit dieser Methode arbeitet, heißt „Katathym-Imaginative Psychotherapie" (KIP, früher: „Katathymes Bilderleben", begründet von Hanscarl Leuner, vgl. Leuner 1995).

13.2 Blockaden vor dem leeren Schreibpapier, vor dem leeren Bildschirm

Auch der erste Satz eines Textes bereitet häufig Kopfzerbrechen, danach fließen die Worte leichter. Vielleicht lassen sich solche Blockaden ähnlich wie beim Malen lösen. Suchen Sie sich in Werbungen oder anderen Texten Sätze oder Satzbruchstücke. Fangen Sie damit an. Später kann der erste Satz ja noch einmal geändert werden.

Bei dauerhaften Schreibblockaden erleben Autoren, dass sie „ausgeschrieben" sind, keine Ideen, aber auch keine Lust zum Schreiben weiterer Texte haben. Das kann verschiedene Gründe haben. Vielleicht hat – wie bei Goethe – eine leichte depressive Stimmung überhandgenommen (analysiert von Kretschmer 1931). Vielleicht ist der eige-

ne Konflikt, der das Schreiben bislang motivierte, ausreichend bearbeitet. Vielleicht ist auch der autobiografische Stoff ausgegangen, und auf die Erfindung ist man nicht eingestellt. Manchmal mag ein verständnisvoller Psychotherapeut helfen, manchmal eine Veränderung des Lebens, manchmal eine veränderte Einstellung zur Kreation. Dann ist eine individuelle Diagnose nötig.

Beispiel

Robert Louis Stevenson schrieb das Buch *Die Schatzinsel* „nur so runter" – jeden Tag ein Kapitel, das er abends seiner Familie vorlas. Nach 16 bis 20 Kapiteln stellte sich ein Schreibstau ein, die Worte flossen nicht mehr. Die Handlung ging auch nicht so recht voran. Dann, Monate später in Davos, ging es wieder. Jeden Tag schrieb er wieder ein Kapitel. Manchmal hilft es, einfach mal abzuwarten, manchmal ist – wie in diesem Beispiel – ein Ortswechsel hilfreich.

Der Köln-Krimi-Autor Frank Schätzing erwähnt in einem Interview (Kölner Stadt-Anzeiger vom 23.1.2014), es helfe ihm, Donald-Duck-Heftchen zu lesen, wenn sein Sprachfluss ins Stocken geraten sei.

13.3 Ein Versiegen aller Einfälle, abwechselnd mit einem Übermaß an Ideen

Dies kommt bei manisch-depressiven Erkrankungen vor. Während einer Depression ist der Fluss der Gedanken wie gelähmt. Sie kreisen grübelnd um einige Sorgenthemen, vielleicht sogar um den drängenden Wunsch, sich selbst

umzubringen. Über allen Handlungen und Entscheidungen liegt eine bleierne Lähmung. Dies schließt Kreativität weitgehend aus. Es gibt aber Hilfe: Ein Psychiater kann die Diagnose stellen und geeignete Medikamente verschreiben. Das beseitigt die Symptomatik im Allgemeinen in wenigen Tagen oder Wochen (ergänzend zur medikamentösen Behandlung ist auch eine Psychotherapie hilfreich). Dann funktionieren auch die Assoziationsverläufe wieder mit der gewohnten Leichtigkeit. Manchmal wechselt diese seelische Krankheit von einer depressiven Phase in eine aufgeregt-agitierte Phase (manische Phase), in der sich der Kranke gar nicht vor Einfällen retten kann. Handlungsideen werden ohne vernünftige Kontrolle umgesetzt. Für Künstler kann diese Phase nutzbar sein. Wissenschaftler, die kontrolliert experimentieren müssen, haben keinen Nutzen davon.

> **Beispiel**
>
> Karl Hans Janke (1909–1988) erhält sogar die Diagnose „zwanghaftes Erfinden". Bis zu seinem Tod fertigt er 4000 Konstruktionszeichnungen von Raketen und Raumschiffen mit neuartigem Antrieb (das atom-magnetische Strahl-Hitze-Triebwerk) an, die zwar physikalisch nicht nachvollziehbar sind, die aber in ihrer Ausarbeitung und Akkuratesse gleichwohl ein interessantes künstlerisches Werk der Outsiderkunst darstellen.

13.4 Kryptomnesie

Weil sich der Einfall oft in unbewussten Denkprozessen entwickelt, kann man eine Erinnerung mit einem eigenen Einfall verwechseln. Die Tatsache der Erinnerung bleibt

verborgen, verschlüsselt, daher nennt man das Phänomen „Kryptomnesie". Merkwürdigerweise kann das Gedächtnis ganze Textstücke im Wortlaut aufrufen, die dann als eigene Idee niedergeschrieben werden. Willentlich wäre es kaum möglich, ganze Textpassagen nach einmaligem Lesen auswendig wiederzugeben, geschweige denn, sie über Jahre zu behalten. Die Kryptomnesie führt manchmal zu Plagiatsvorwürfen.

Freud beschreibt eine Beobachtung dieses Phänomens an sich selbst. Er hatte – ohne sich an den Ursprung zu erinnern – ein längeres Textstück fast wörtlich abgeschrieben. In einem Konflikt zwischen dem Nobelpreisträger Konrad Lorenz und Norbert Bischof (geb. 1930) handelte es sich vermutlich ebenfalls um das Phänomen der Kryptomnesie. Konrad Lorenz hatte zeilenweise wörtlich den Text veröffentlicht, den Bischof in einem – kritischen – Brief an ihn formuliert hatte.

13.5 Zu frühes Aufgeben

Bedeutende Werke der Literatur wurden oft mehrfach, manchmal jahrelang von den Verlagen abgelehnt oder nach dem Erscheinen verrissen. Die *New York Herald Tribune* beschrieb Aldous Huxleys Buch *Schöne neue Welt* als ein „kümmerliches und schwerfälliges Propagandawerk". Solche Erfahrungen dürfen einen nicht entmutigen, denn selbstbewusst kreativ sein, heißt auch gegen Widerstände von außen und von anderen durchhalten, vor allem dann, wenn man von seinem Projekt überzeugt ist.

Allerdings ist es keine leicht zu entscheidende Frage, ob man ein bislang erfolgloses Projekt aufgeben oder an ihm festhalten sollte. Vielleicht ist es möglich, sich selbst zu diagnostizieren: Bin ich ein Mensch, der sich an hoffnungslosen Vorhaben festbeißt, oder bin ich einer, der die Flinte zu früh ins Korn wirft? Je nachdem wird man sich in Richtung auf einen Ausgleich motivieren. Je größer der Nutzen ist, den ein Projekt verspricht, umso eher wird man daran festhalten.

13.6 Aufgaben und Fazit

Fazit:

Es gibt Störungen der Kreativität, denen der Betroffene aber nicht hilflos ausgeliefert ist. Speziell dafür, einen ersten Strich, einen ersten Satz zu finden, gibt es Hilfen.

Aufgaben:

1. Wenn Sie die Blockade vor dem ersten Satz bei Briefen oder Schriftstücken kennen, fangen Sie einfach irgendwo im vorgesehenen Text an. Mit dem Textprogramm können Sie die Textbausteine später ordnen.
2. Wenn Sie mit einem kreativen Projekt nicht weiterkommen, lassen Sie es eine Weile ruhen und versuchen Sie an einem anderen Ort, eventuell im Urlaub, damit fortzufahren (Abb. 13.1).

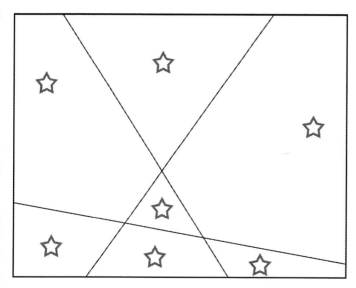

Abb. 13.1 Lösung der Aufgabe in Kap. 1

Literatur

Beaty RE, Nusbaum EC, Silvia PJ (2014) Does insight problem solving predict real world creativity. Psychol Aesthet Creat Arts 8:287–292

Behnke B, Du KD (2014) Trick 17. 365 Geniale Alltagstipps. Lifehacks für alle Lebenslagen. Frechverlag, Stuttgart

Bischof N (1993) Gescheiter als alle die Laffen. Ein Psychogramm von Konrad Lorenz. Piper, München

Brednich RW (1992) Die Spinne in der Yucca-Palme. C. H. Beck, München

Brednich RW (1994a) Die Maus im Jumbo-Jet. C. H. Beck, München

Brednich RW (1994b) Das Huhn mit dem Gipsbein. C. H. Beck, München

Brednich RW (1996) Die Ratte am Strohhalm. C. H. Beck, München

Brodbeck K-H (1999) Entscheidung zur Kreativität. Wissenschaftliche Buchgesellschaft, Darmstadt

Bühler K (1907) Tatsachen und Probleme zu einer Psychologie der Denkvorgänge über Gedanken. Arch Psychol 9:209–365

Cheney M (2009) Nikola Tesla. Erfinder, Magier, Prophet. Omega, Aachen

Corry L, Renn J, Stachel J (1997) Belated discussion in the Hilbert-Einstein priority dispute. Science 278:1270–1273

Csikszentmihalyi M (1997) Kreativität. Wie Sie das Unmögliche schaffen und Ihre Grenzen überwinden. Klett-Cotta, Stuttgart

Dawkins R, Vogel S (2008) Der Gotteswahn. Ullstein, Berlin

Diesel E (1953) Diesel – der Mensch, das Werk, das Schicksal. Reclam, Stuttgart

Dörner D (1989) Die Logik des Mißlingens. Strategisches Denken in komplexen Situationen. Rowohlt, Reinbek bei Hamburg.

Drachmann AG (1967) Große griechische Erfinder. Artemis, Zürich

Eibl-Eibesfeldt I (1995) Der vorprogrammierte Mensch. Orion-Heimreiter-Verlag, Kiel

Fitzgerald M (2005) The genesis of artistic creativity. Asperger's Syndrome and the arts. Kingsley Publishers, London

Freud S (1905/2006) Kryptomnesie. G.W, Bd. 1. Fischer, Frankfurt a. M.

Garfield P (1986). Kreativ träumen. Knaur Nachfolger, München

Groeben N (2013) Kreativität Originalität diesseits des Genialen. Darmstadt, Primus

Hayes JR (1989) Cognitive processes in creativity. In: Glover JA, Ronning RR, Reynolds CR (Hrsg) Handbook of creativity. Plenum, New York, S 135–145

Ghayas S (2013) Sense of humor as predictor of creativity level in university undergraduates. J Behav Sci 23:49–61

Gino F (2012) The dark side of creativity. Original thinkers can be more dishonest. J Pers Soc Psychol 102:445–449

Goethe JW (1975) Reineke Fuchs. Insel, Frankfurt a. M.

Gombrich EH (1995) Die Geschichte der Kunst. Fischer, Frankfurt a. M.

Huxley A (1974) Die Pforten der Wahrnehmung. Himmel und Hölle. Piper, München

Illig H (1996) Das erfundene Mittelalter. Die größte Zeitfälschung der Geschichte. Econ, Düsseldorf

Jünger E (1980) Annäherungen. Drogen und Rausch. dtv, München

Jung CG (2009) Das Rote Buch (Hrsg. S. von Shamdasani). Patmos, Düsseldorf

Kläger M (1978) Jane C. Symbolisches Denken in Bildern und Sprache. Reinhardt, München

Kraft H (2005) Grenzgänger zwischen Kunst und Psychiatrie. Deutscher Ärzteverlag, Köln

Kraft H (2008) Größenphantasien im kreativen Prozess. In: Kraft H (Hrsg) Psychoanalyse, Kunst und Kreativität. MWV, Berlin, S 203–220

Kretschmer E (1931) Geniale Menschen. Springer, Berlin

Langbein W-J (1997) Ungelöste Rätsel unserer Welt. Die Geheimnisse der letzten 3000 Jahre – von der Antike bis zur modernen Wissenschaft. Ludwig, München

Laszlo E (1995) Kosmische Kreativität. Neue Grundlagen einer einheitlichen Wissenschaft von Materie, Geist und Leben. Insel, Frankfurt a. M.

Lem S (1977) Phantastik und Futurologie. Insel, Frankfurt a. M.

Lem S (2007) Der futurologische Kongress. Suhrkamp, Frankfurt a. M.

Lepore SJ, Smyth JM (2002) The writing cure. How expressive writing promotes health and emotional well being. American Psychological Association, Washington

Leuner H (1981) Halluzinogene. Psychische Grenzzustände in Forschung und Therapie. Huber, Stuttgart

Leuner H (1995) Lehrbuch des katathymen Bilderlebens. Huber, Bern

Levi-Montalcini R (2009). Beträchtliche Verbissenheit. Interview mit Sandro Mattioli. Bild der Wissenschaft 9

Ludwig AM (1992) Creative achievement and psychopathology: Comparison among professions. Am J Psychother 46:330–356.

Luria A (1995) Der Mann, dessen Welt in Scherben ging. Zwei neurologische Geschichten. Rowohlt, Reinbek

MacKinnon DW, Hall WB (1972) Intelligence and creativity. In: Piret R (Hrsg) Actes XVIIe Congres International de Psychologie Appliquée; Lüttich, Belgien (25.–30.7.1971, Bd. II. Editest, Brüssel), S 1883–1888

Maier NRF (1930) Reasoning in humans: I. On direction. J Comp Psychol 10:115–143

McClelland DC, Davis WN, Kalin R, Wanner E (1972) The drinking man. Free Press, New York

Milner M (1988) Zeichnen und Malen ohne Scheu. Ein Weg zur kreativen Befreiung. DuMont, Köln

Moody R (1993) Reunions visionary encounters with departed loved ones. Ivy Books, New York

Planck M (1949) Scientific autobiography and other papers. Philosophical Library, New York

Reitberger R (1979) Walt Disney in Selbstzeugnissen und Bilddokumenten. Rowohlt, Reinbek

Roegers P (2005) Magritte and photography. Ludion, New York.

Rothenberg A (1983) Psychopathology and creative cognition: A comparison of hospitalized patients, Nobel laureates, and controls. Arch Gen Psychiatry 40:937–942

Rothenberg A (1990) Creativity and madness. The Johns Hopkins University Press, Baltimore

Runge M, Lukasch B (2007) Erfinderleben. Die Brüder Otto und Gustav Lilienthal. Berliner Taschenbuch-Verlag, Berlin

Sacks O (1991) Der Mann, der seine Frau mit einem Hut verwechselte. Rowohlt, Reinbek

Sacks O (1997) Die Insel der Farbenblinden. Rowohlt, Reinbek

Sainsbury RM (2001) Paradoxien. Reclam, Stuttgart

Sauerbruch F (1951) Das war mein Leben. Schirmeyer Verlag, Bad Wörishofen

Schmidt A (1987) Die Umsiedler – Aus dem Leben eines Faun – Seelandschaft mit Pocahontas – Kosmas (Bargfelder Ausgabe, I, 1). Haffmans, Zürich

Schneider W (2008) Der Mensch. Rowohlt, Reinbek

Schuler H, Görlich Y (2007) Kreativität. Hogrefe, Göttingen

Schuster M (2005) Fotos sehen, verstehen, gestalten. Springer, Heidelberg

Schuster M, Amlen-Hafffke H (2013) Selbsterfahrung durch Malen und Gestalten. Hogrefe, Göttingen

Senger H (2011) Die berühmten 36 Strategeme der Chinesen. Fischer, Frankfurt a. M.

Shalley CE (1991). Effects of productivity goals and personal discretion on individual creativity. J Appl Psychol 76:179–185.

Silvia PJ (2014) Everyday creativity in daily life: An experience-sampling study of „little-c" creativity. Psychol Aesthet Creat Arts 8:183–188

Simonton DK (2004). Creativity in science. Chance, logic, genius, and zeitgeist. Cambridge University Press, Cambridge

Spiess W (Hrsg) (2006) Picasso – Malen gegen die Zeit. Hatje, Ostfildern

Sternberg R (2002) Creativity as a decision. Am J Psychol 56:332–362

Stöckli A, Müller R (2008) Fritz Zwicky. Astrophysiker, Genie mit Ecken und Kanten. Verlag Neue Zürcher Zeitung, Basel

Tacher EL, Readdick ChA (2006) The Relation between aggression and creativity among second graders. Creat Res J 18:261–267

Tollmann A, Tollmann E (1995) Und die Sintflut gab es doch. Droemer, München

Turck EM (2003) Thomas Mann. Fotografie wird Literatur. Prestel, München

Vögtle F (2004) Thomas Alva Edison. Rowohlt Taschenbuch Verlag, Reinbek

Weininger O (1905) Geschlecht und Charakter. Braumüller, Wien

Zuse K (1993). Der Computer, mein Lebenswerk. Springer, Heidelberg

Sachverzeichnis

Printed in the United States
By Bookmasters